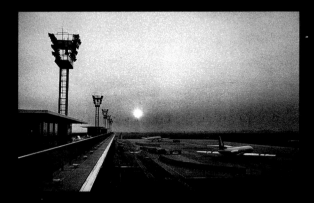

Orly, Sunday. Parents used to take their children there to watch the departing planes.

A Orly, le dimanche, les parents mènent leurs enfants voir les avions en partance.

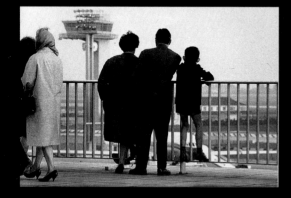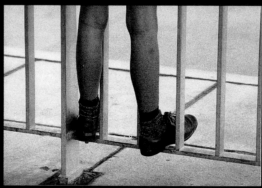

On this particular Sunday, the child whose story we are telling was bound to remember the frozen sun, the setting at the end of the jetty,

De ce dimanche, l'enfant dont nous racontons l'histoire devait revoir longtemps le soleil fixe, le décor planté au bout de la jetée,

La Jetée

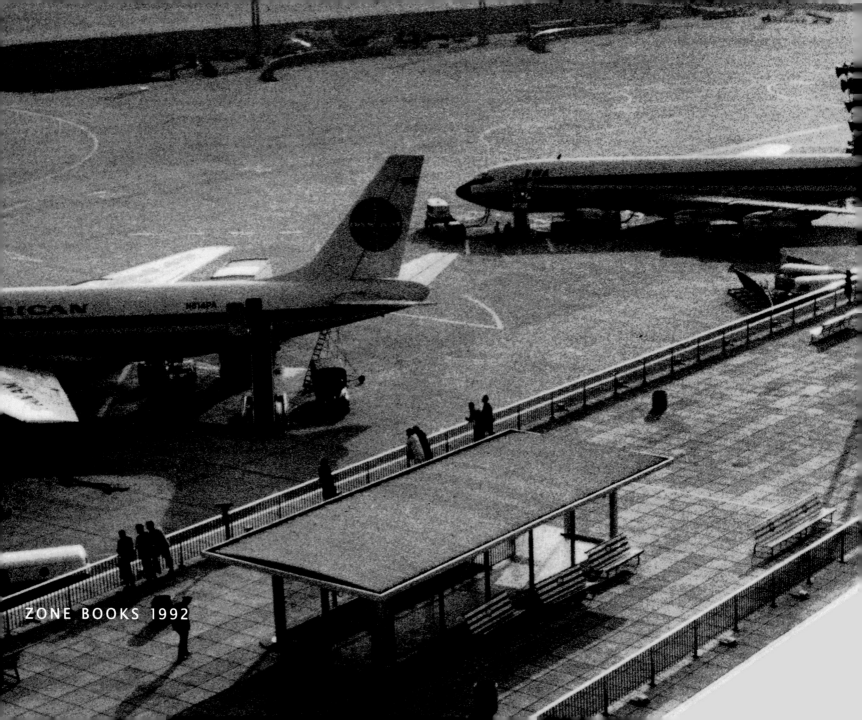

ZONE BOOKS 1992

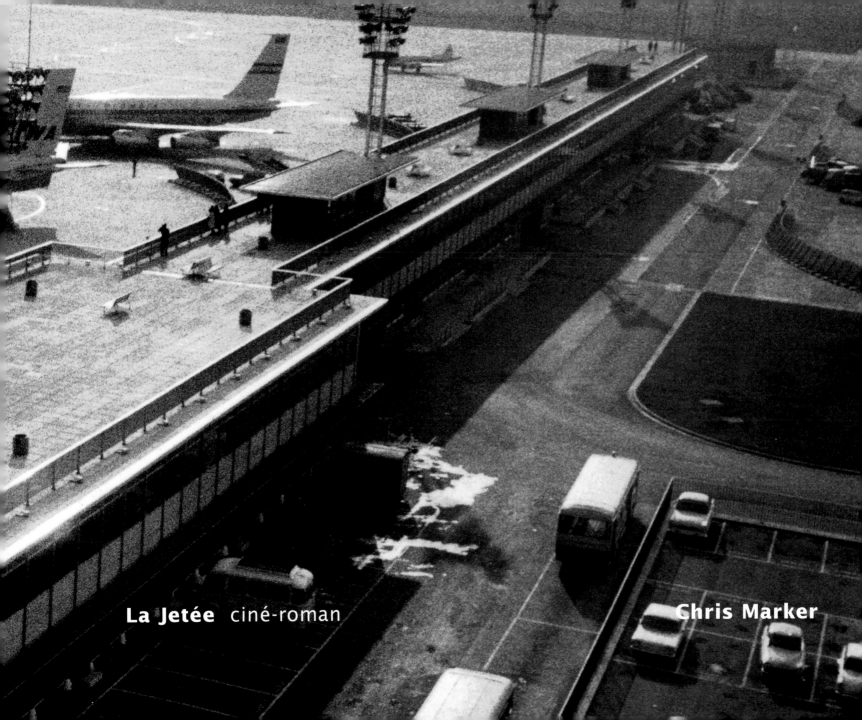

La Jetée ciné-roman **Chris Marker**

This is the story of a man, marked by an image from his childhood.

The violent scene that upset him,

and whose meaning he was to grasp only years later,

happened on the main jetty at Orly, the Paris airport,

sometime before the outbreak of World War III.

Ceci est l'histoire d'un homme marqué par une image d'enfance.

La scène qui le troubla par sa violence,

et dont il ne devait comprendre que beaucoup plus tard la signification,

eut lieu sur la grande jetée d'Orly,

quelques années avant le début de la troisième guerre mondiale.

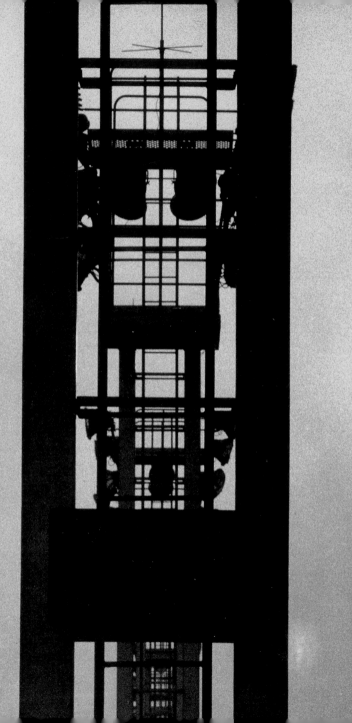

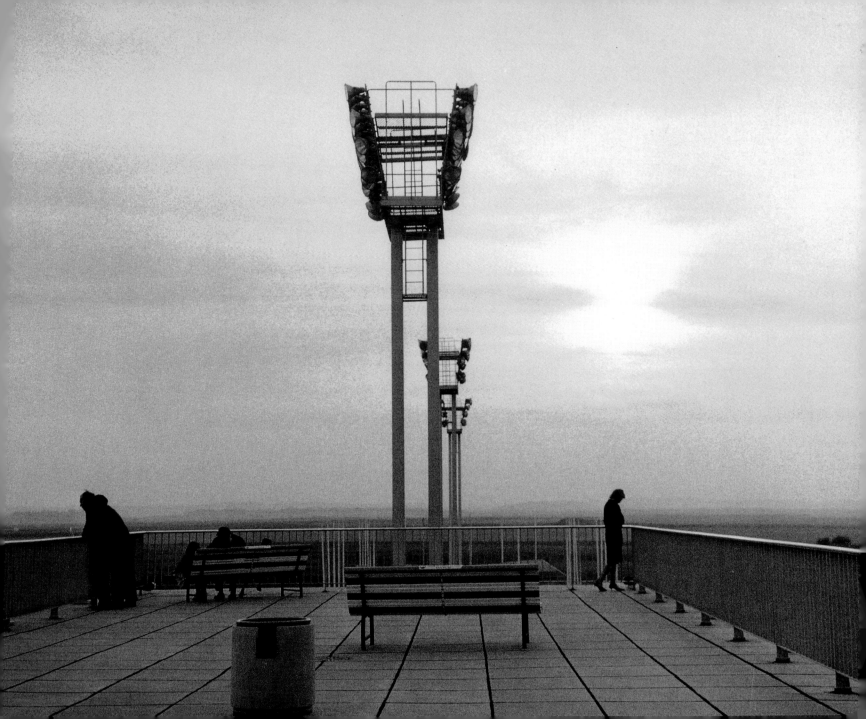

and a woman's face.

et un visage de femme.

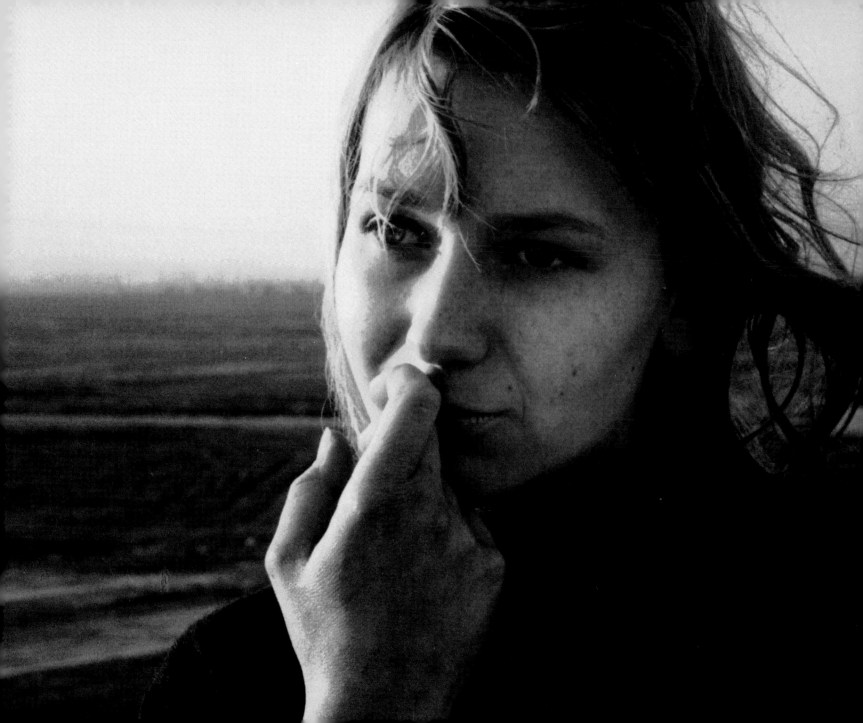

Nothing sorts out memories from ordinary moments.

Later on they do claim remembrance when they show their scars.

That face he had seen was to be the only peacetime image

to survive the war. Had he really seen it?

Or had he invented that tender moment to prop up

the madness to come?

Rien ne distingue les souvenirs des autres moments:

ce n'est que plus tard qu'ils se font reconnaître, à leurs cicatrices.

Ce visage qui devait être la seule image du temps de paix à traverser

le temps de guerre, il se demanda longtemps s'il l'avait vraiment vu,

ou s'il avait créé ce moment de douceur pour étayer

le moment de folie qui allait venir,

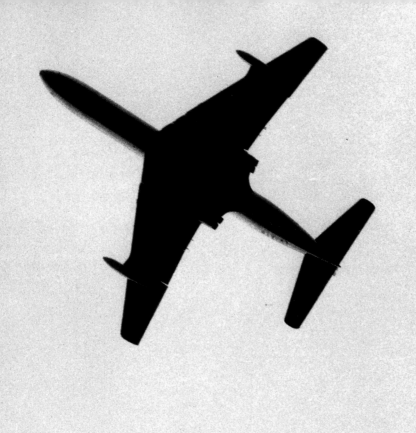

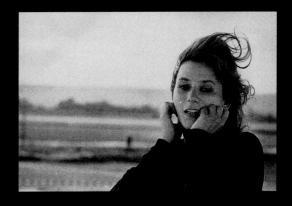

The sudden roar, the woman's gesture,

avec ce bruit soudain, le geste de la femme,

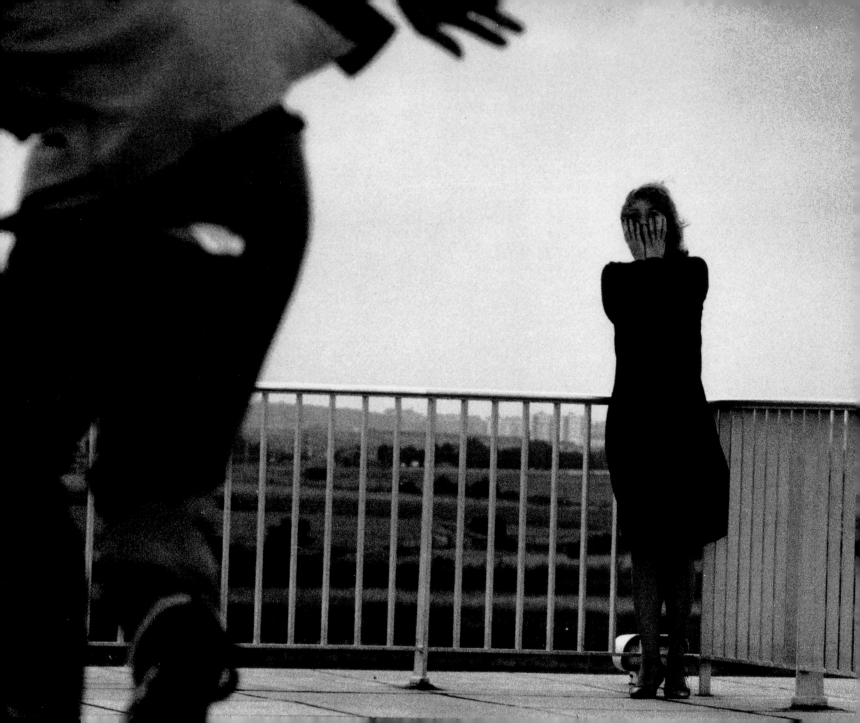

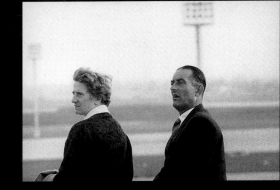

the crumpling body, and the cries of the crowd on the jetty blurred by fear.

ce corps qui bascule, les clameurs des gens sur la jetée, brouillés par la peur.

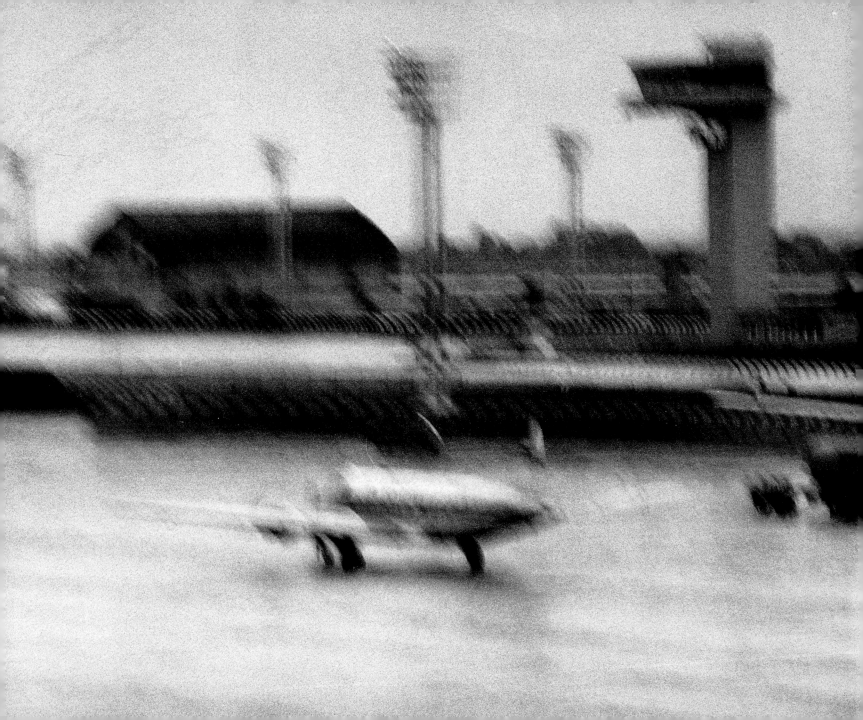

Later, he knew he had seen a man die.

Plus tard, il comprit qu'il avait vu la mort d'un homme.

And sometime after came the destruction of Paris.

Et quelque temps après, vint la destruction de Paris.

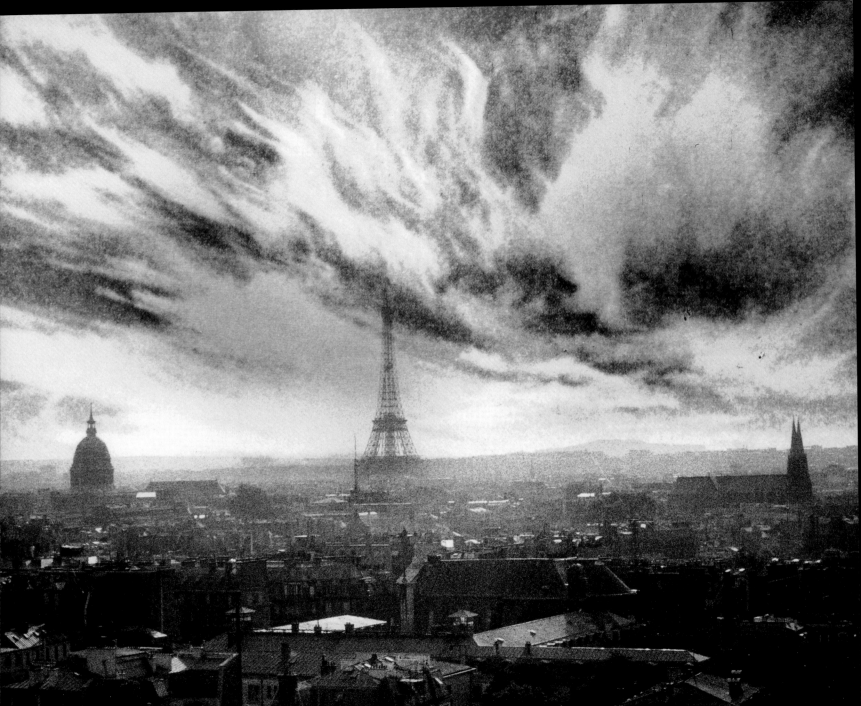

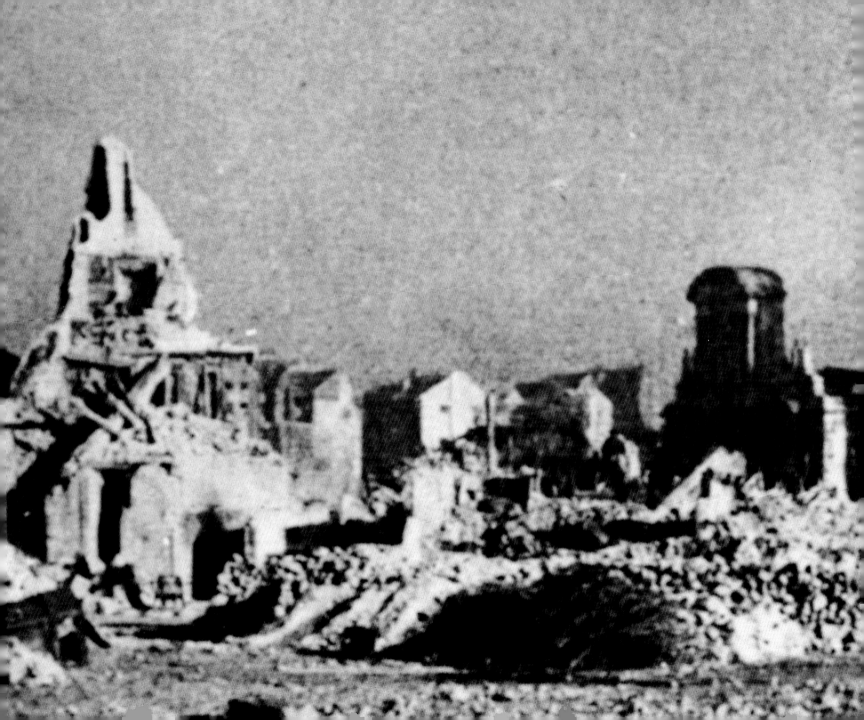

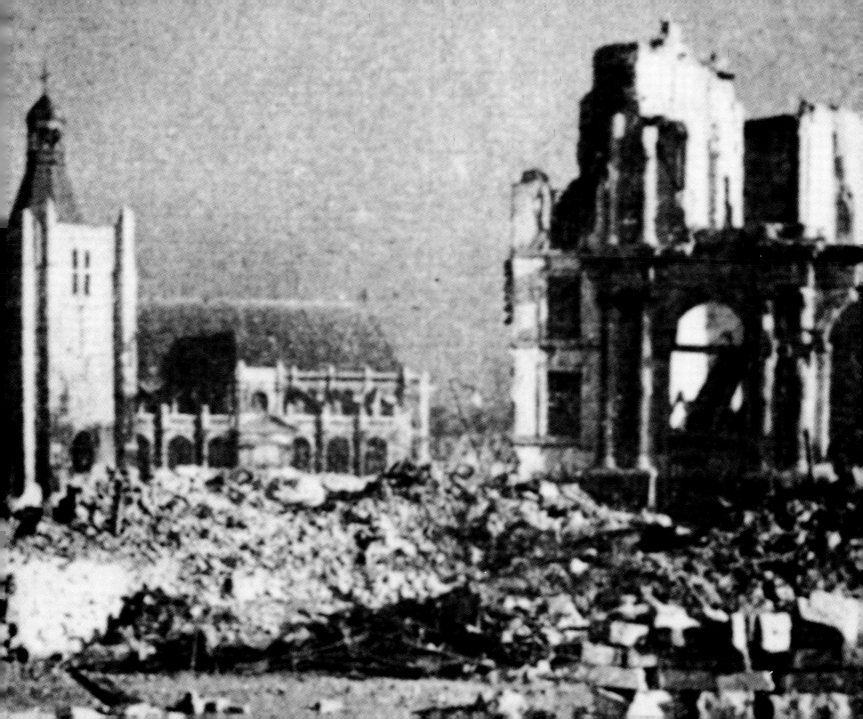

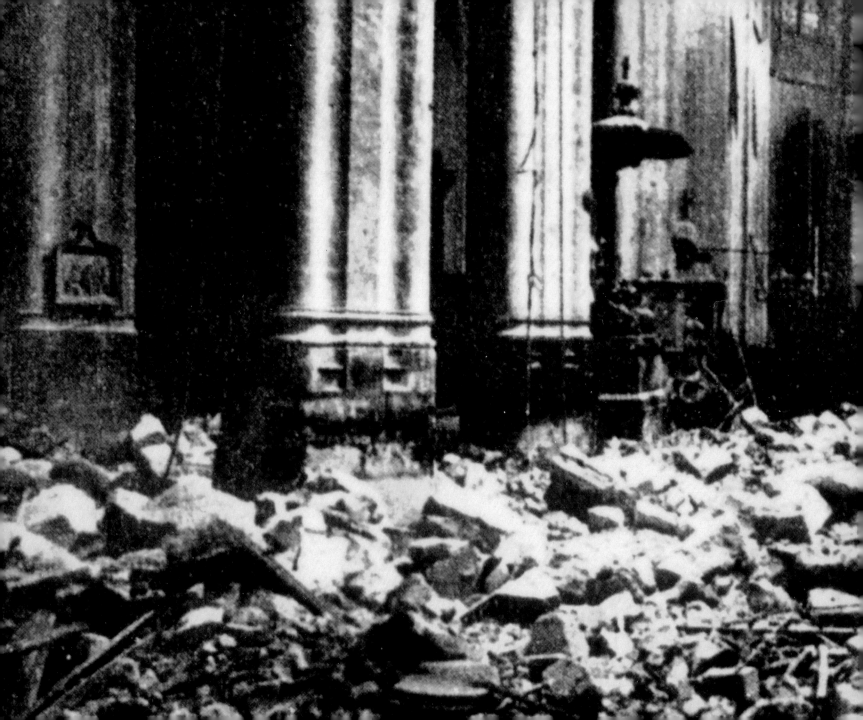

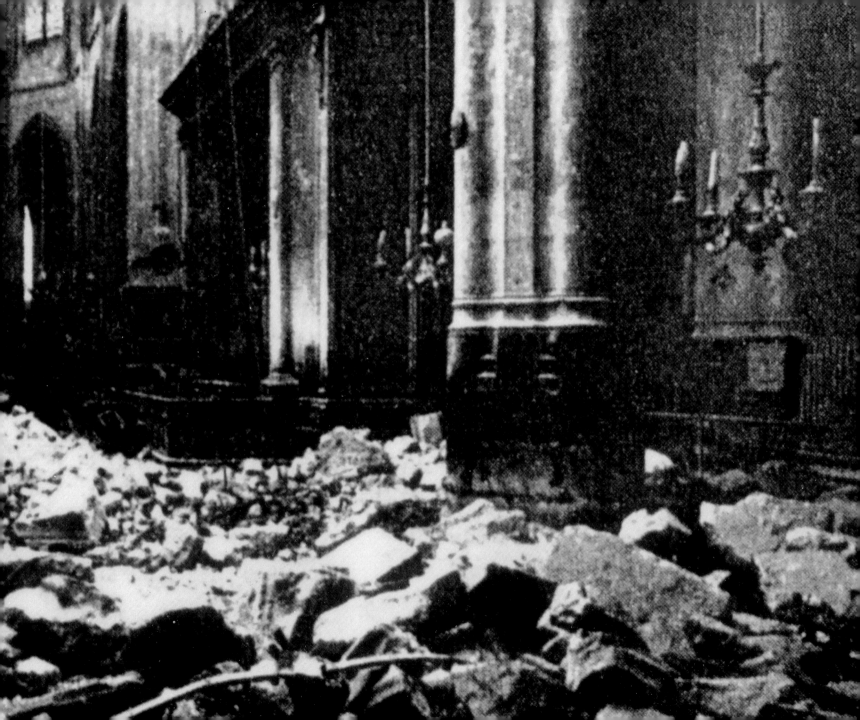

Many died. Some believed themselves to be victors. Others were taken prisoner.

Beaucoup moururent. Certains se crurent vainqueurs. D'autres furent prisonniers.

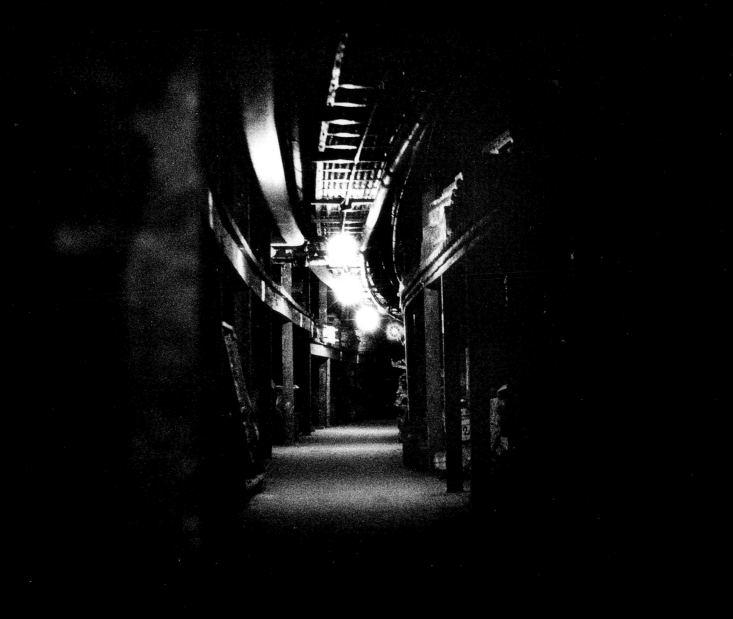

The survivors settled beneath Chaillot, in an underground network of galleries.

Les survivants s'établirent dans le réseau des souterrains de Chaillot.

Above ground, Paris, as most of the world, was uninhabitable, riddled with radioactivity.

La surface de Paris, et sans doute de la plus grande partie du monde, était inhabitable, pourrie par la radioactivité.

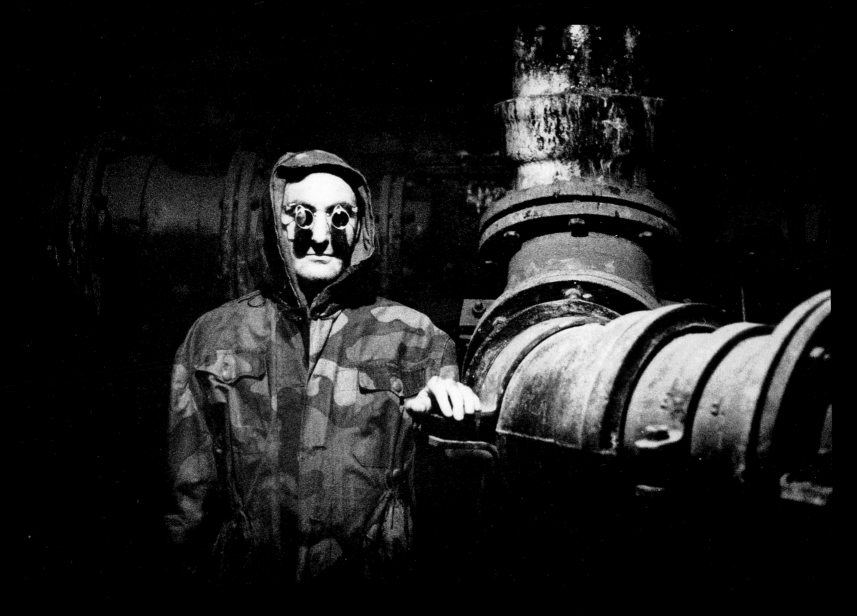

The victors stood guard over an empire of rats.

Les vainqueurs montaient la garde sur un empire de rats.

The prisoners were subjected to experiments, apparently of great concern to those who conducted them.

Les prisonniers étaient soumis à des expériences qui semblaient fort préoccuper ceux qui s'y livraient.

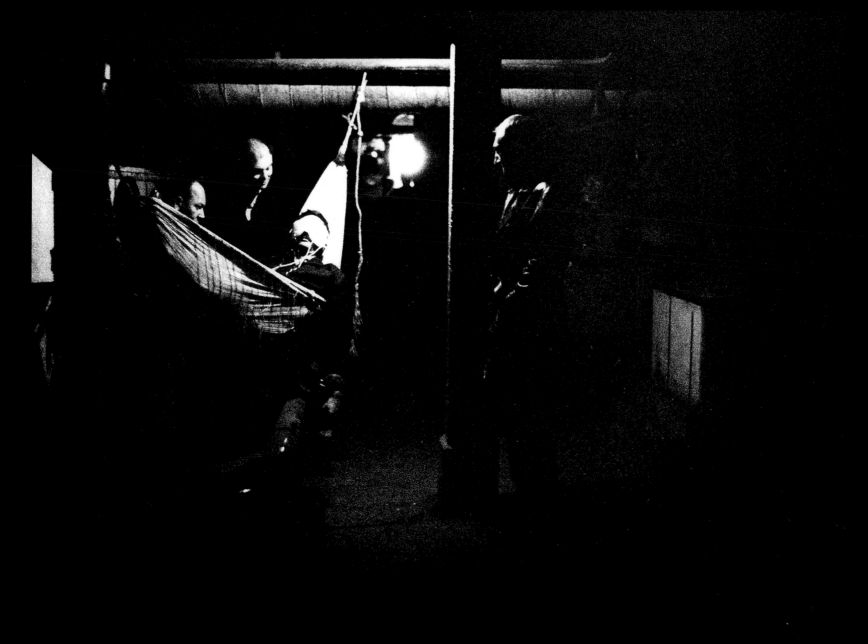

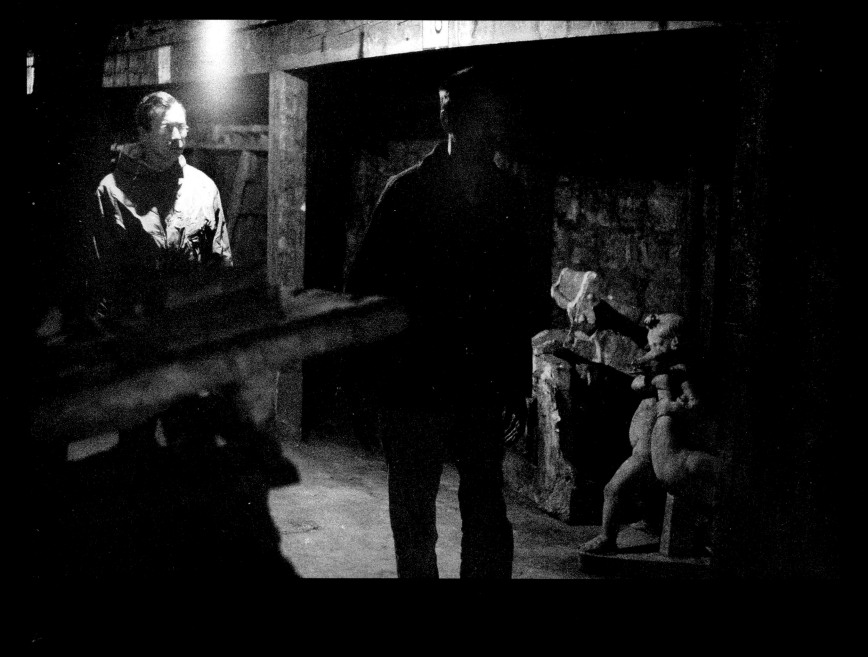

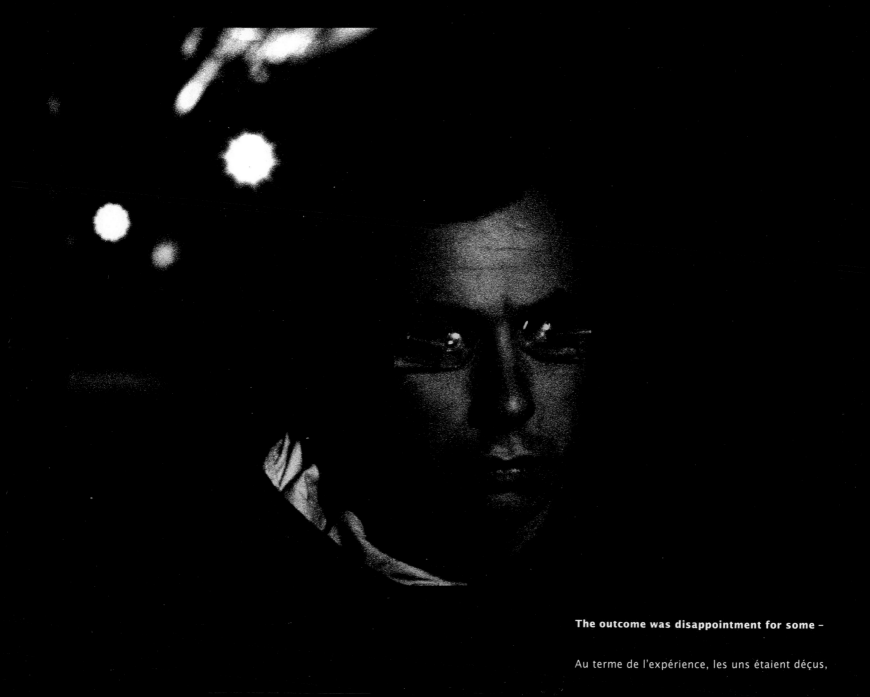

The outcome was disappointment for some –

Au terme de l'expérience, les uns étaient déçus,

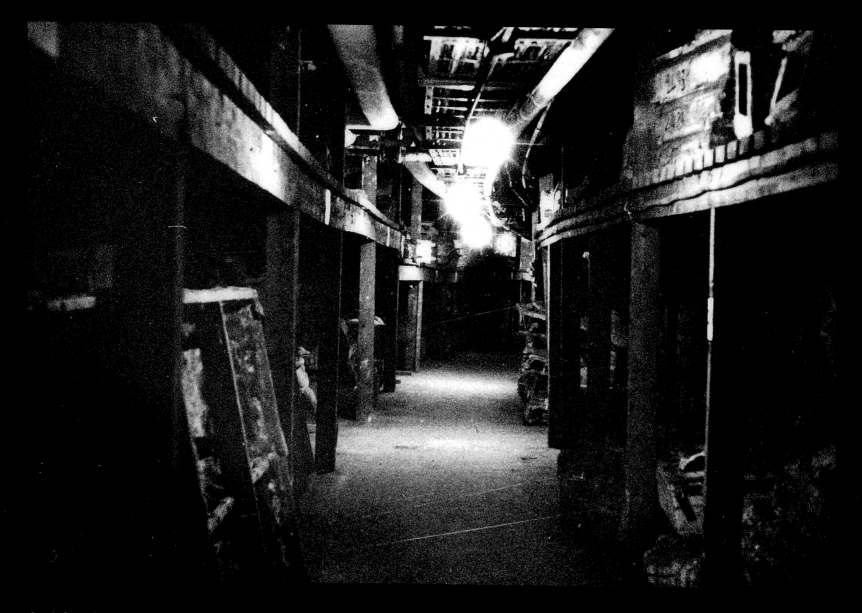

death for others – and for others yet, madness.

les autres étaient morts, ou fous.

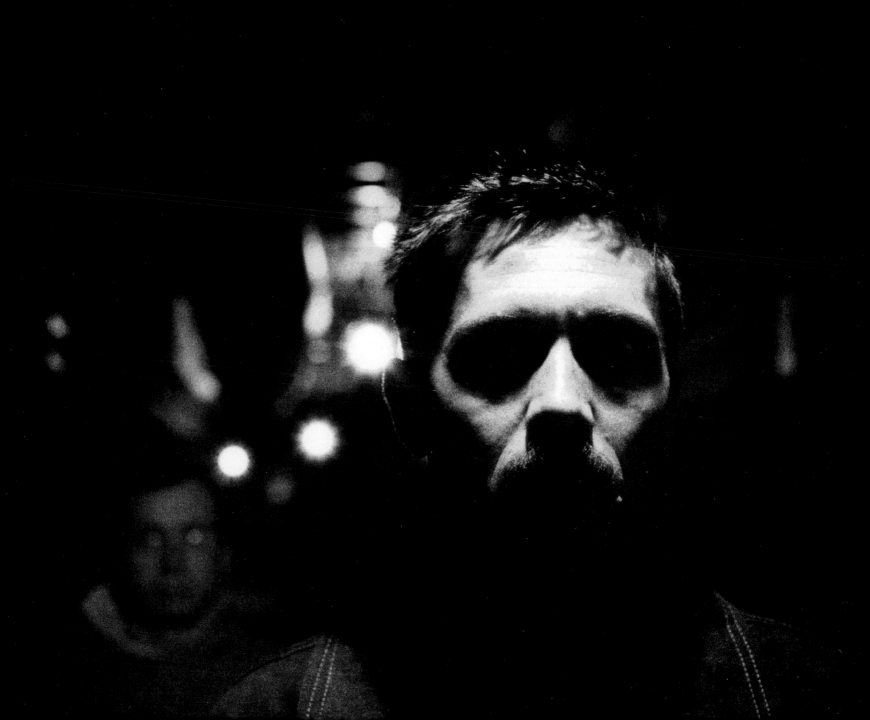

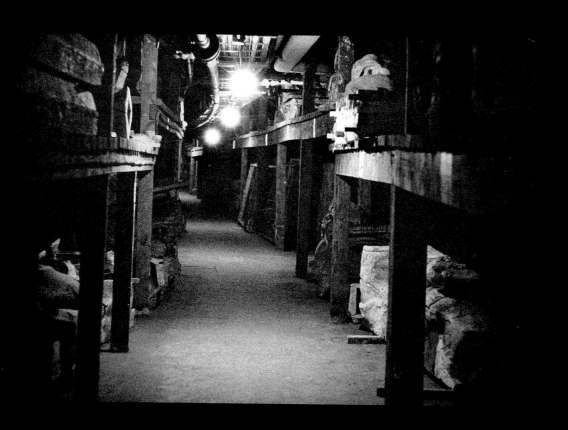

One day they came to select a new guinea pig from among the prisoners.

C'est pour le conduire à la salle d'expériences qu'on vint chercher un jour, parmis les prisonniers

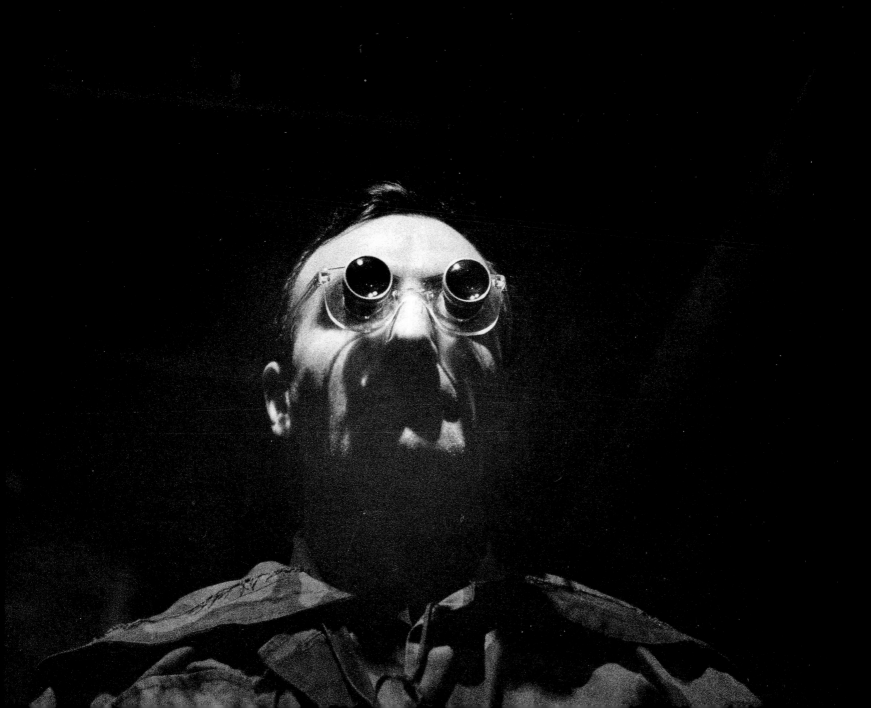

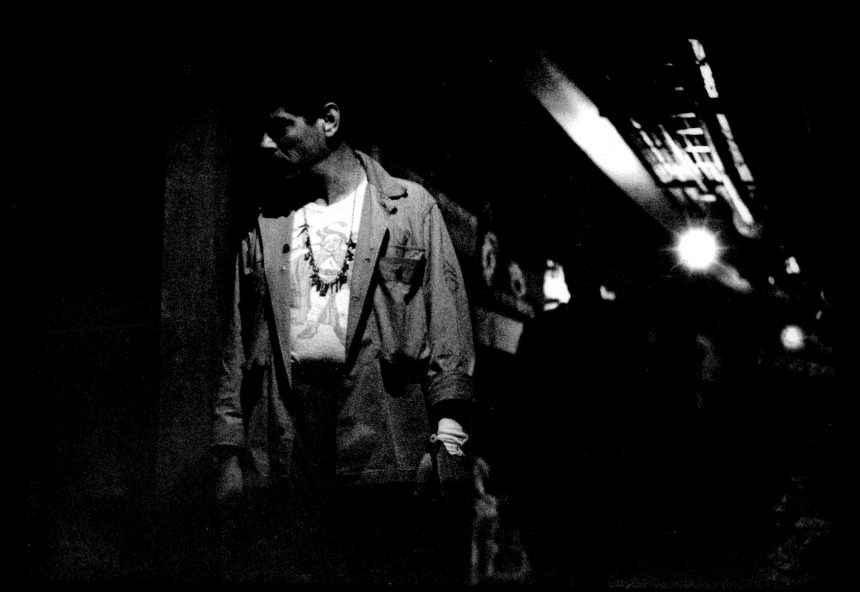

He was frightened. He had heard about the Head Experimenter. He was prepared to meet Dr. Frankenstein, or the Mad Scientist.

Il avait peur. Il avait entendu parler du chef des travaux. Il pensait se trouver en face du Savant fou, du docteur Frankenstein.

Instead, he met a reasonable man who explained calmly that the human race was doomed.

Il vit un homme sans passion, qui lui expliqua posément que la race humaine était maintenant condamnée

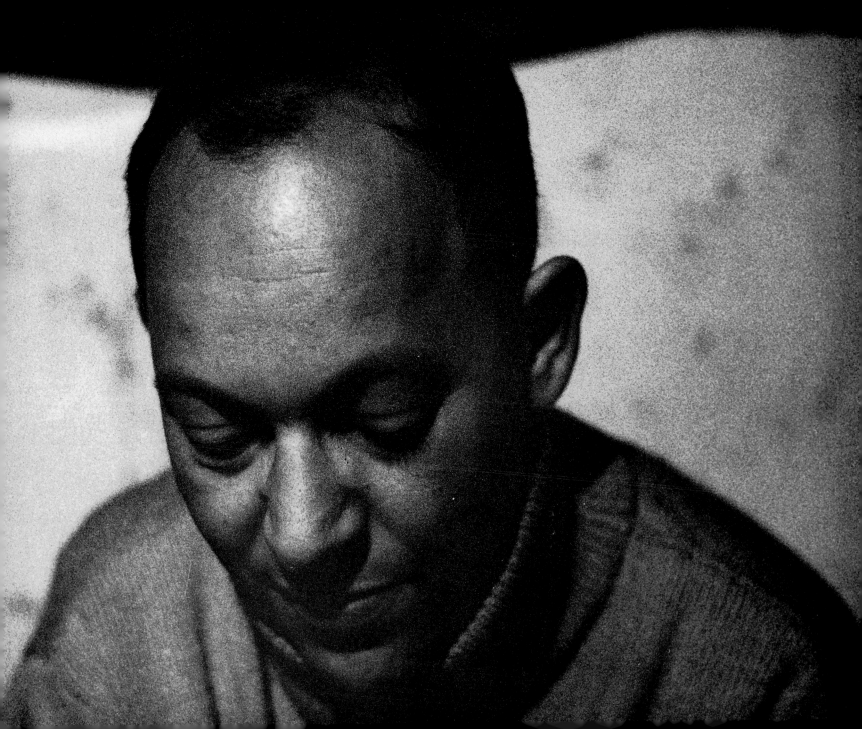

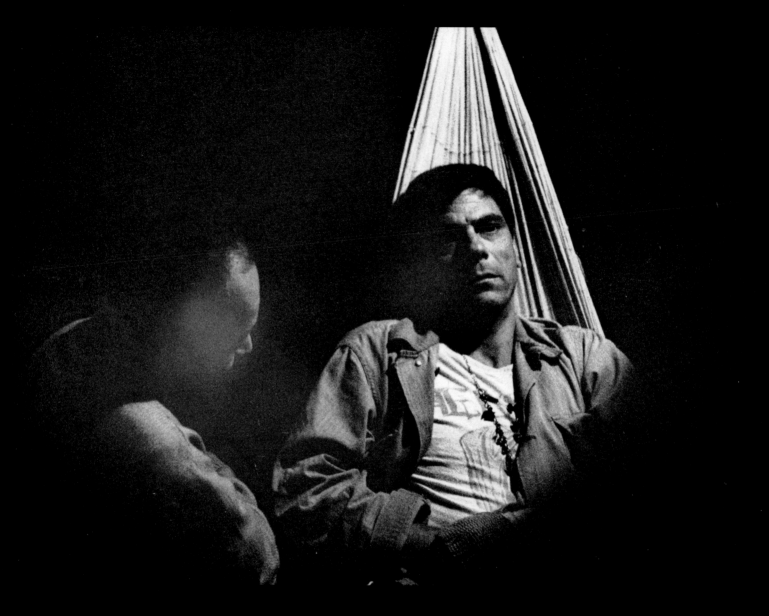

Space was off-limits.

que l'Espace lui était fermé,

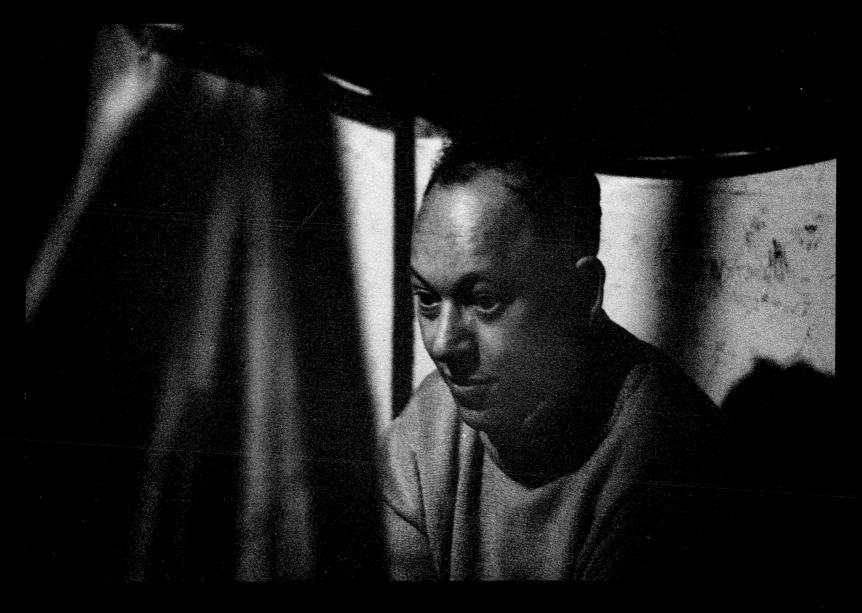

The only hope for survival lay in Time.

que la seule liaison possible avec les moyens de survie passait par le Temps.

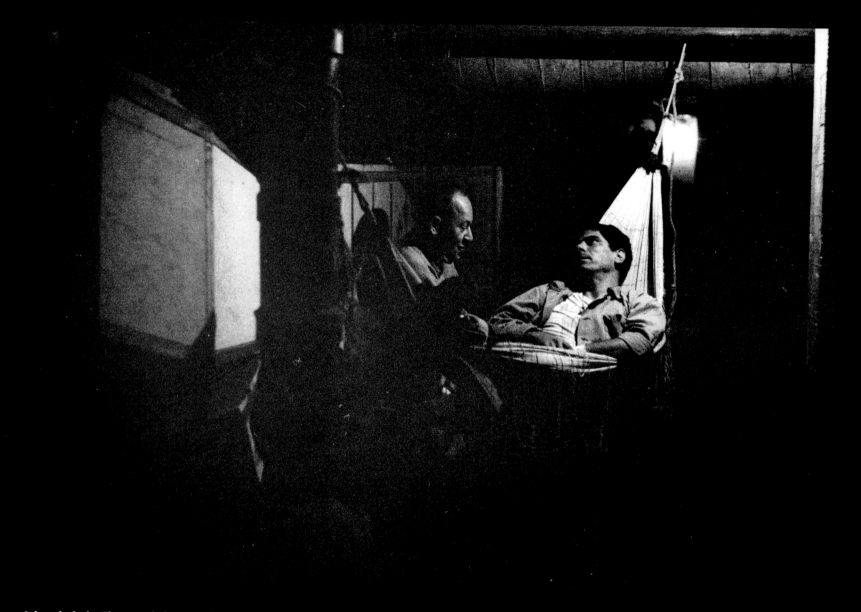

A loophole in Time, and then maybe it would be possible to reach food, medicine, sources of energy.

Un trou dans le Temps, et peut-être y ferait-on passer des vivres, des médicaments, des sources d'énergie.

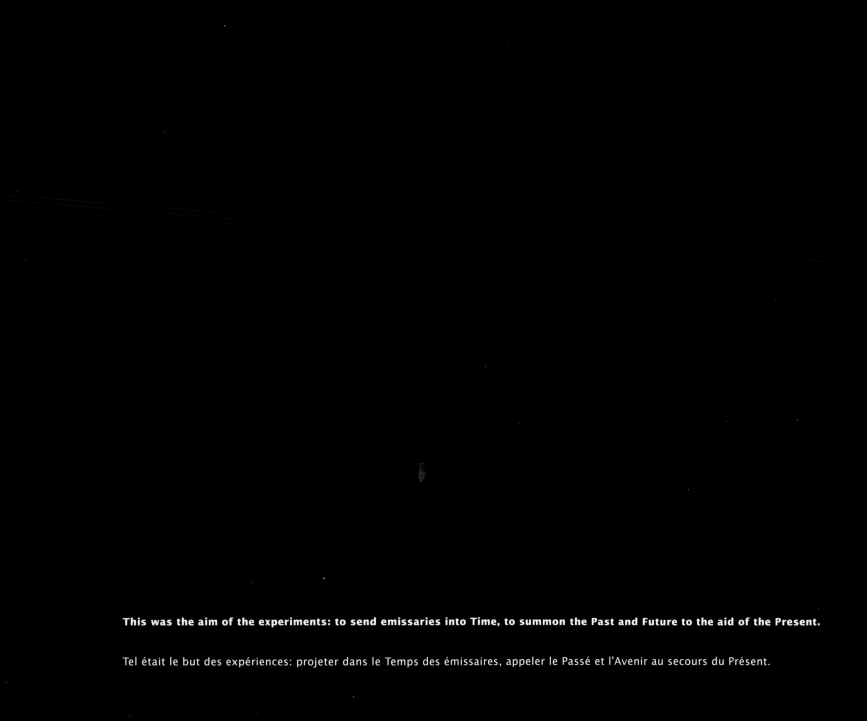

This was the aim of the experiments: to send emissaries into Time, to summon the Past and Future to the aid of the Present.

Tel était le but des expériences: projeter dans le Temps des émissaires, appeler le Passé et l'Avenir au secours du Présent.

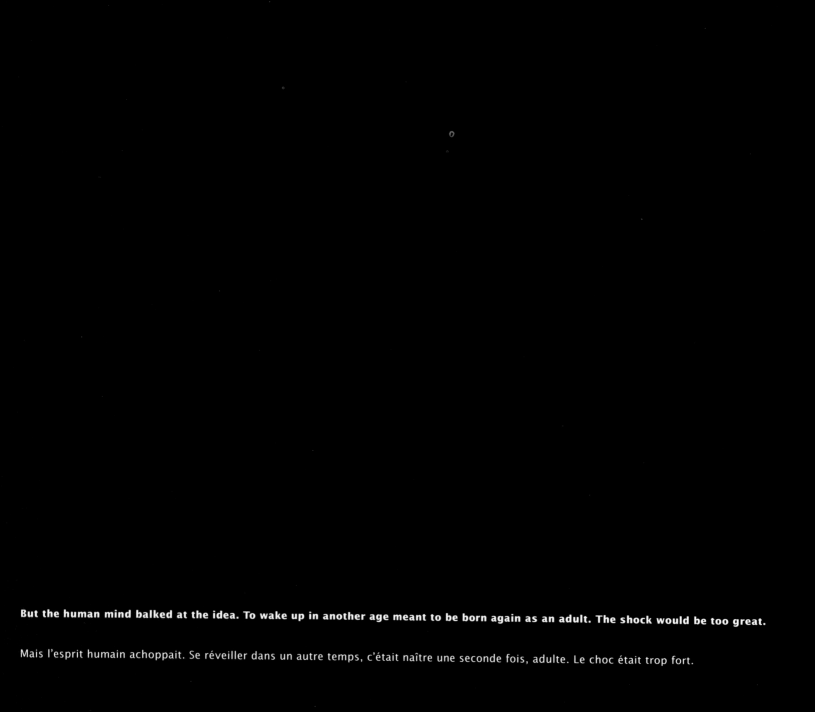

But the human mind balked at the idea. To wake up in another age meant to be born again as an adult. The shock would be too great.

Mais l'esprit humain achoppait. Se réveiller dans un autre temps, c'était naître une seconde fois, adulte. Le choc était trop fort.

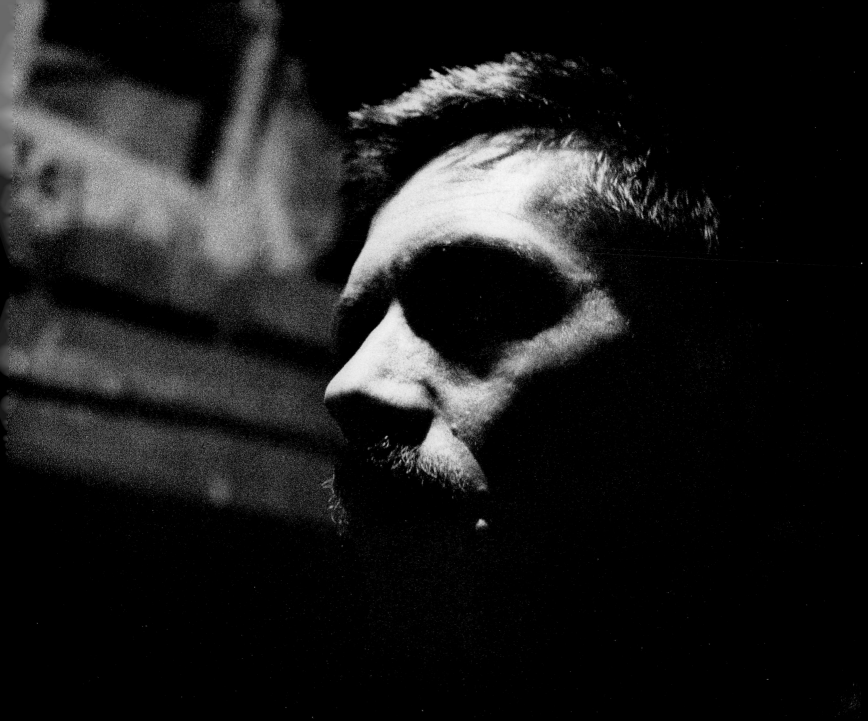

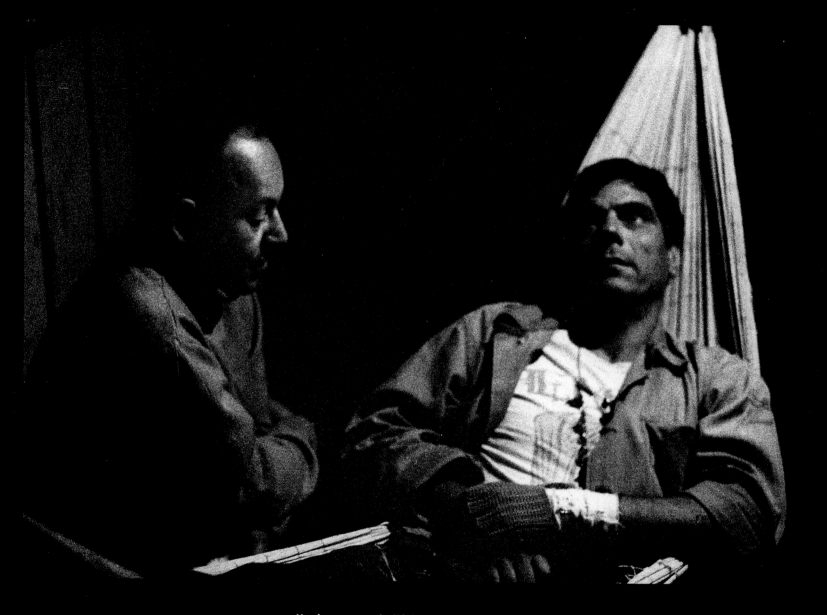

Having sent only lifeless or insentient bodies through different zones of Time,

Après avoir ainsi projeté dans différentes zones du Temps des corps sans vie ou sans conscience,

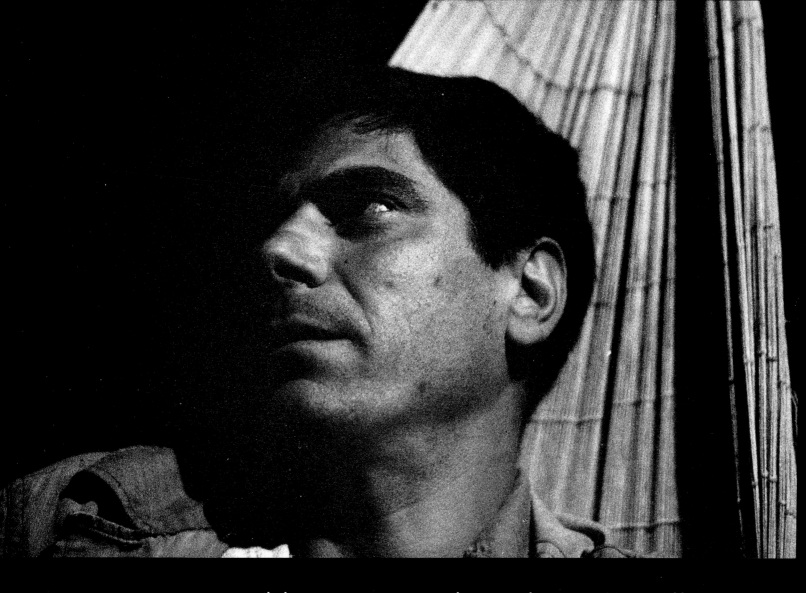

the inventors were now concentrating on men given to very strong mental images.

les inventeurs se concentraient maintenant sur des sujets doués d'images mentales très fortes.

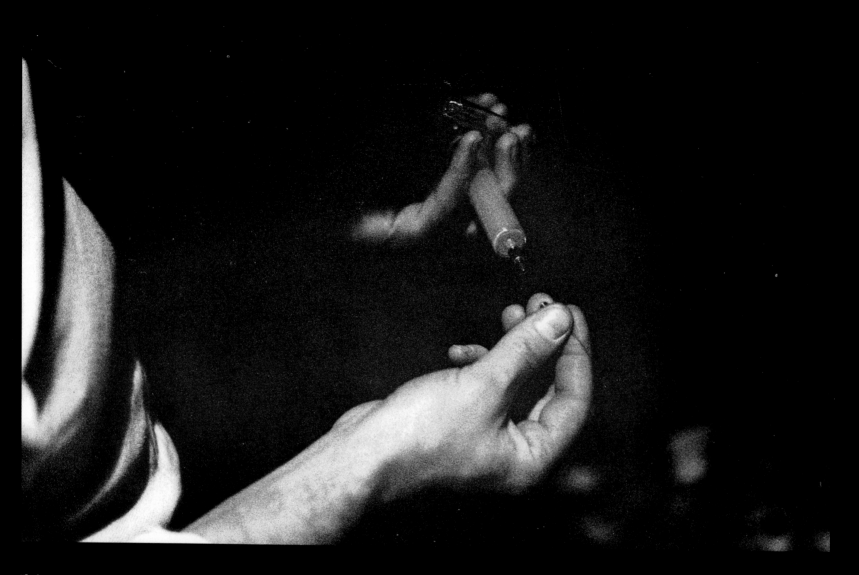

If they were able to conceive or to dream another time, perhaps they would be able to live in it.

Capables d'imaginer ou de rêver un autre temps, ils seraient peut-être capables de s'y réintégrer.

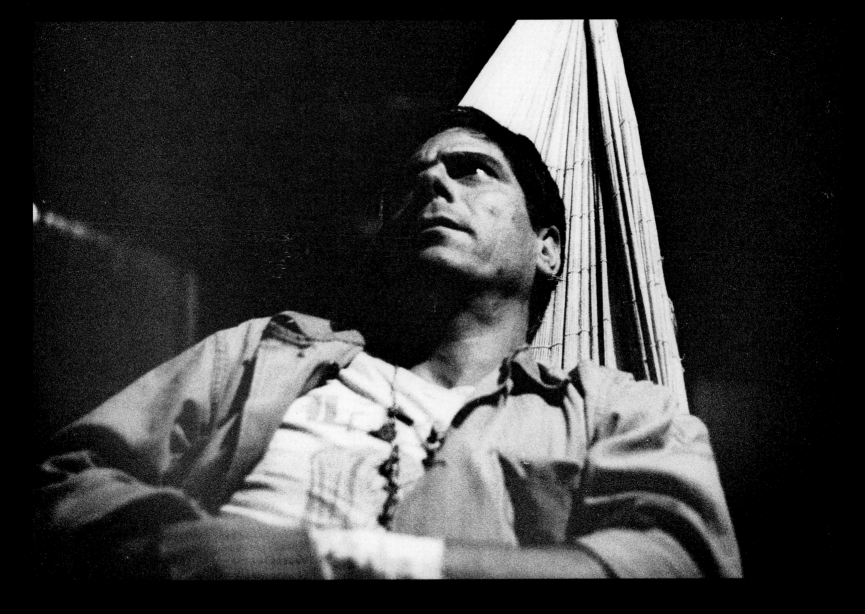

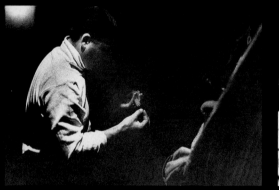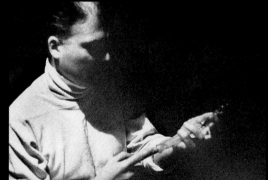

The camp police spied even on dreams.

La police du camp épiait jusqu'aux rêves.

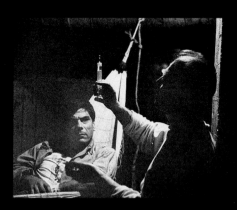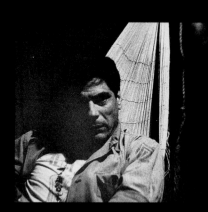

This man was selected from among a thousand for his obsession with an image from the past.

Cet homme fut choisi entre mille, pour sa fixation sur une image du passé.

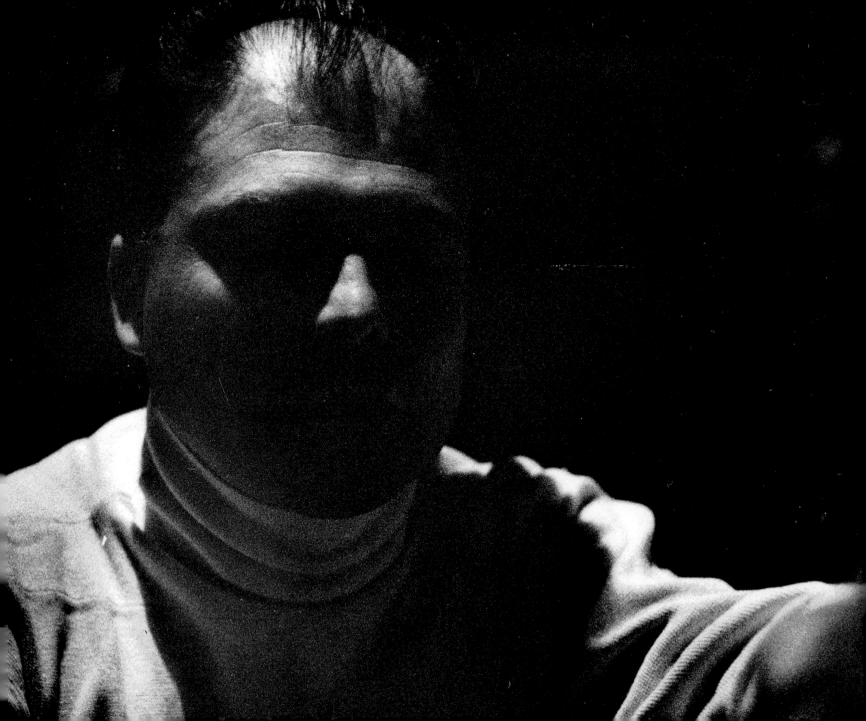

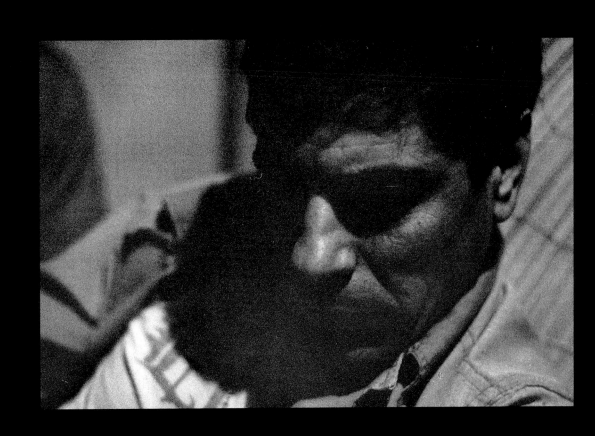

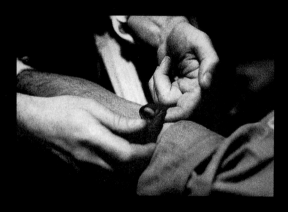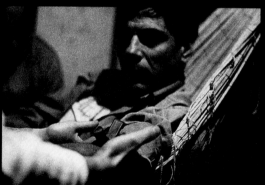

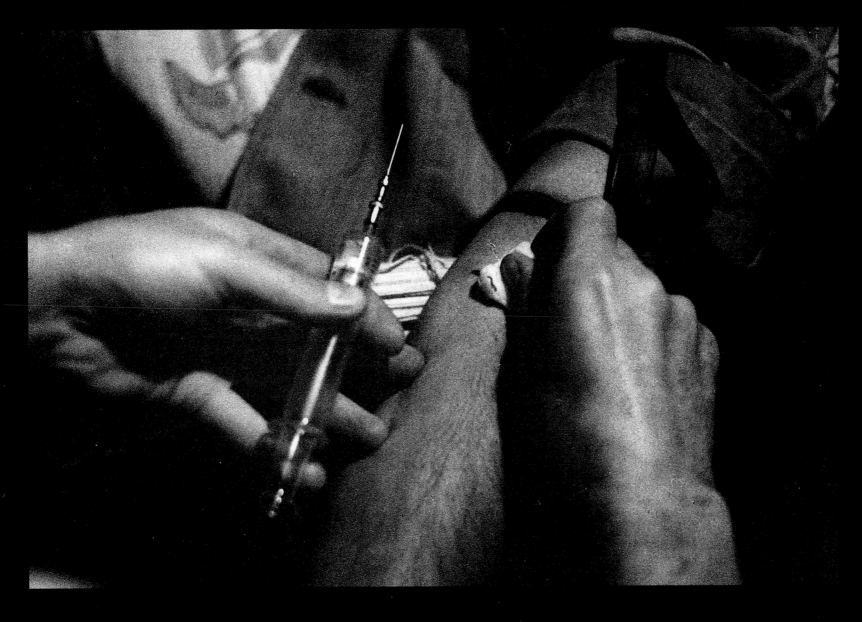

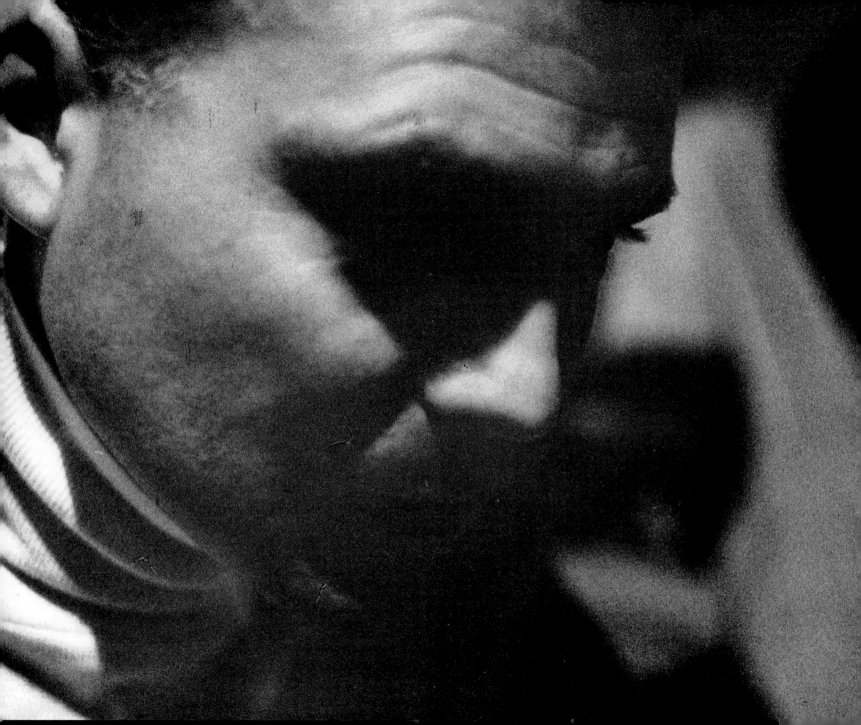

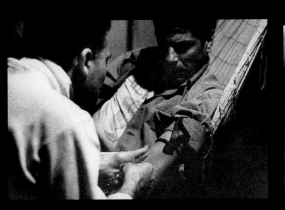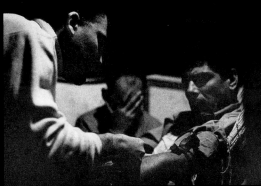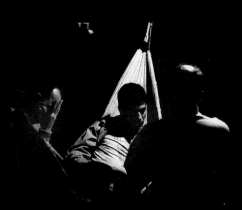

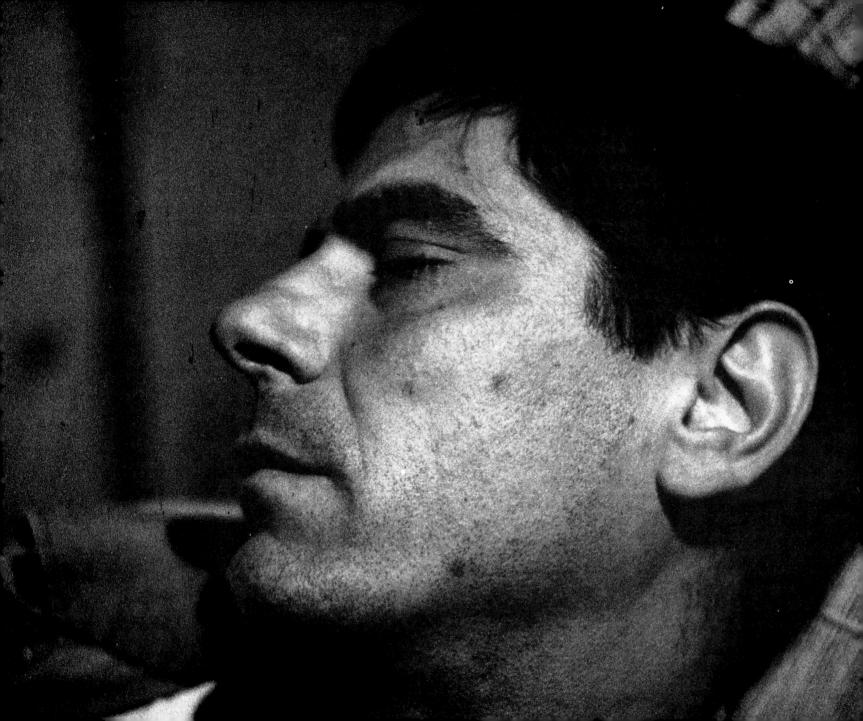

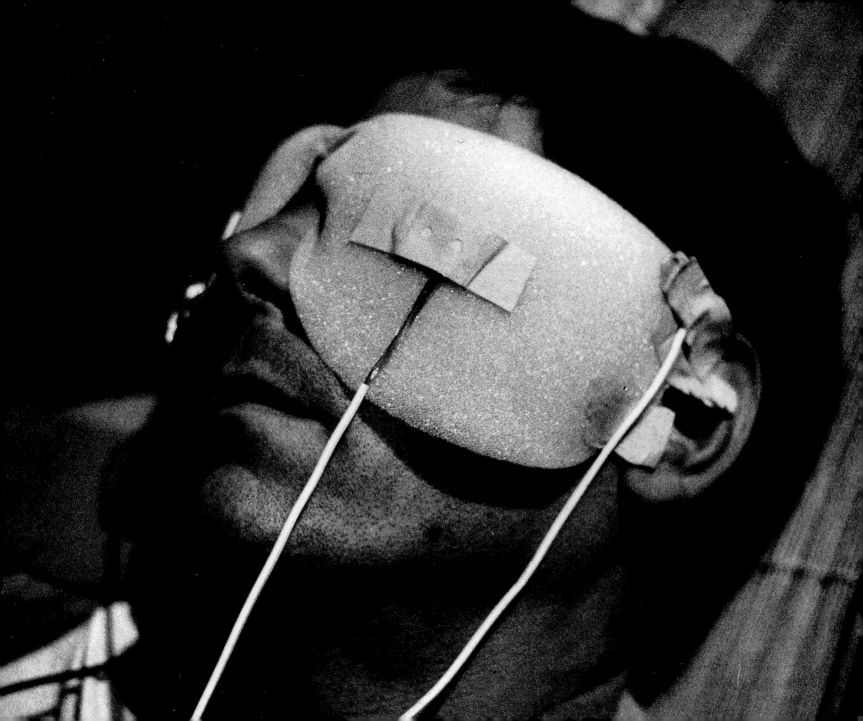

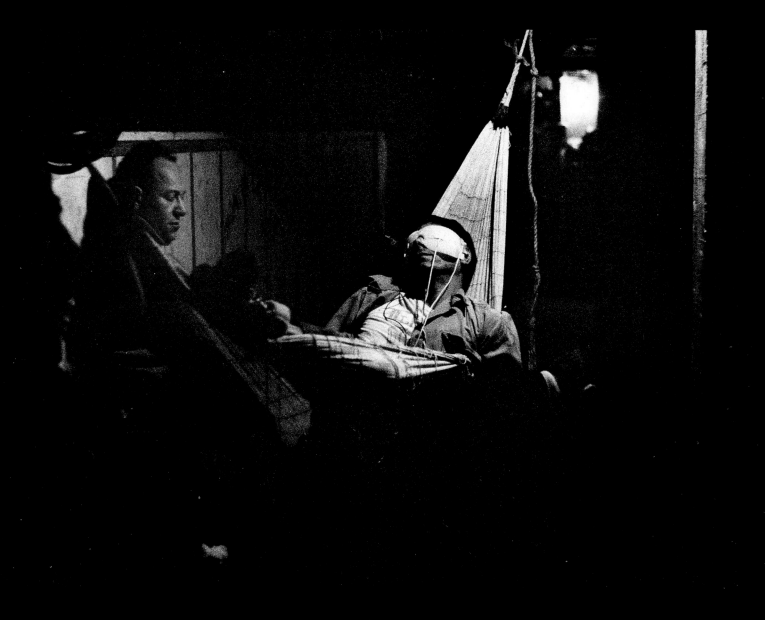

Nothing else, at first, but stripping out the present, and its racks.

Au début, rien d'autre que l'arrachement au temps présent, et ses chevalets.

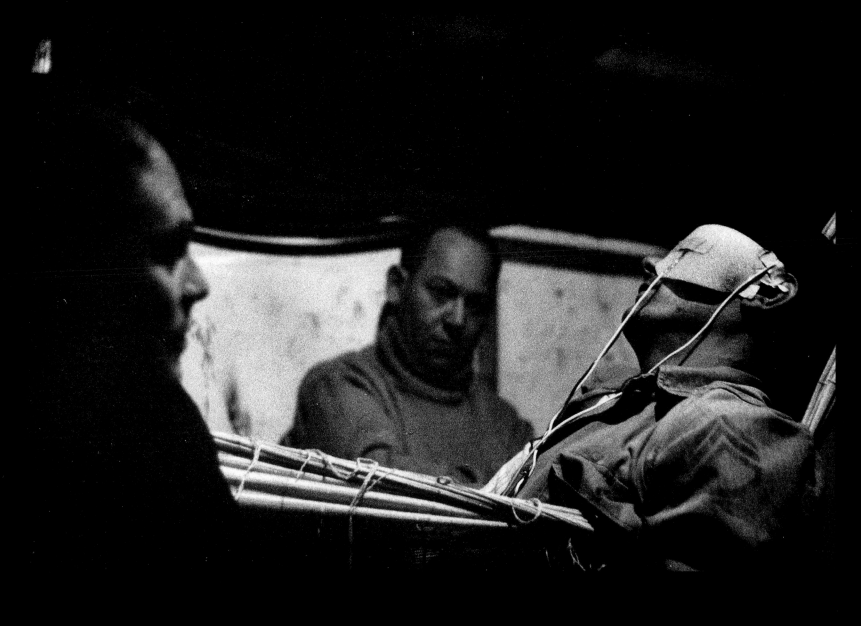

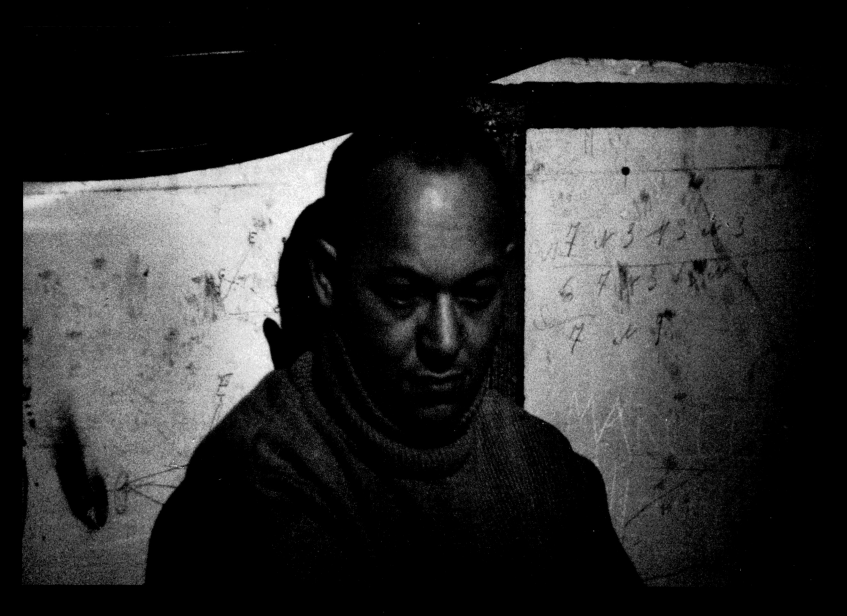

They begin again.

On recommence.

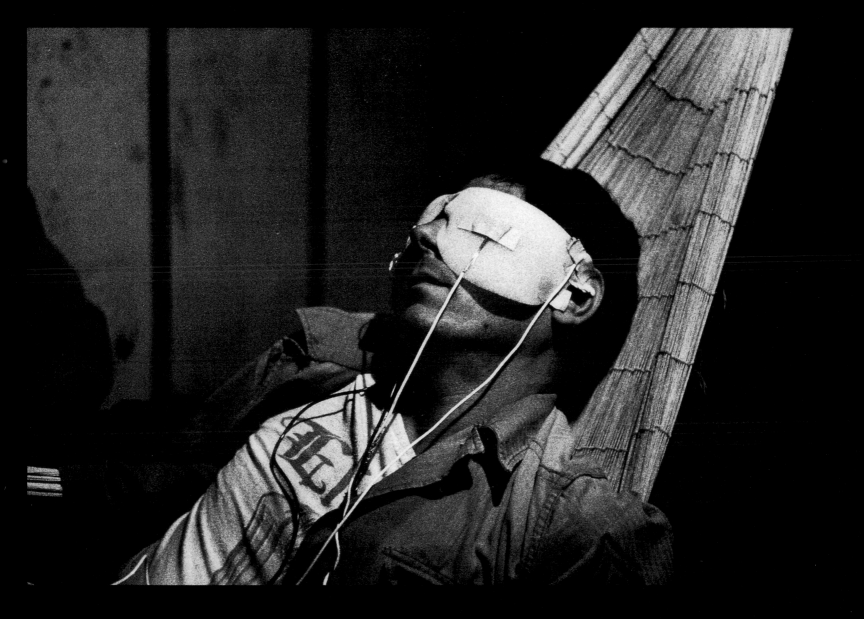

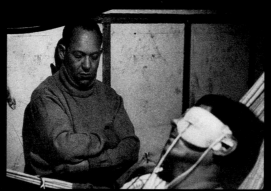

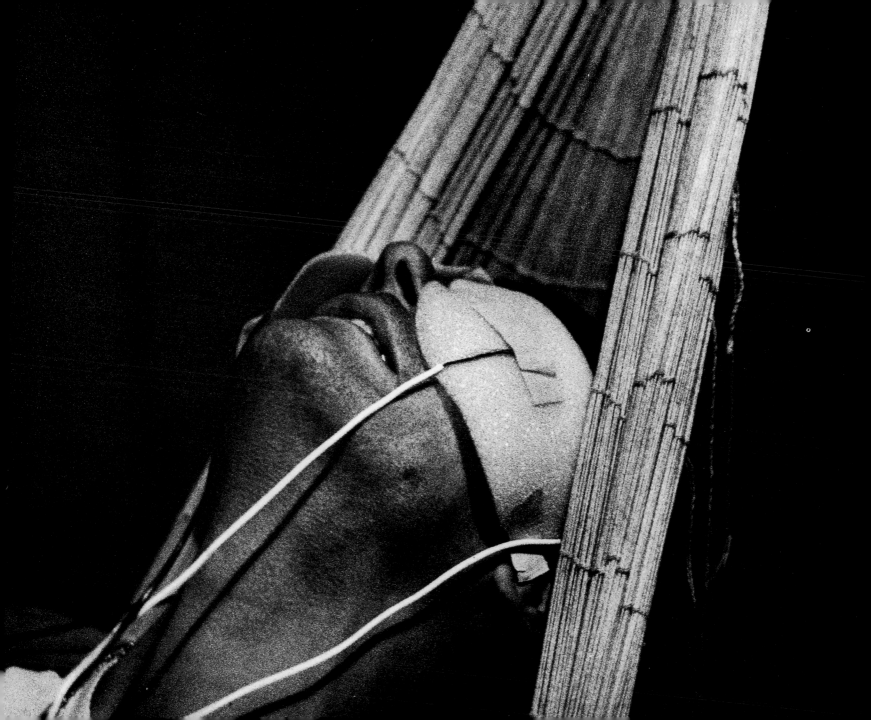

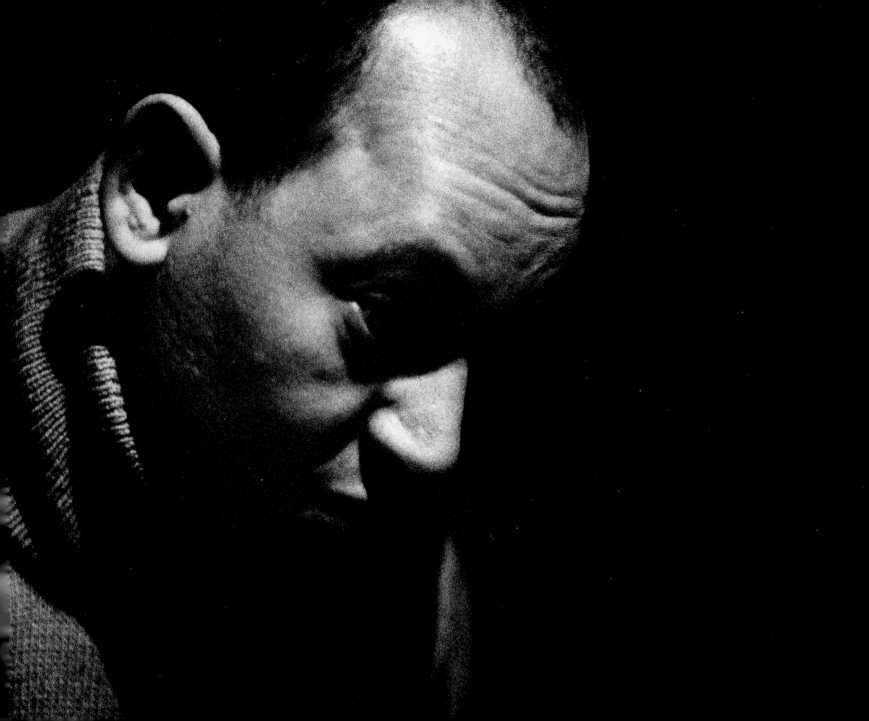

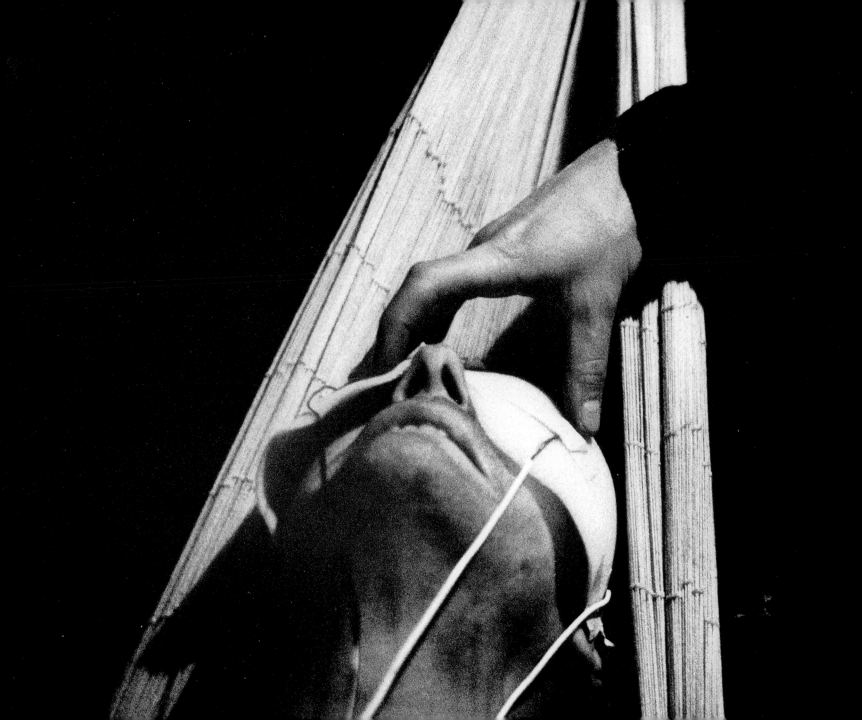

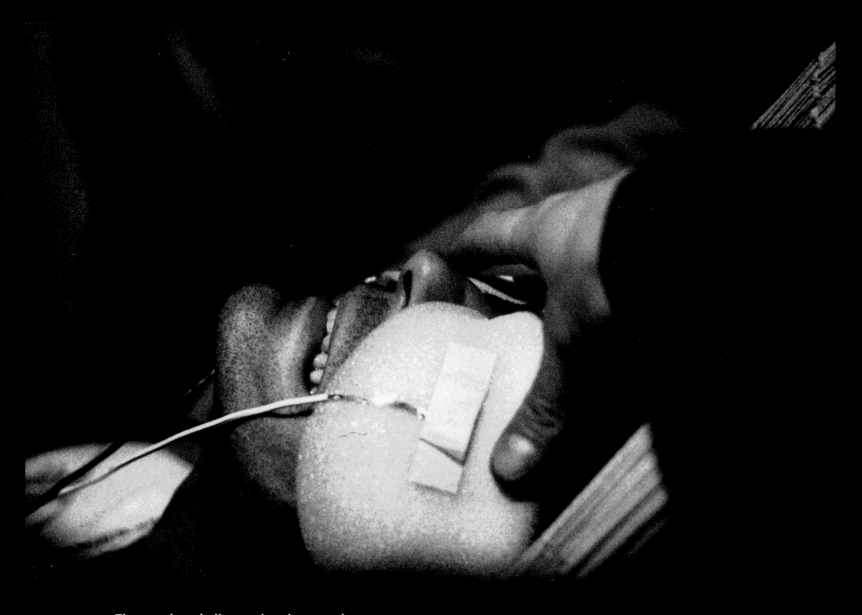

The man doesn't die, nor does he go mad.

Le sujet ne meurt pas, ne délire pas.

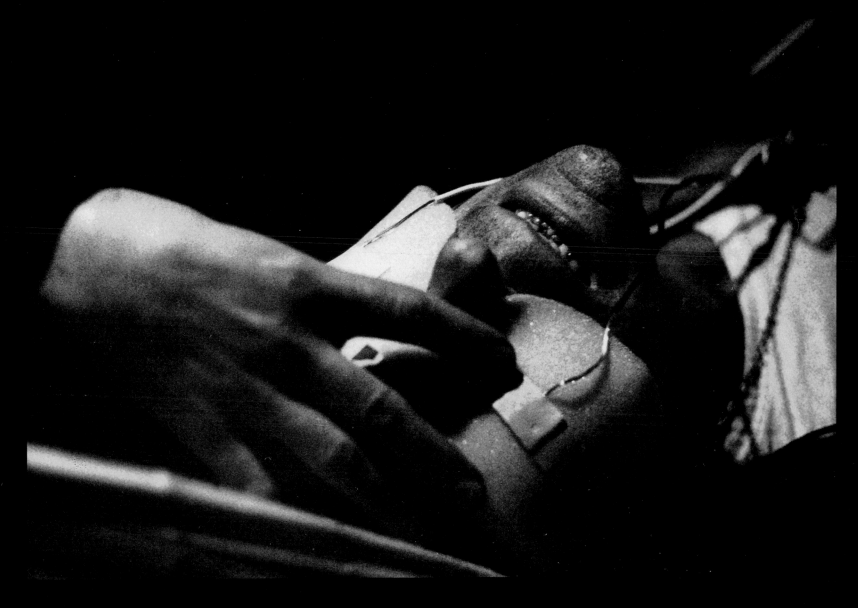

He suffers.

Il souffre.

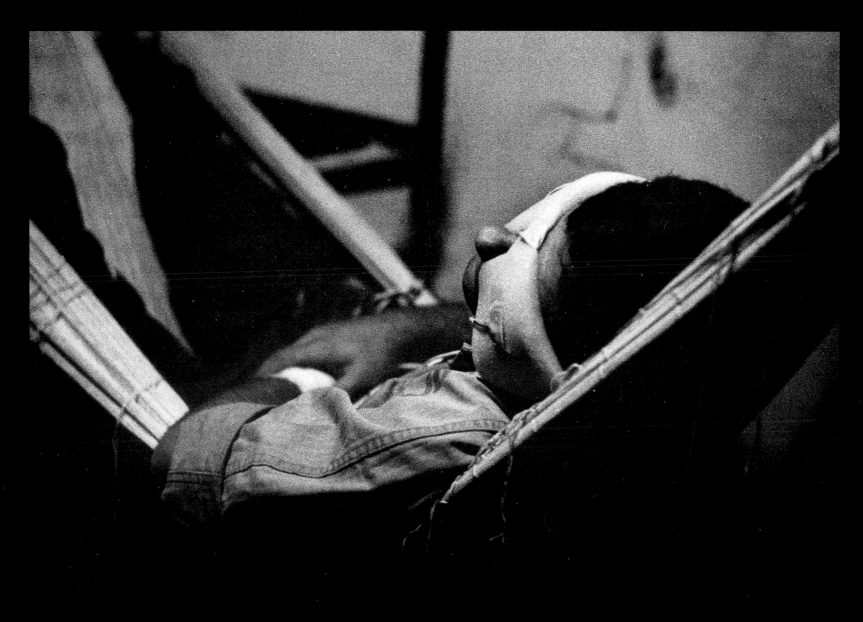

They continue.

On continue.

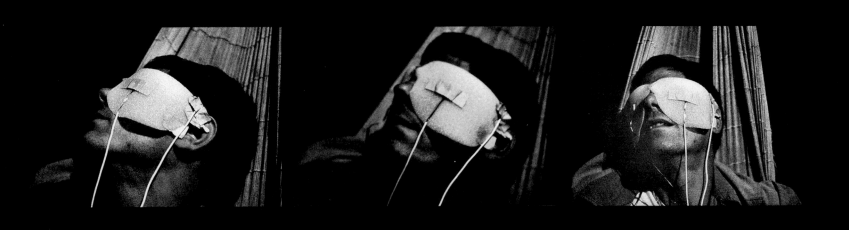

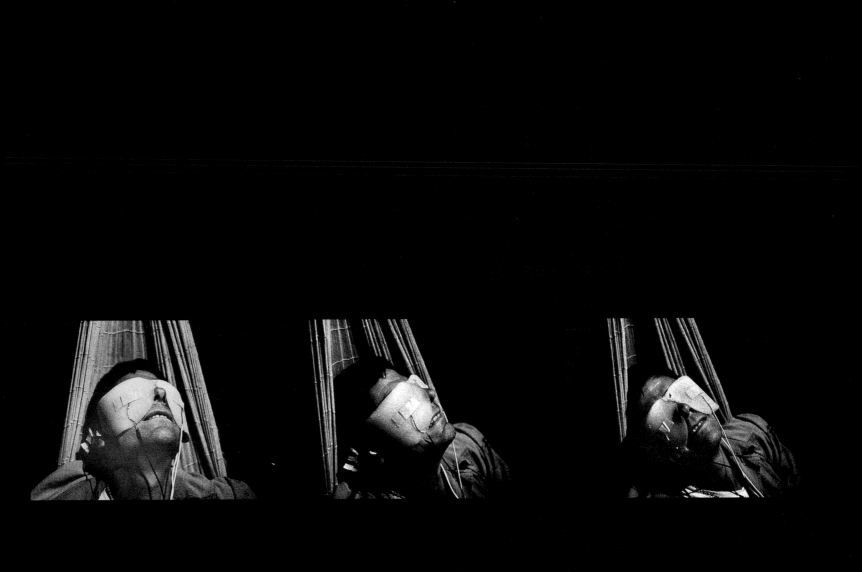

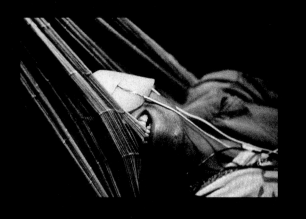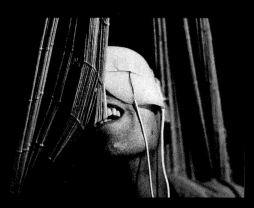

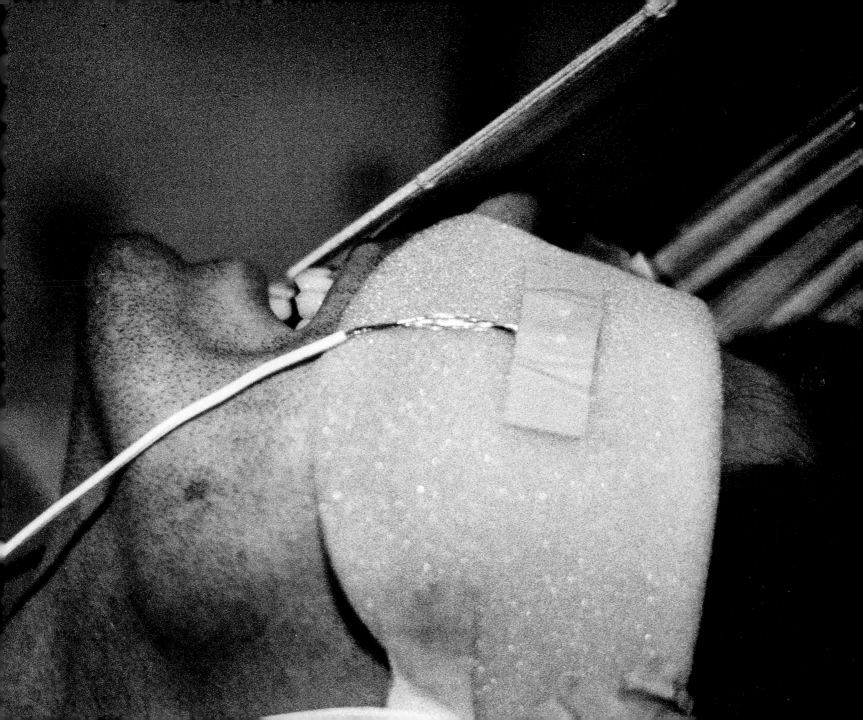

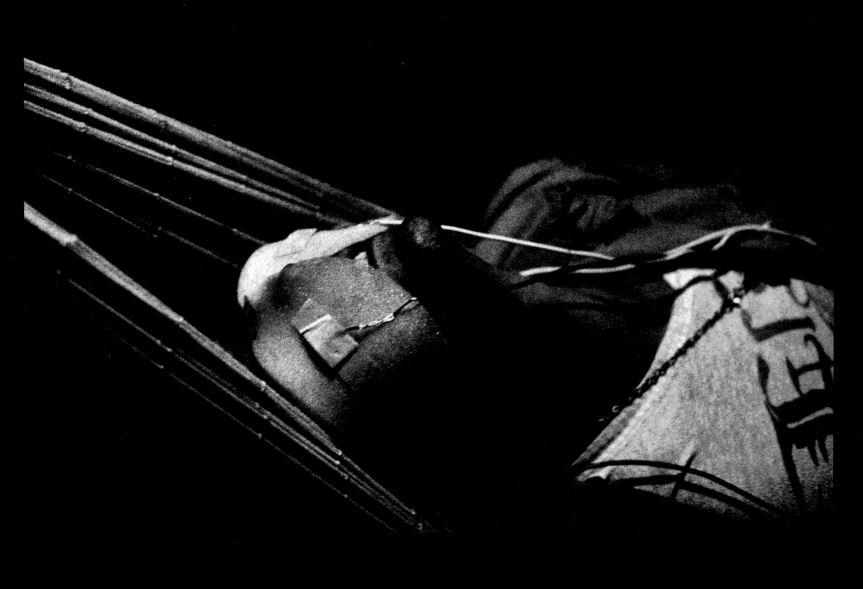

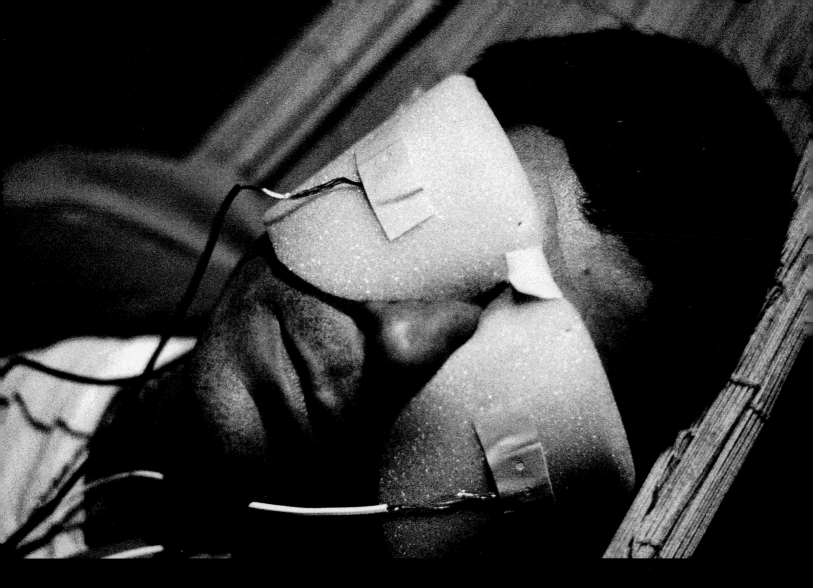

On the tenth day, images begin to ooze, like confessions.

Au dixième jour d'expérience, des images commencent à sourdre, comme des aveux.

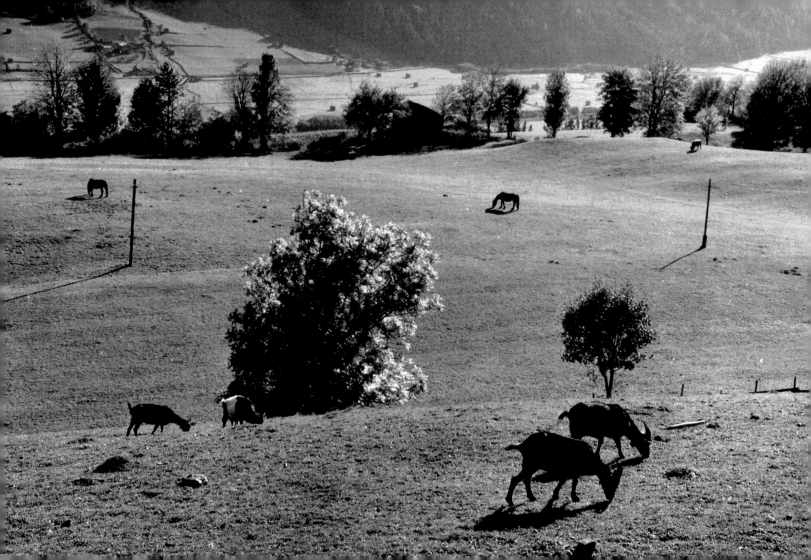

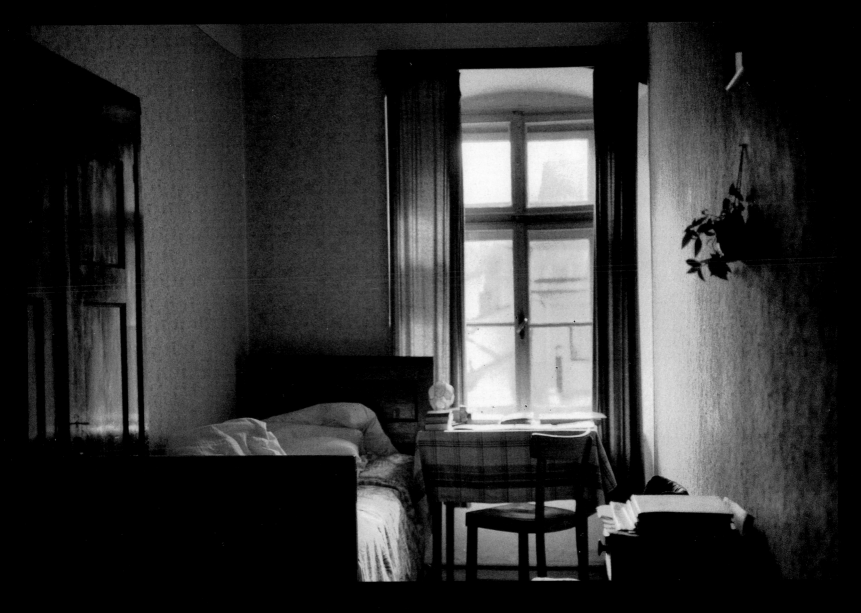

A peacetime bedroom, a real bedroom.

Une chambre du temps de paix, une vraie chambre.

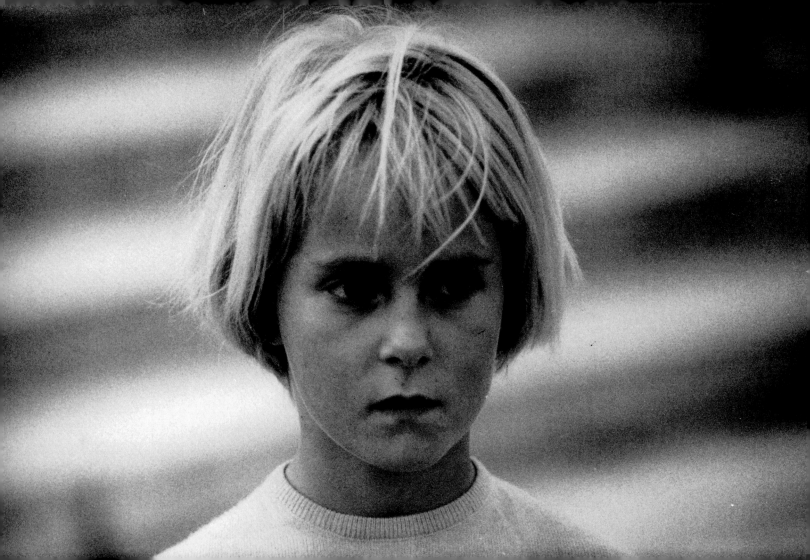

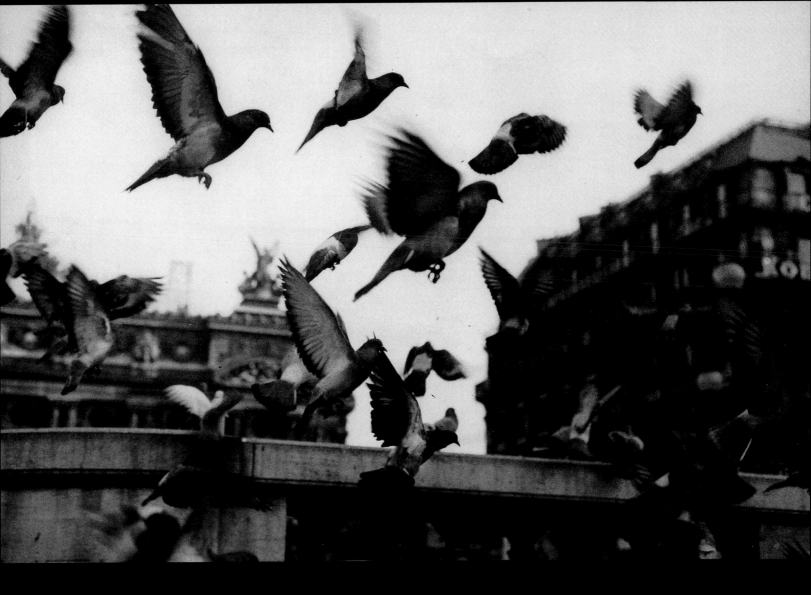

Real birds.

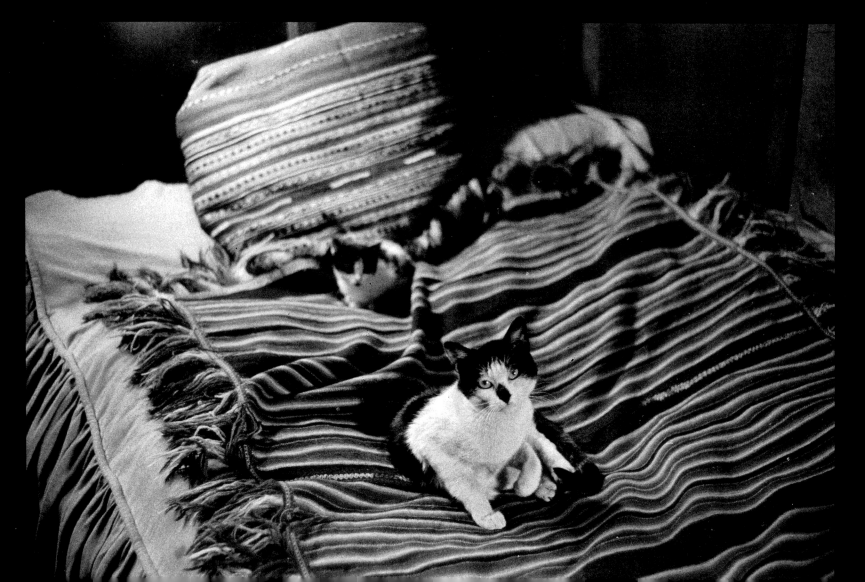

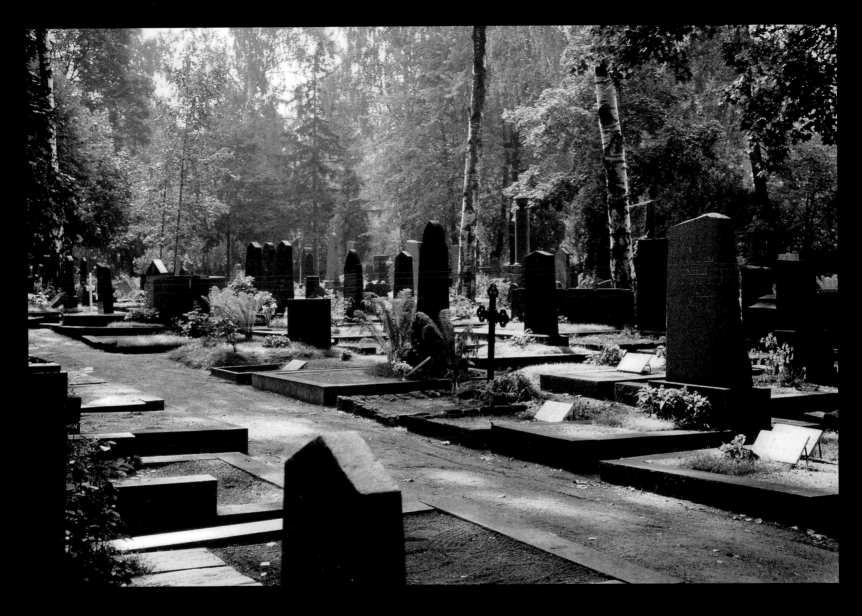

Real graves.

De vraies tombes.

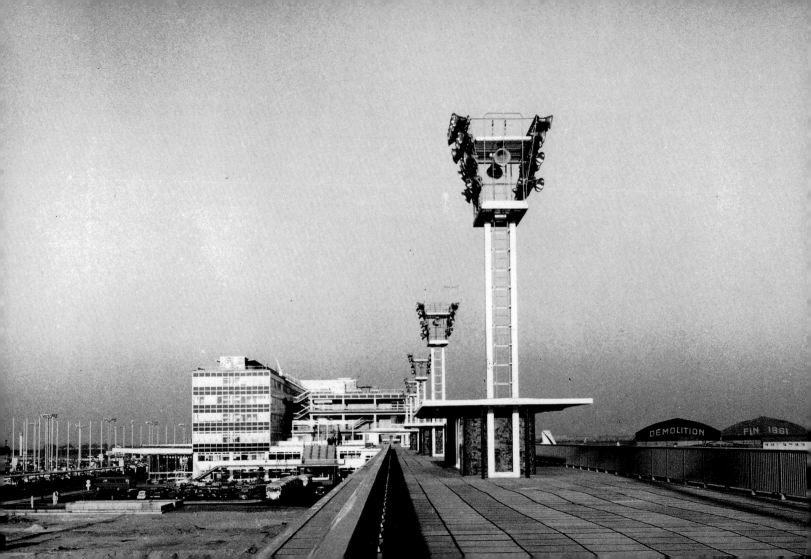

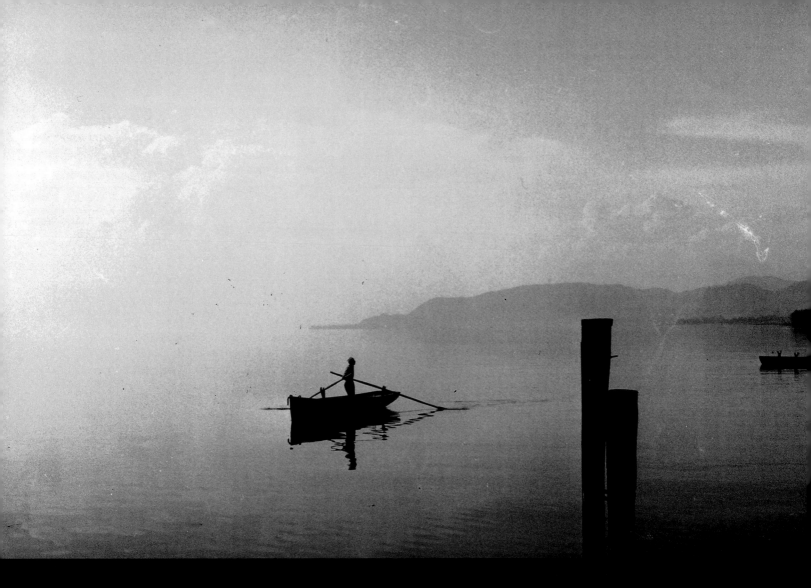

Sometimes he recaptures a day of happiness, though different.

Quelquefois, il retrouve un jour de bonheur, mais différent.

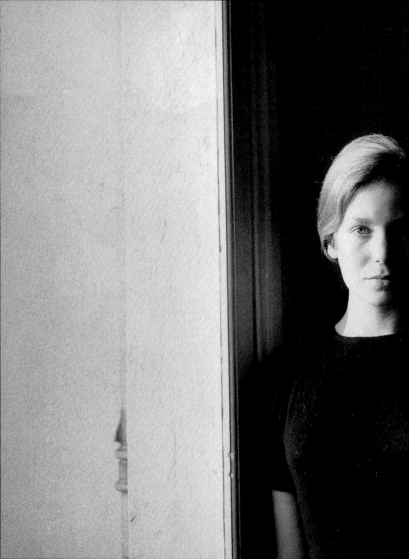

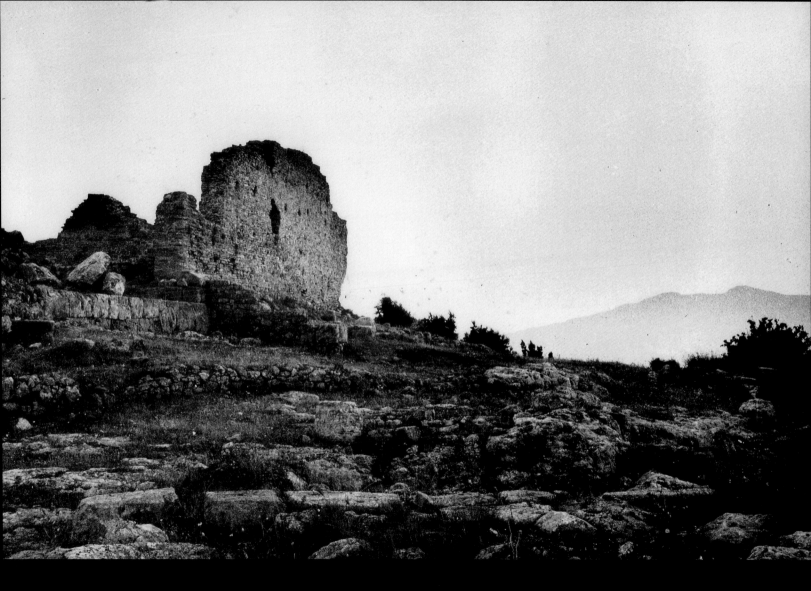

Ruins.

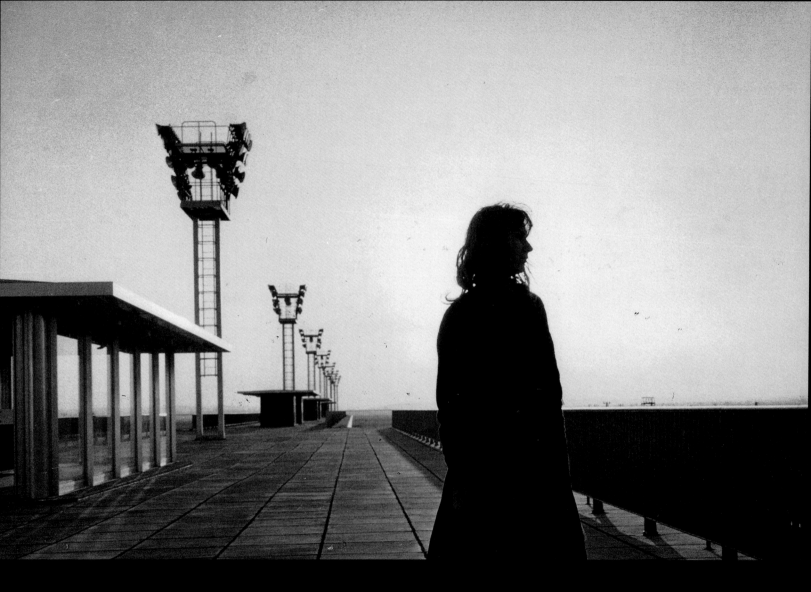

A girl who could be the one he seeks. He passes her on the jetty.

Une fille qui pourrait être celle qu'il cherche. Il la croise sur la jetée.

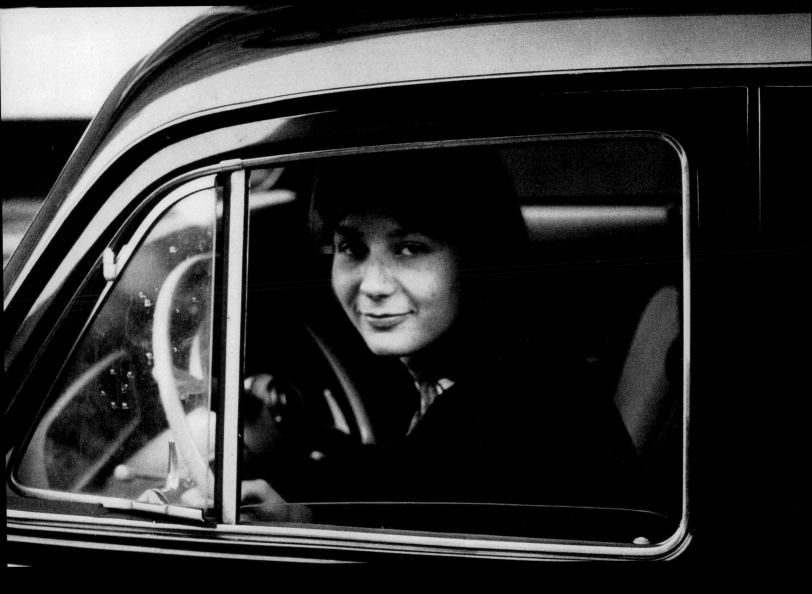

She smiles at him from an automobile.

D'une voiture, il la voit sourire.

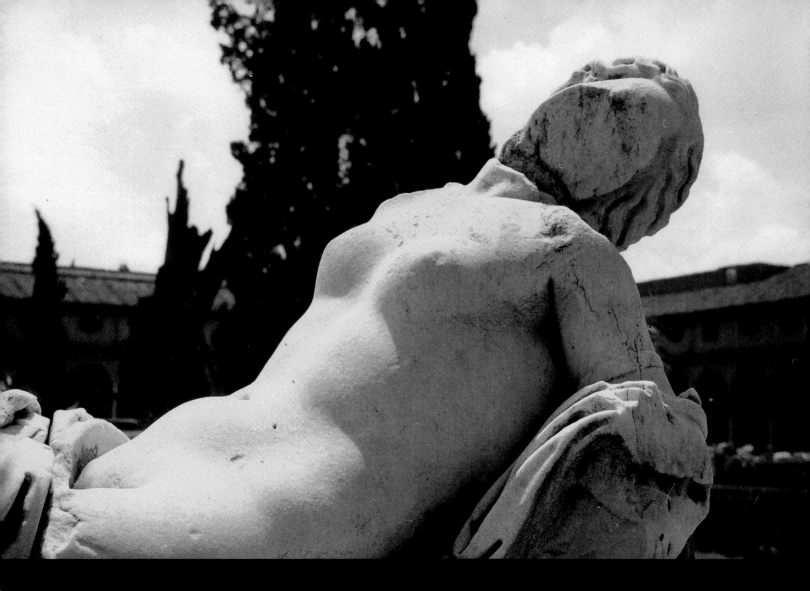

Other images appear, merge, in that museum, which is perhaps that of his memory.

D'autres images se présentent, se mêlent, dans un musée qui est peut-être celui de sa mémoire.

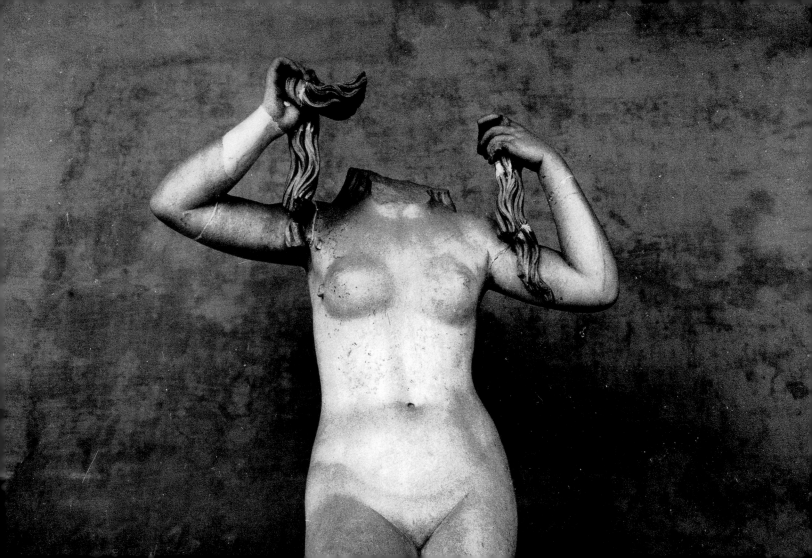

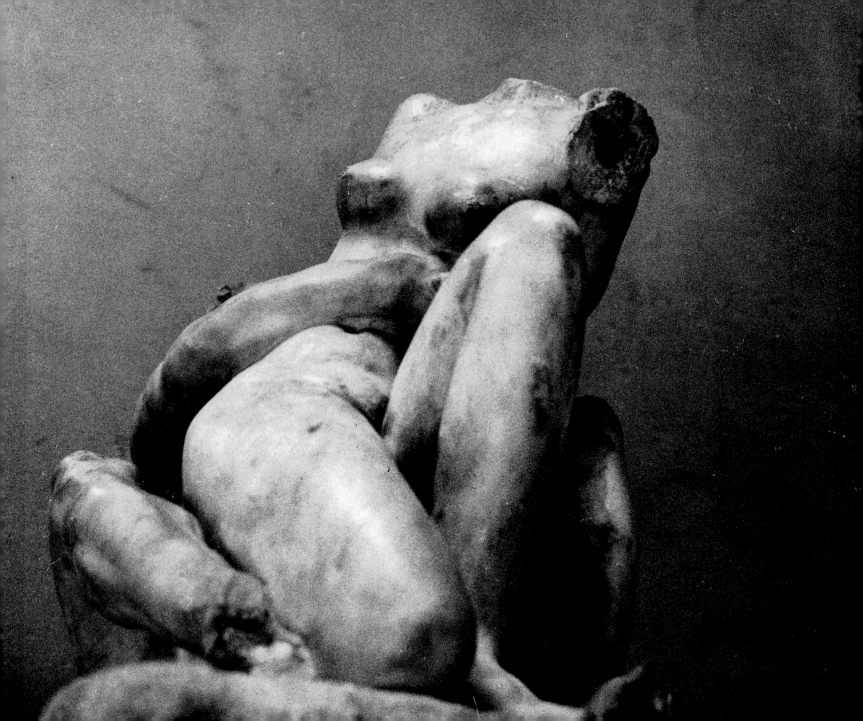

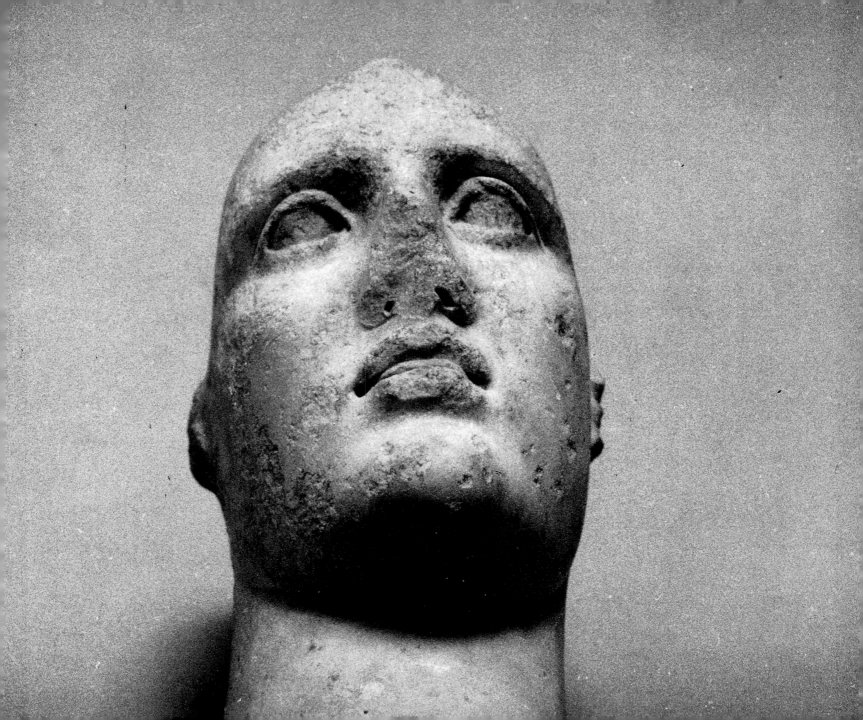

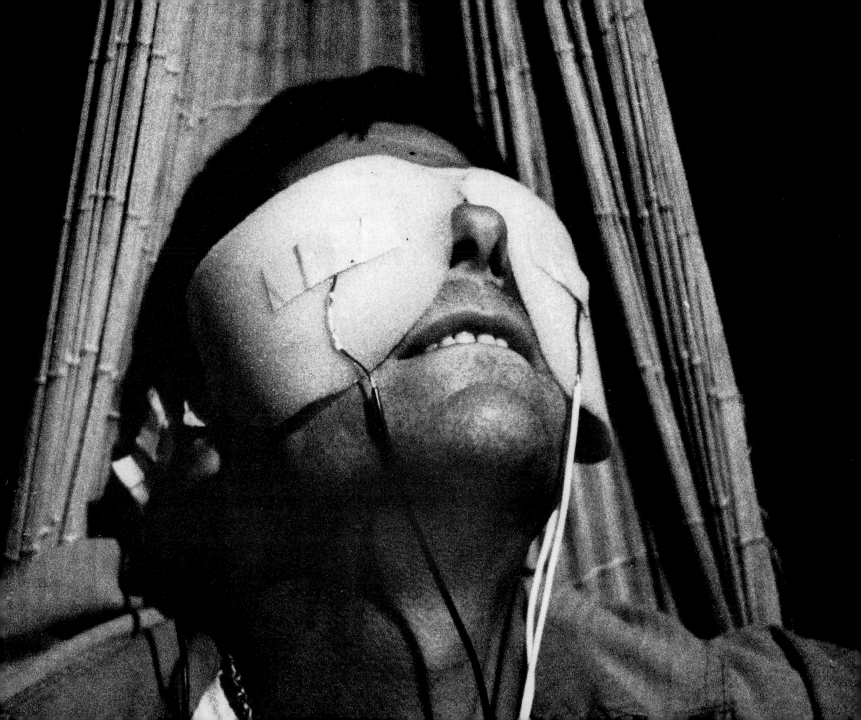

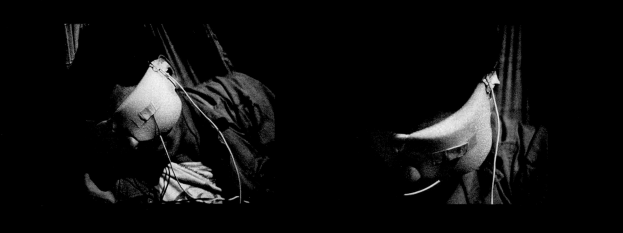

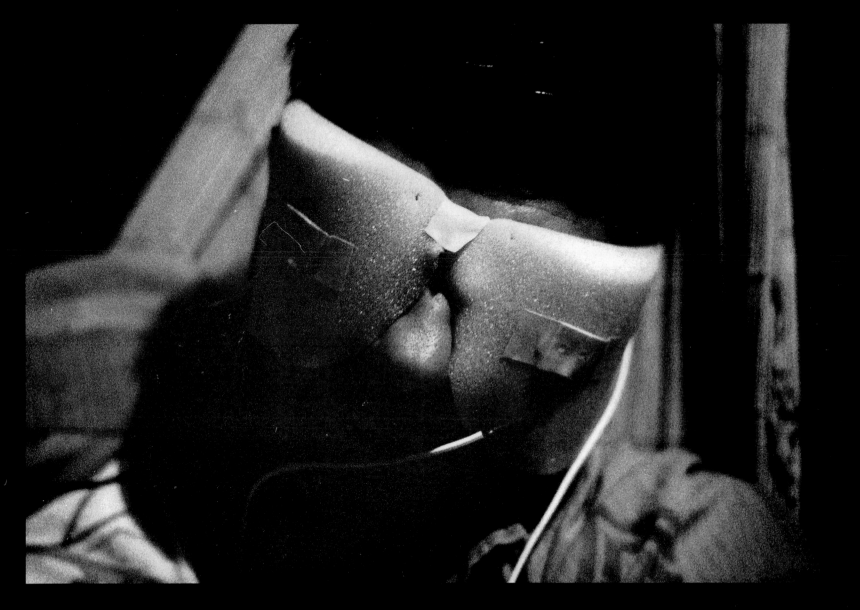

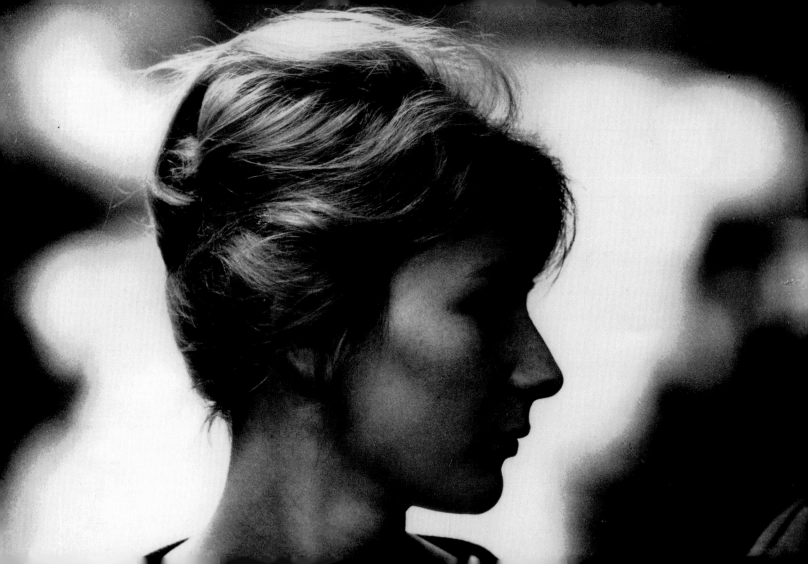

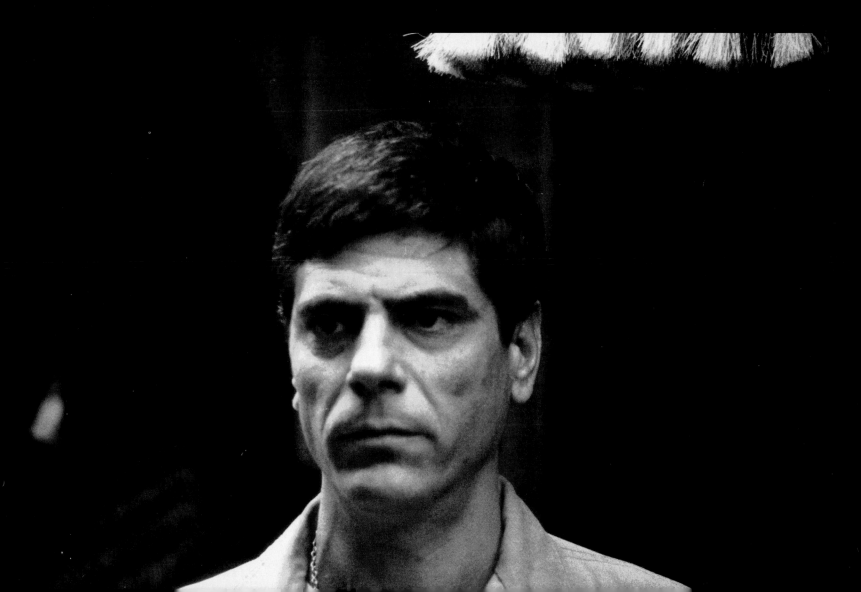

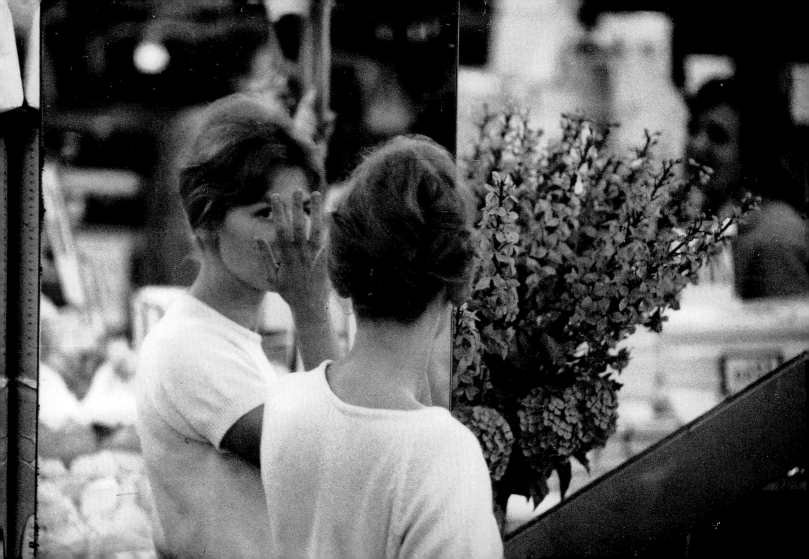

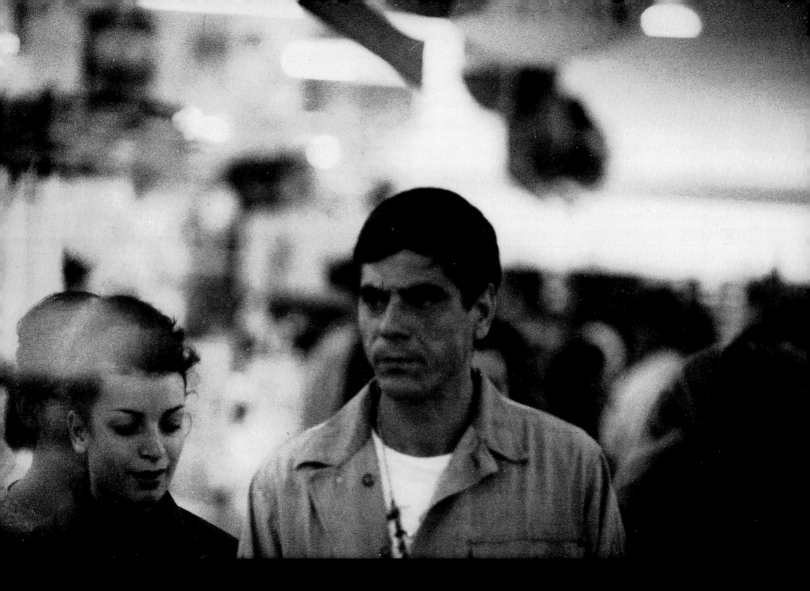

In fact, it is the only thing he is sure of, in the middle of this dateless world that at first stuns him with its affluence.

C'est d'ailleurs la seule chose dont il est sûr, dans ce monde sans date qui le bouleverse d'abord par sa richesse.

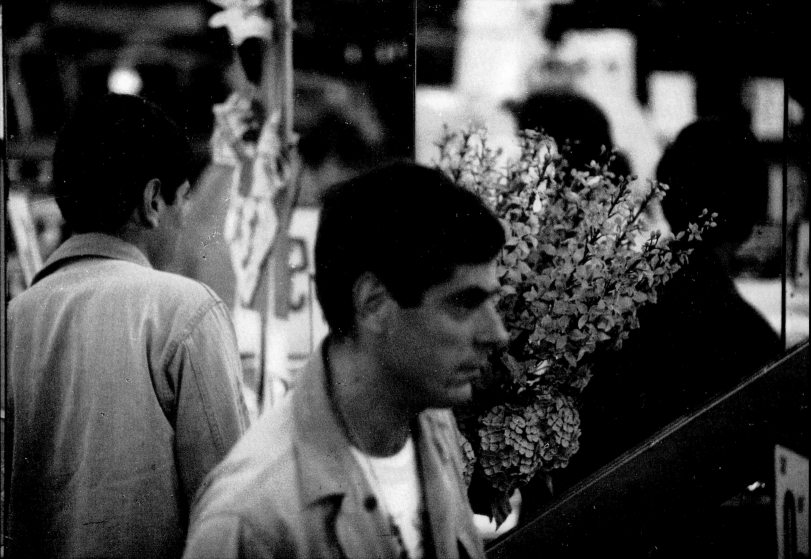

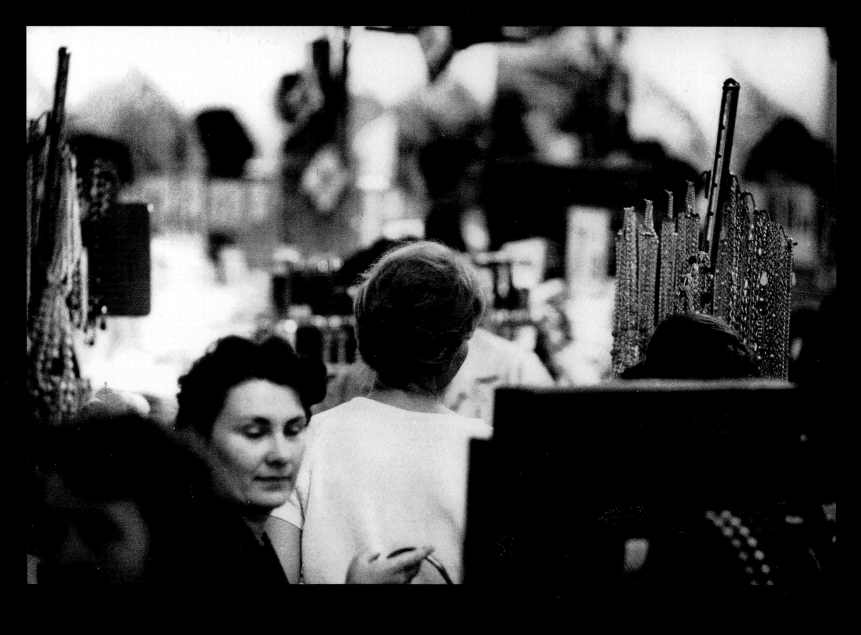

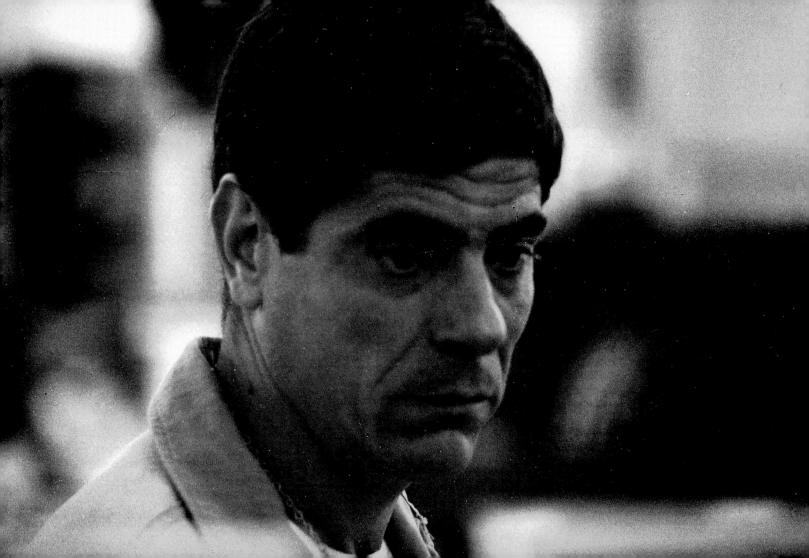

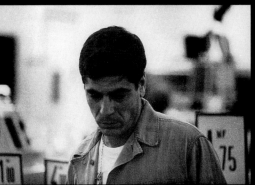

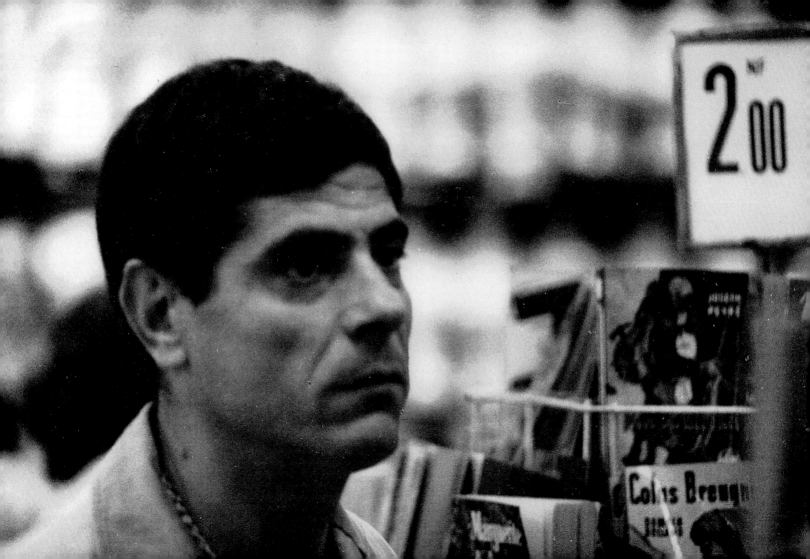

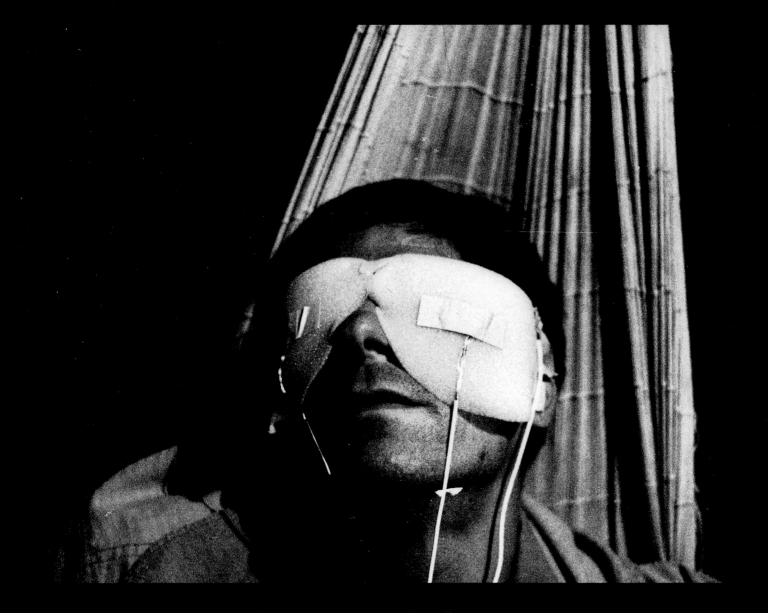

The experimenters tighten their control. They send him back out on the trail.

Ceux qui mènent l'expérience resserrent leur contrôle, le relancent sur la piste.

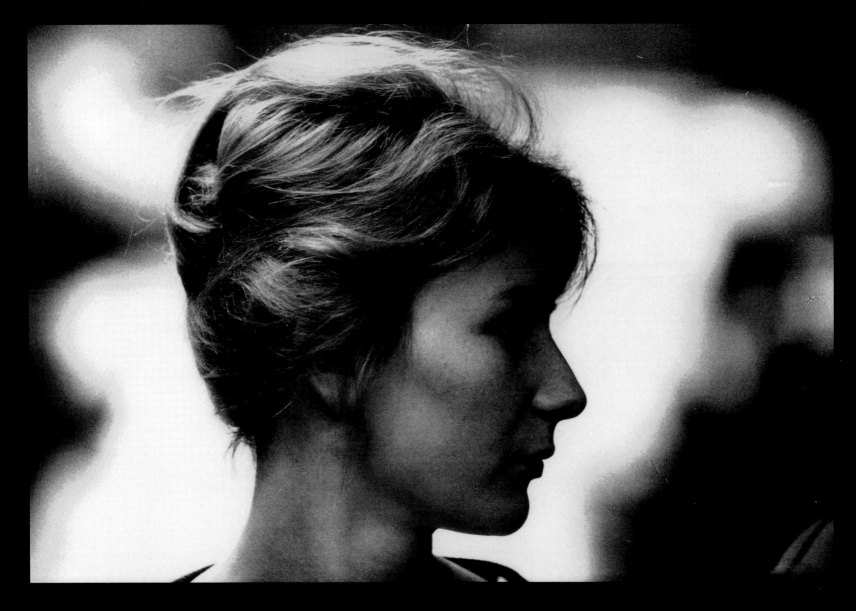

Time rolls back again, the moment returns.

Le temps s'enroule à nouveau, l'instant repasse.

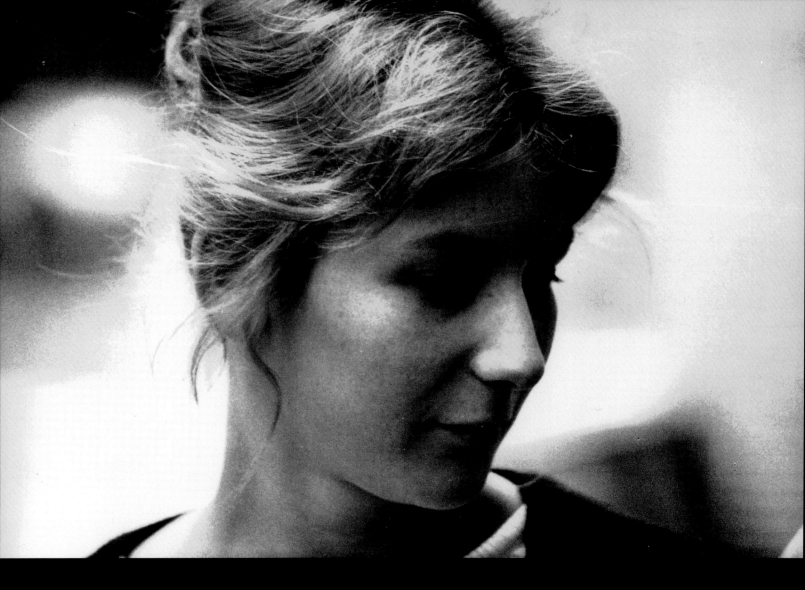

This time he is close to her, he speaks to her. She welcomes him without surprise.

Cette fois, il est près d'elle, il lui parle. Elle l'accueille sans étonnement.

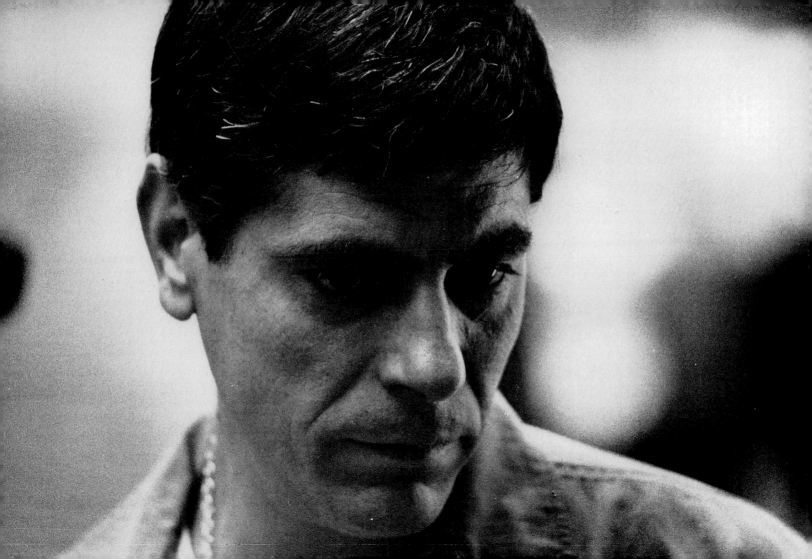

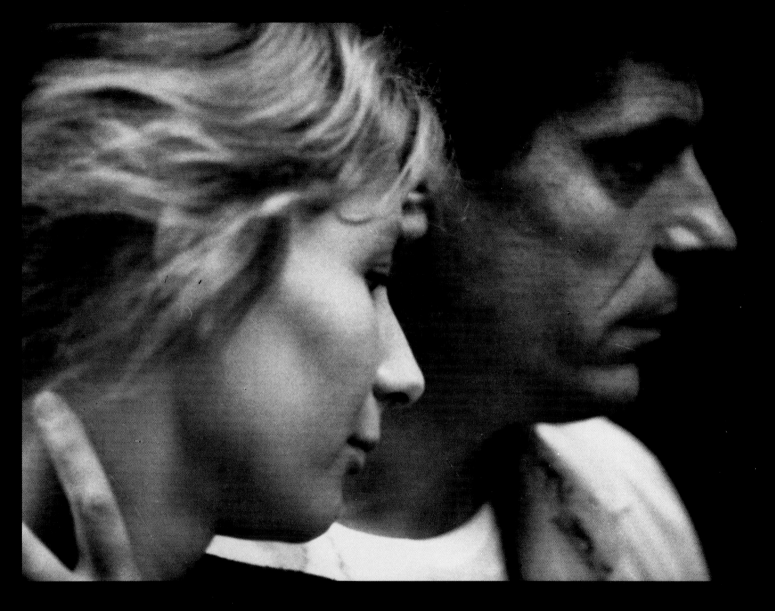

Time builds itself painlessly around them.

Leur temps se construit simplement autour d'eux,

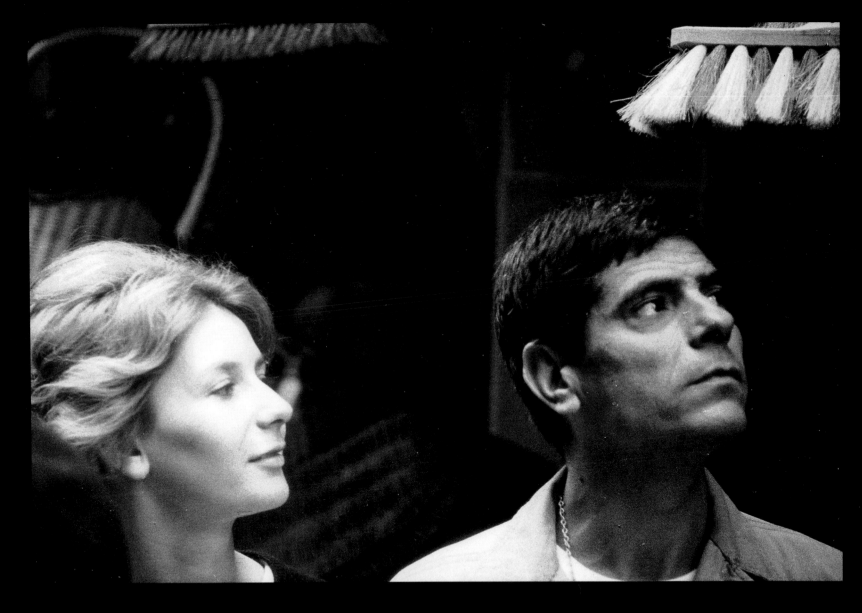

Their only landmarks are the flavor of the moment they are living and the markings on the walls.

avec pour seuls repères le goût du moment qu'ils vivent, et les signes sur les murs.

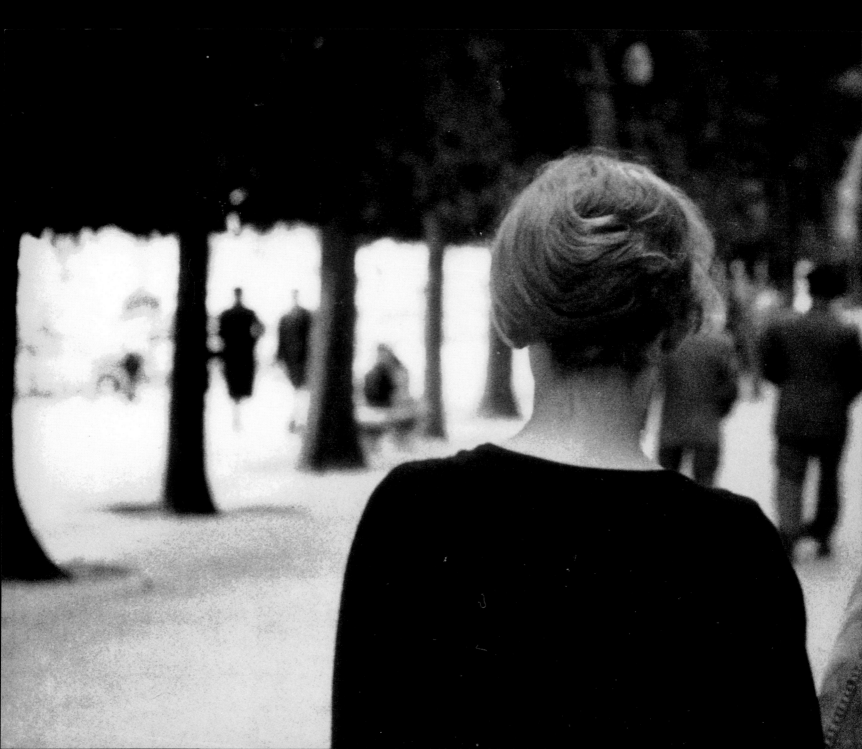

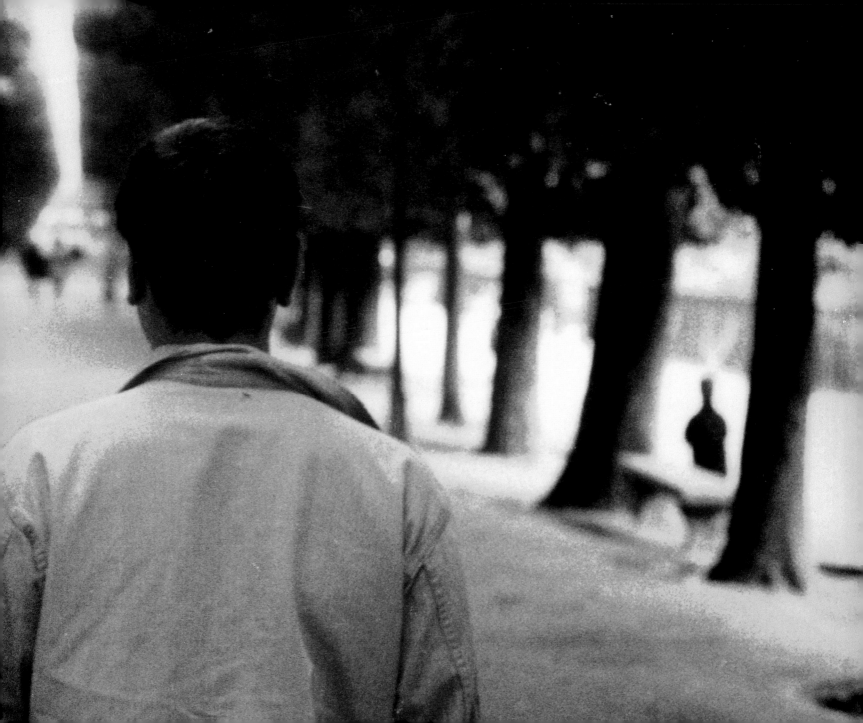

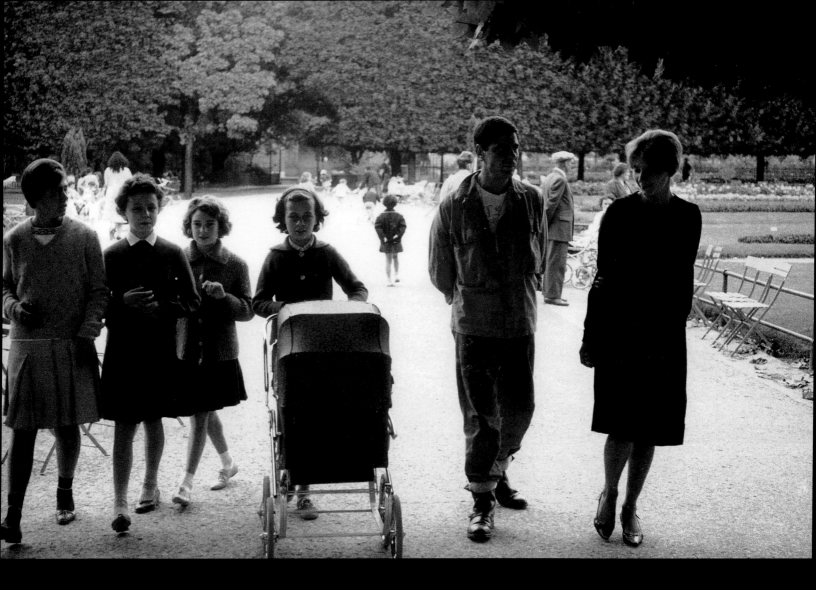

Later on, they are in a garden.

Plus tard, ils sont dans un jardin.

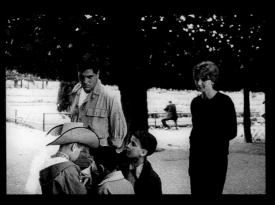 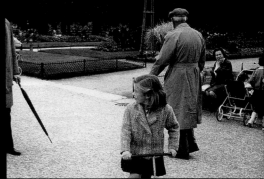

He remembers there were gardens.

Il se souvient qu'il existait des jardins.

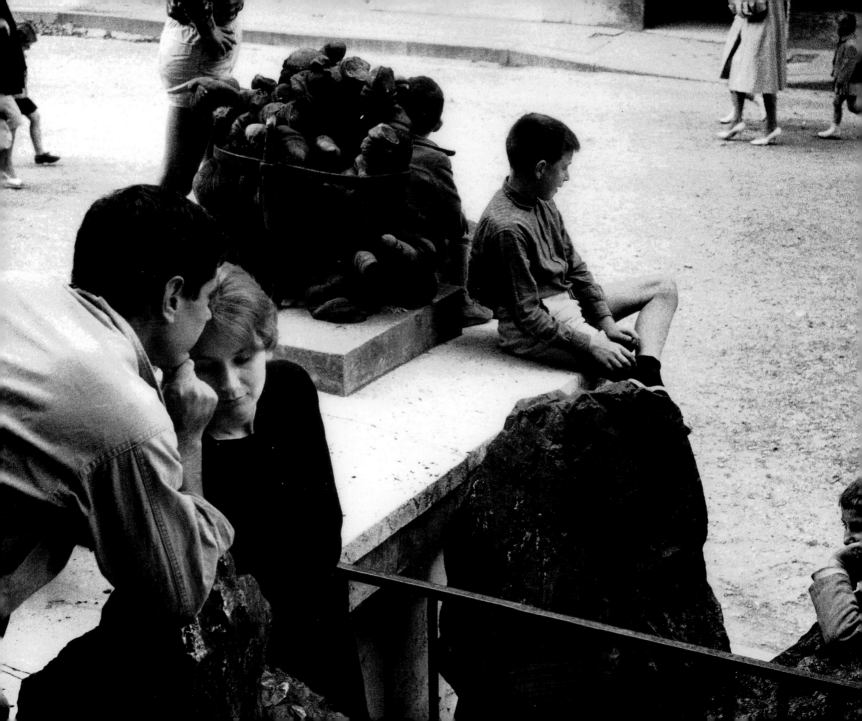

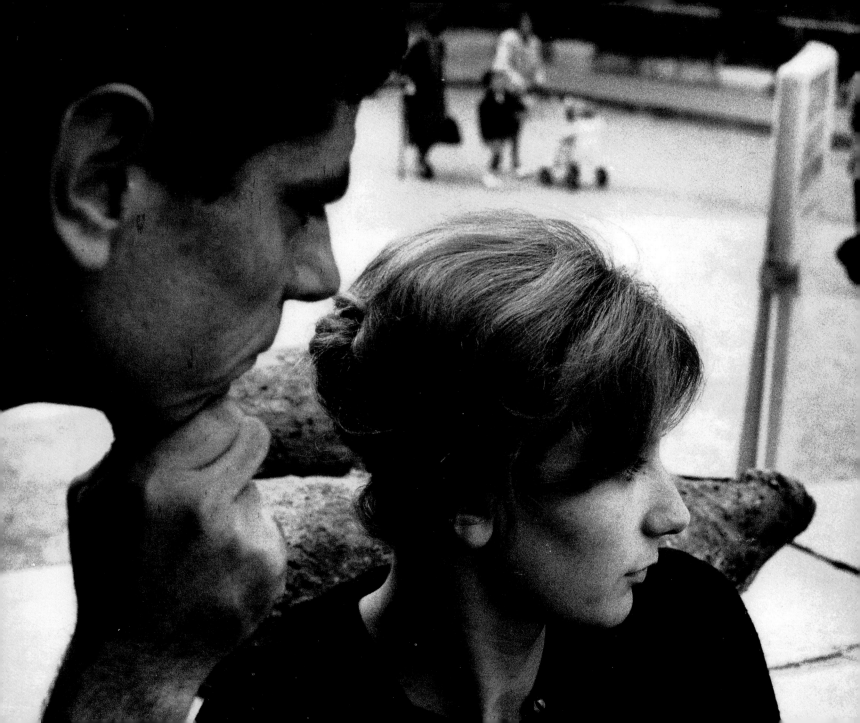

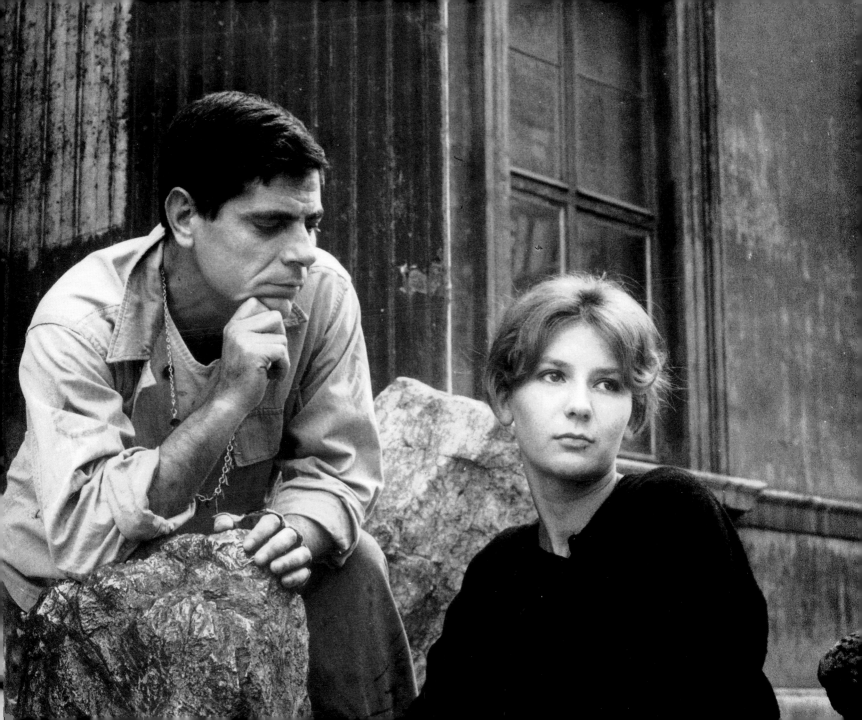

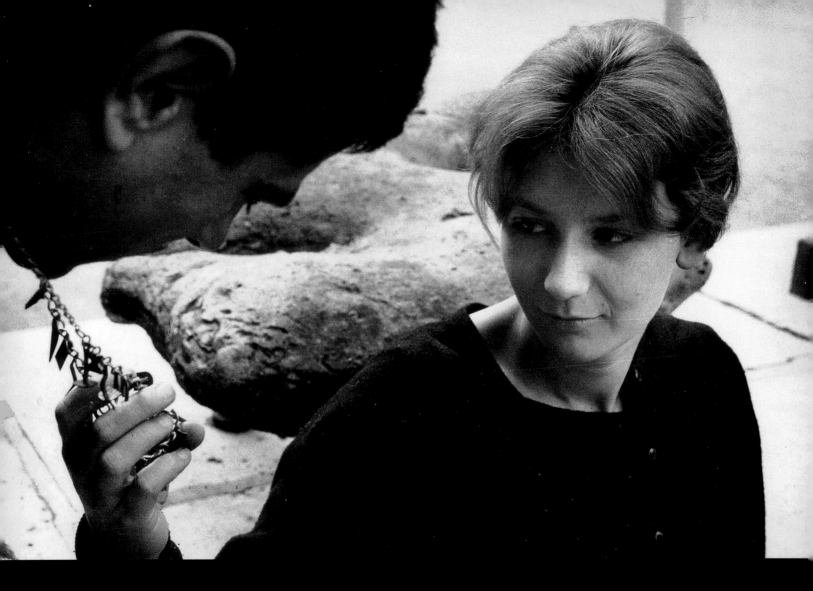

She asks him about his necklace, the combat necklace he wore at the start of the war that is yet to come.

Elle l'interroge sur son collier, le collier du combattant qu'il portait au début ce cette guerre qui éclatera un jour.

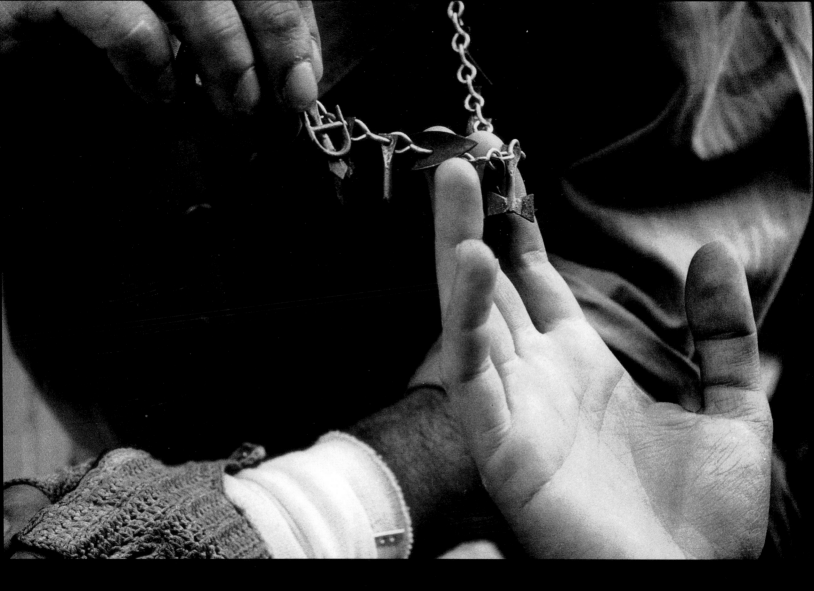

He invents an explanation.

Il invente une explication.

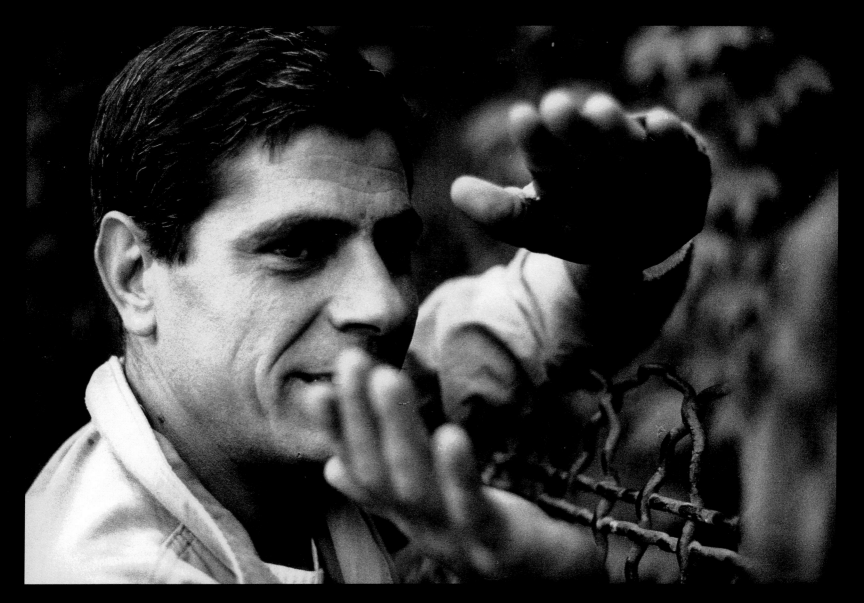

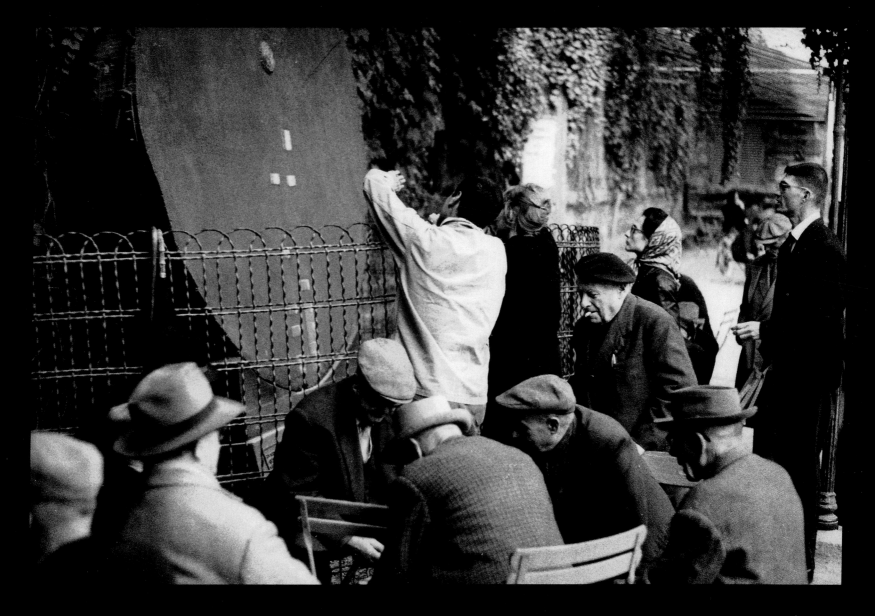

They walk. They look at the trunk of a redwood tree covered with historical dates.

Ils marchent. Ils s'arrêtent devant une coupe de sequoia couverte de dates historiques.

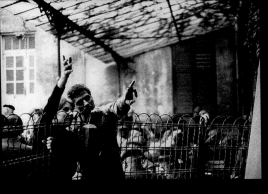

She pronounces an English name he doesn't understand.* As in a dream, he shows her a point beyond the tree

Elle prononce un nom étranger qu'il ne comprend pas.* Comme en rêve, il lui montre un point hors de l'arbre.

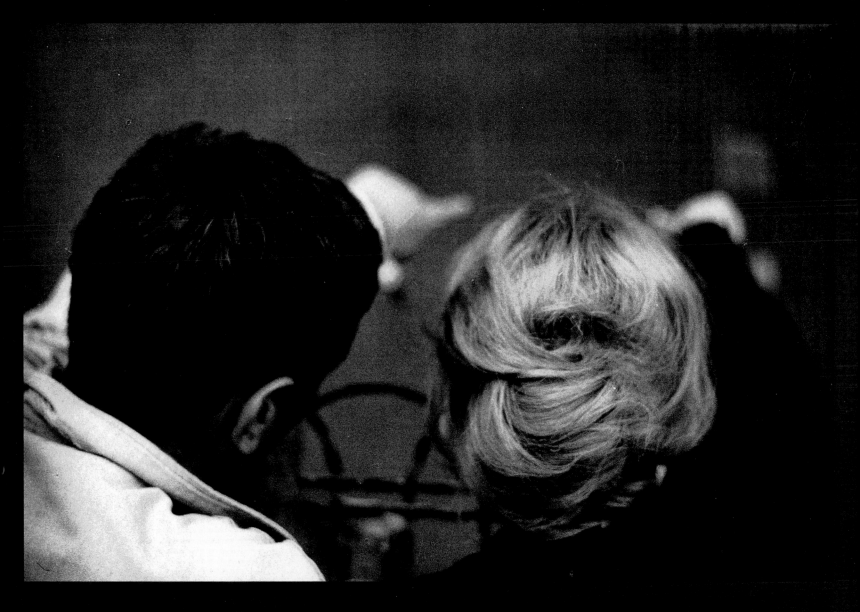

hears himself say, "This is where I come from..."

Il s'entend dire: "Je viens de là..."

‑ and falls back, exhausted. Then another wave of Time washes over him. The result of another injection perhaps.

...et y retombe, à bout de forces. Puis une autre vague du Temps le soulève. Sans doute lui fait-on une nouvelle piqûre.

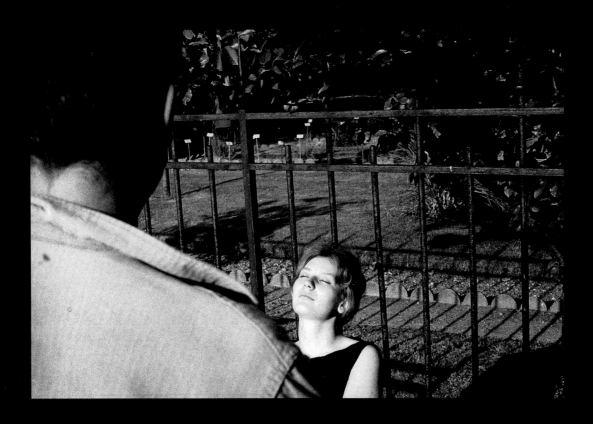

Now she is asleep in the sun.

Maintenant, elle dort au soleil.

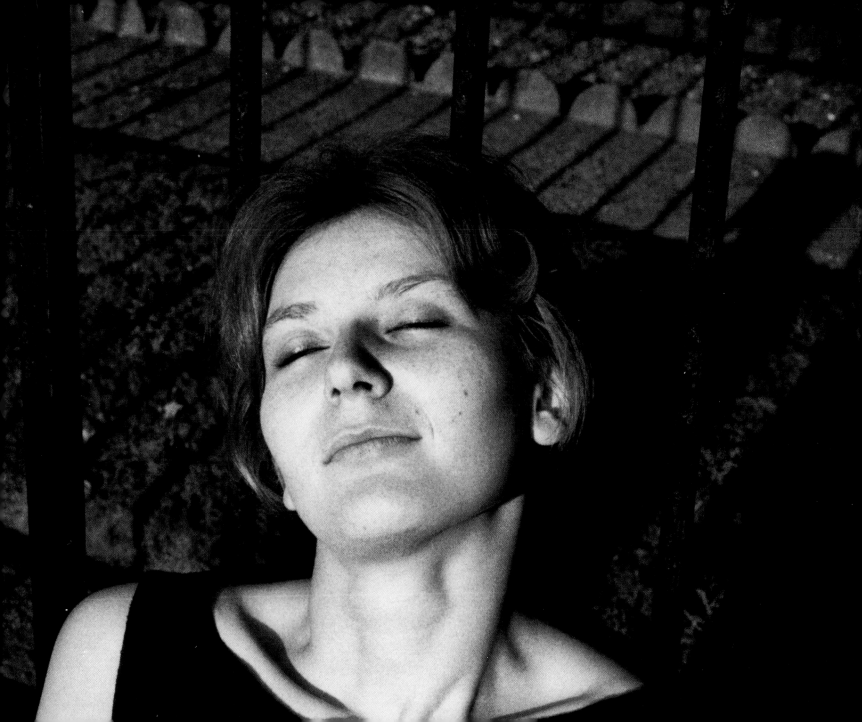

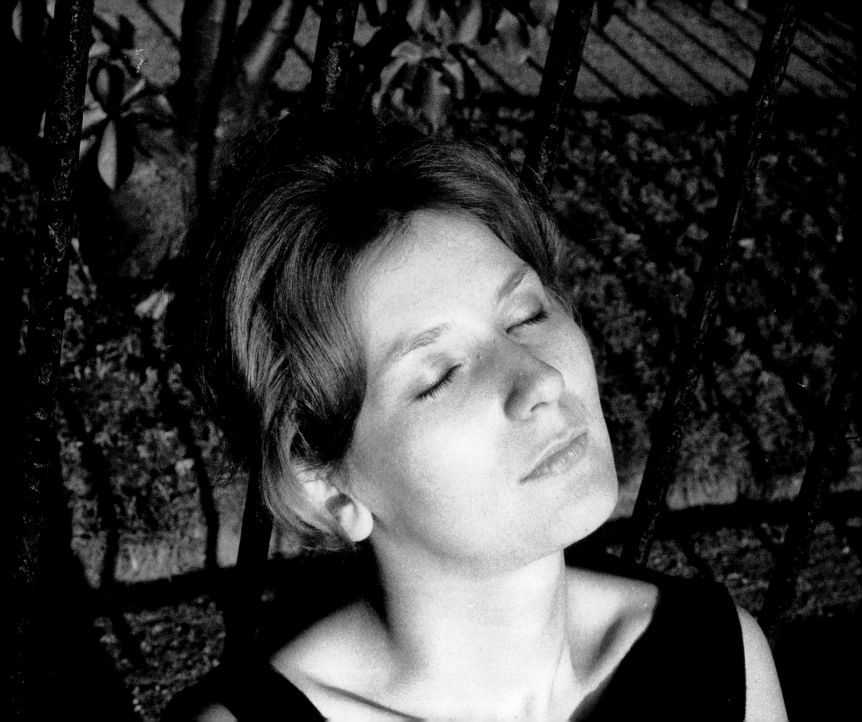

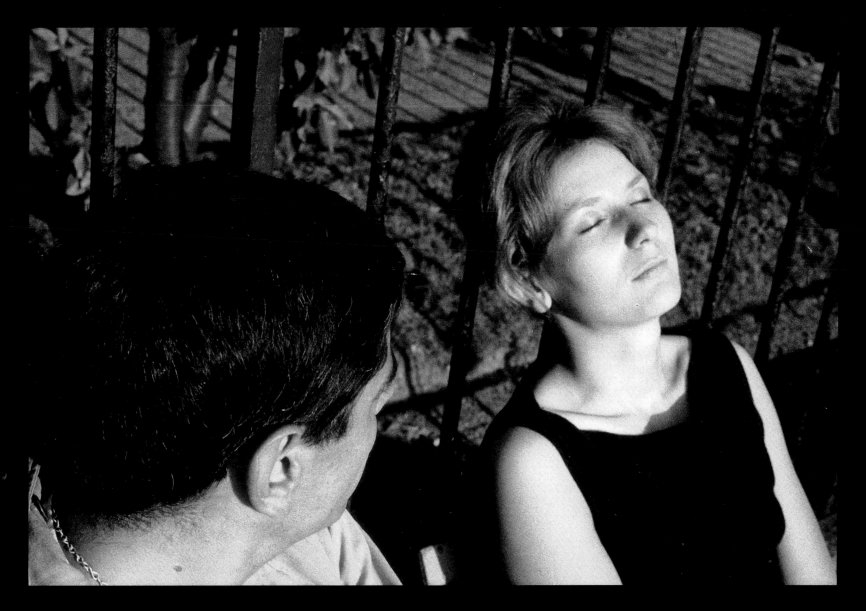

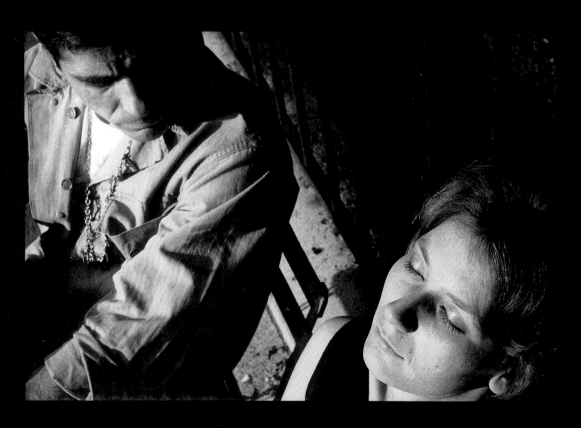

He knows that in this world to which he has just returned for a while, only to be sent back to her, she is dead.

Il pense que, dans le monde où il vient de reprendre pied, le temps d'être relancé vers elle, elle est morte.

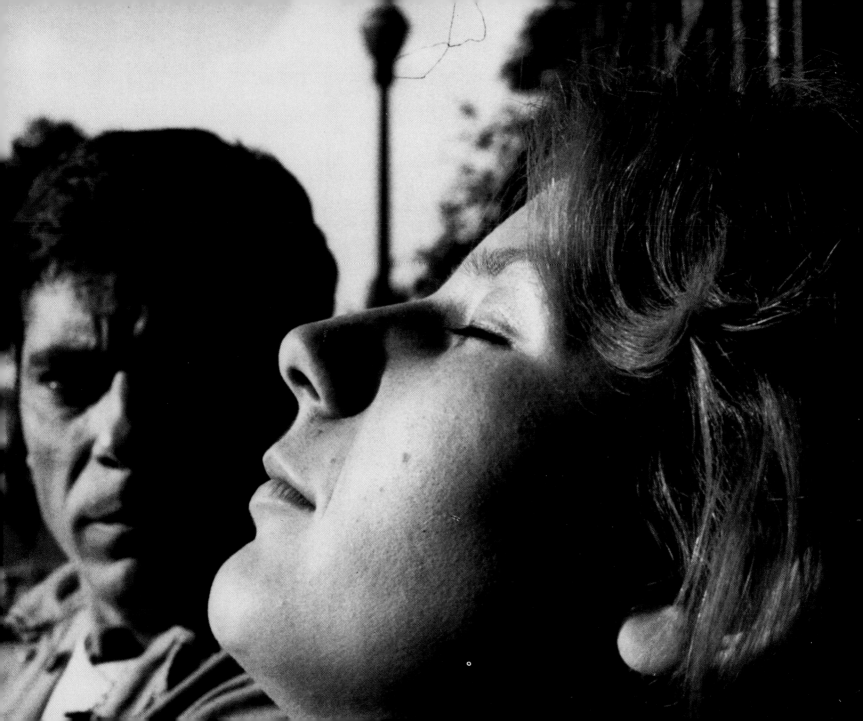

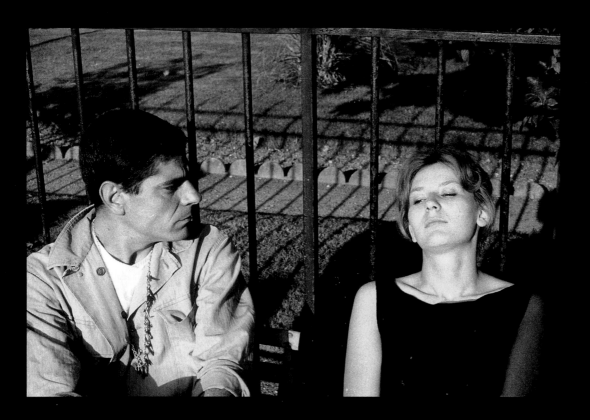

She wakes up. He speaks again. Of a truth too fantastic to be believed he retains the essential:

Réveillée, il lui parle encore. D'une vérité trop fantastique pour être reçue, il garde l'essentiel:

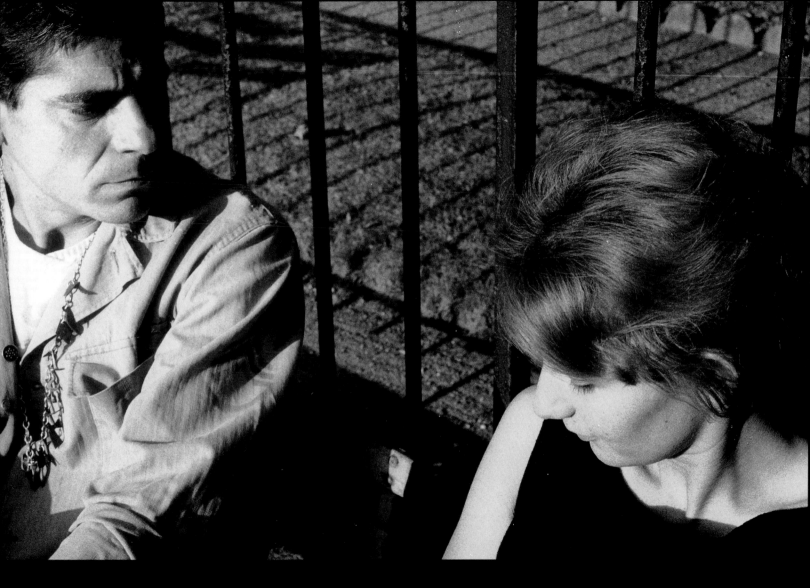

an unreachable country, a long way to go. She listens. She doesn't laugh.

un pays lointain, une longue distance à parcourir. Elle l'écoute sans se moquer.

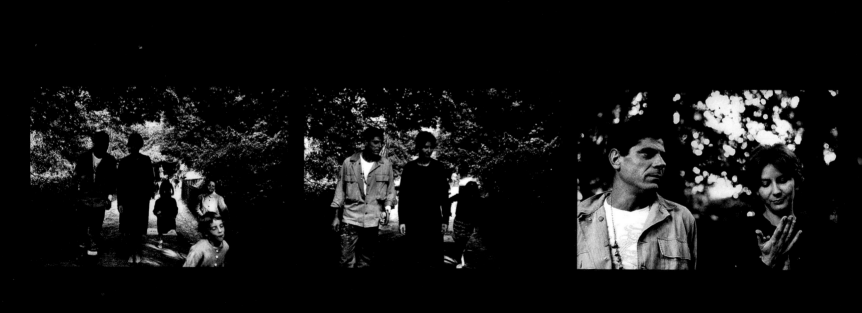

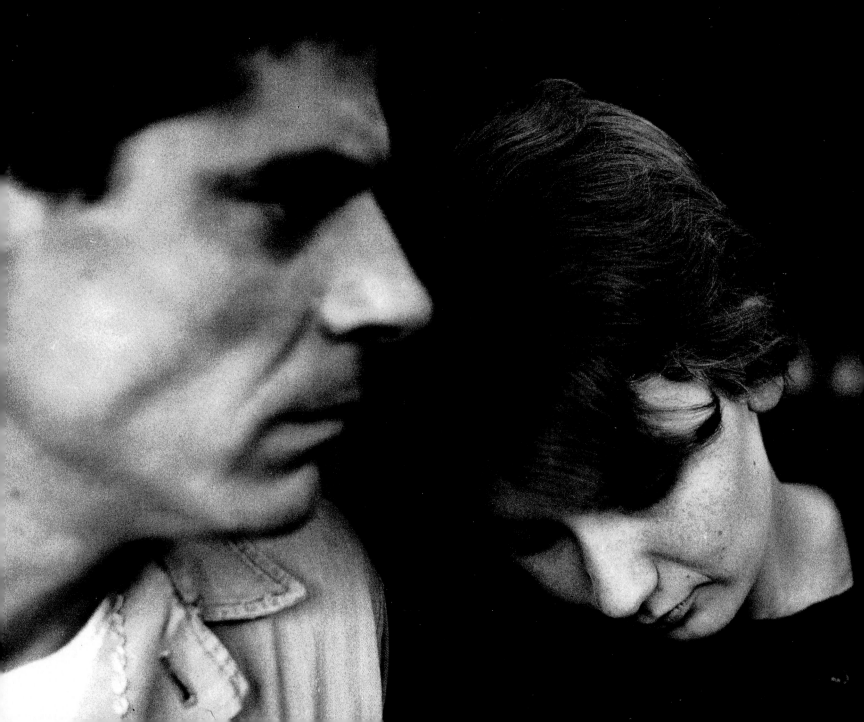

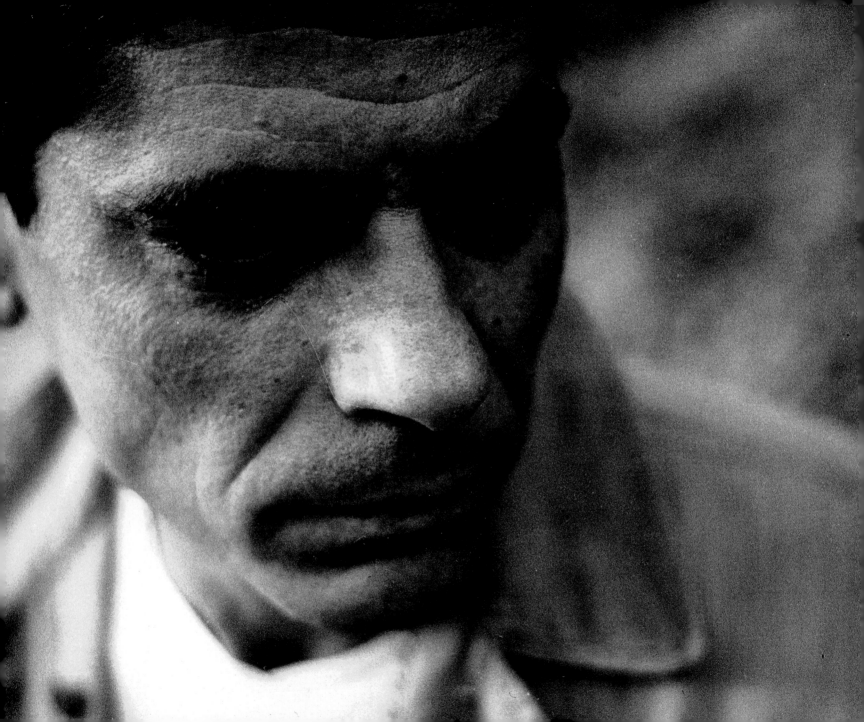

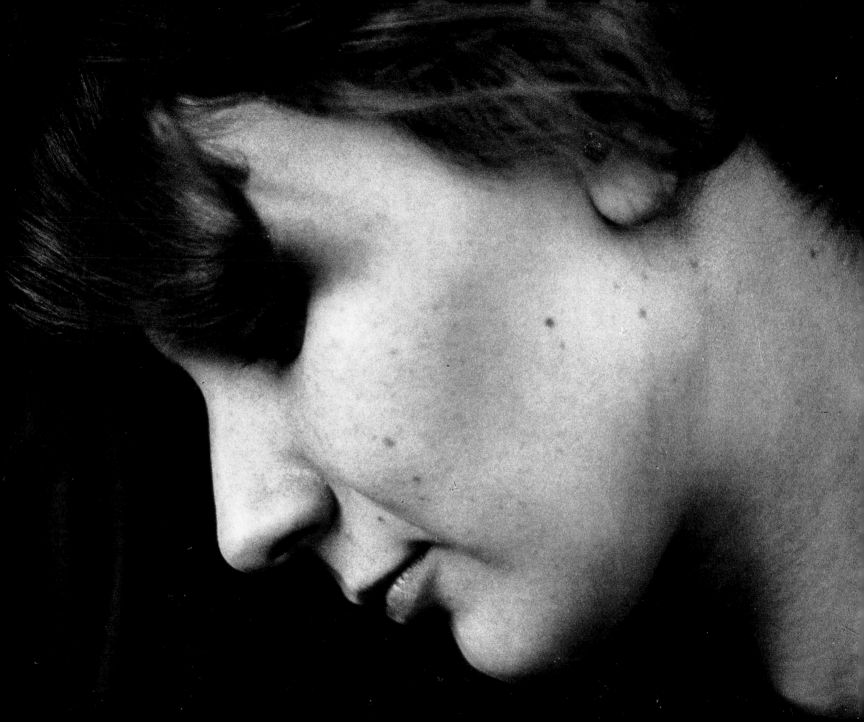

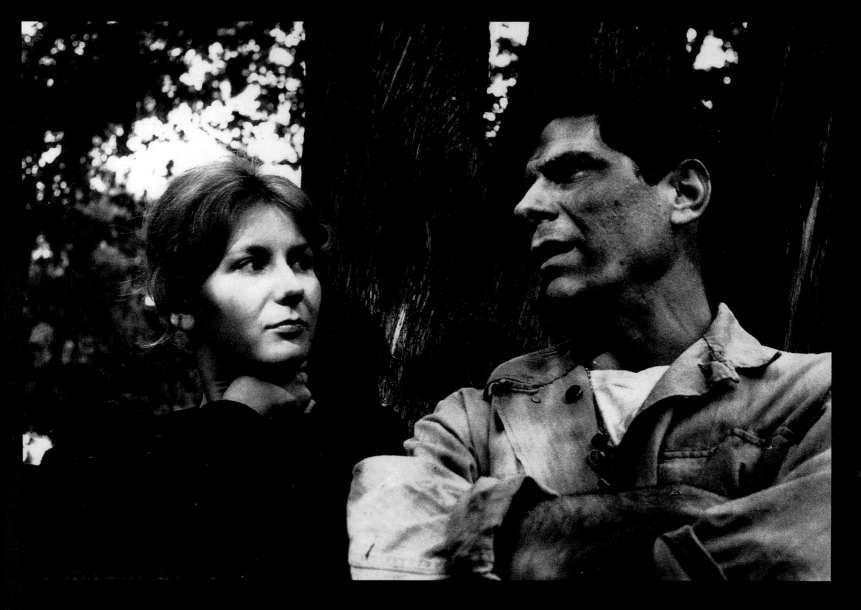

Is it the same day? He doesn't know. They shall go on like this, on countless walks

Est-ce le même jour? Il ne sait plus. Ils vont faire comme cela une infinité de promenades semblables,

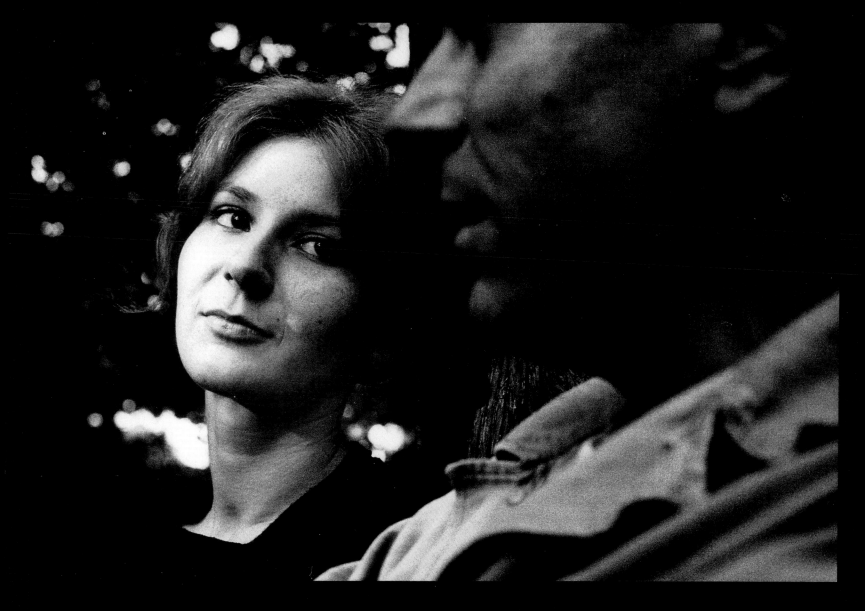

in which an unspoken trust, an unadulterated trust will grow between them, without memories or plans.

où se creusera entre eux une confiance muette, une confiance à l'état pur. Sans souvenirs, sans projets.

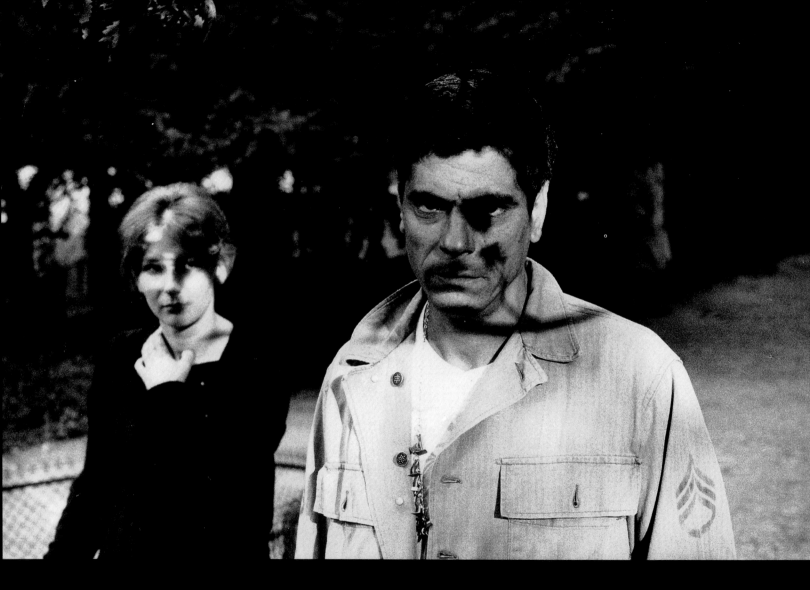

Up to the moment where he feels – ahead of them – a barrier.

Jusqu'au moment où il sent, devant eux, une barrière.

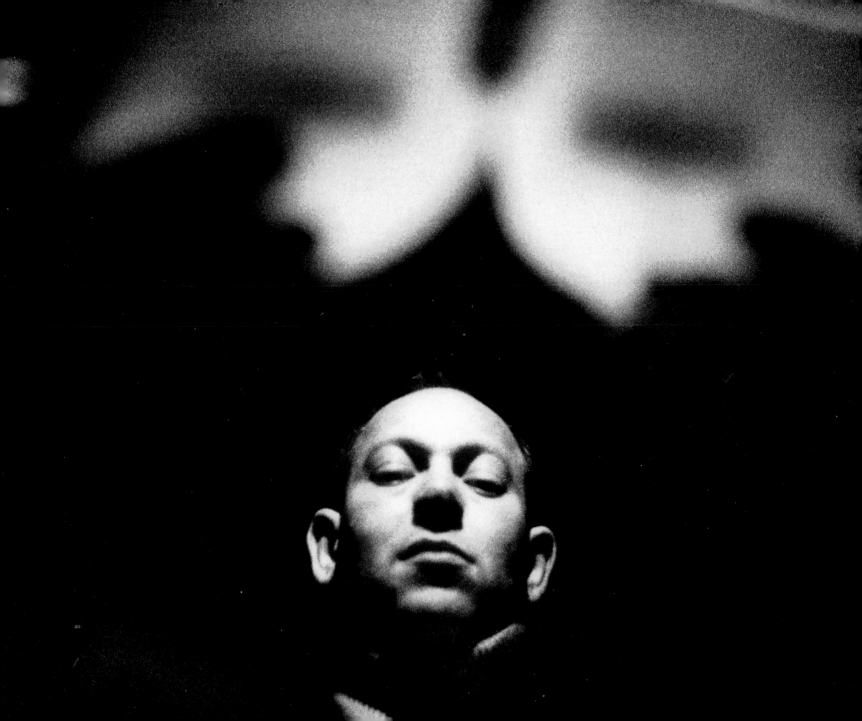

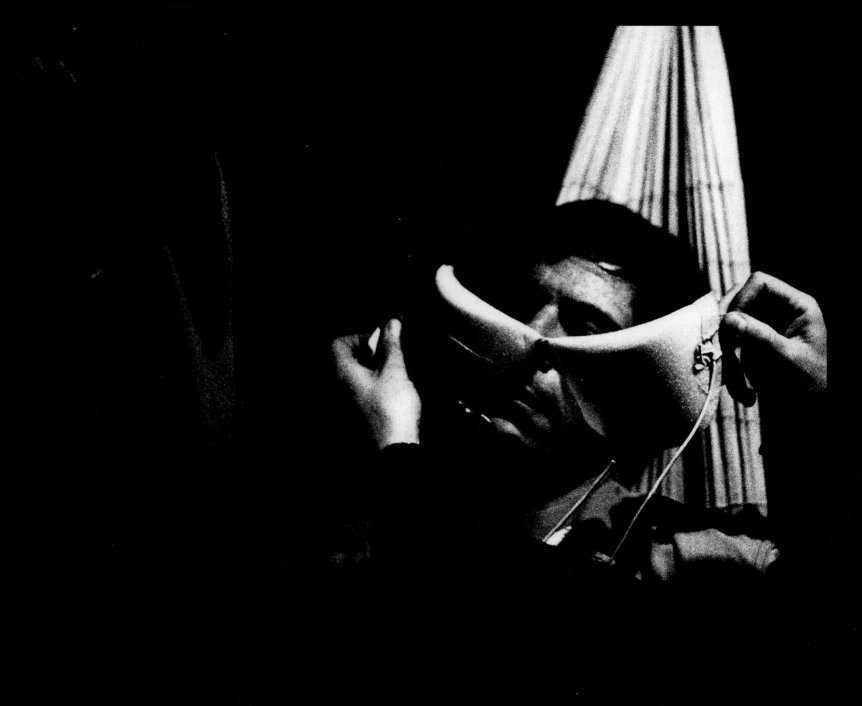

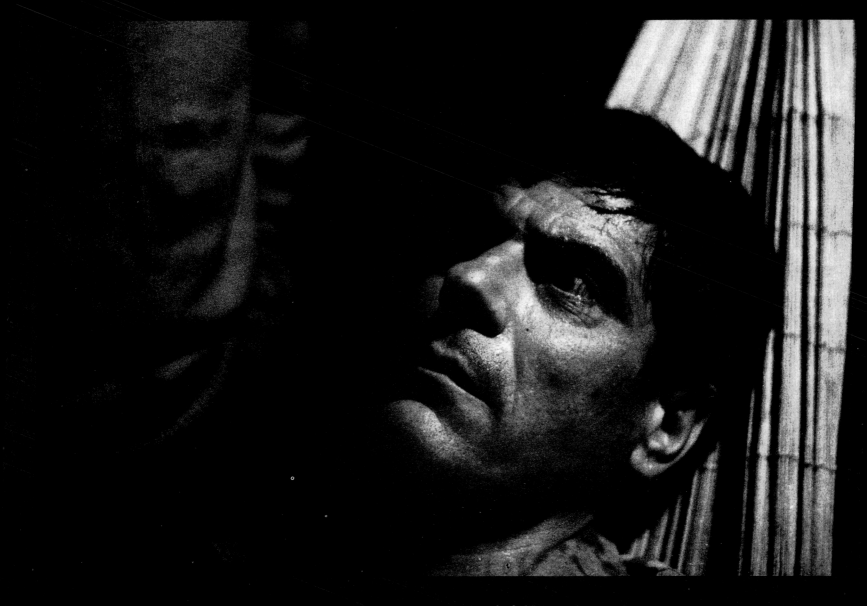

And this was the end of the first experiment.

Ainsi se termina la première série d'expériences.

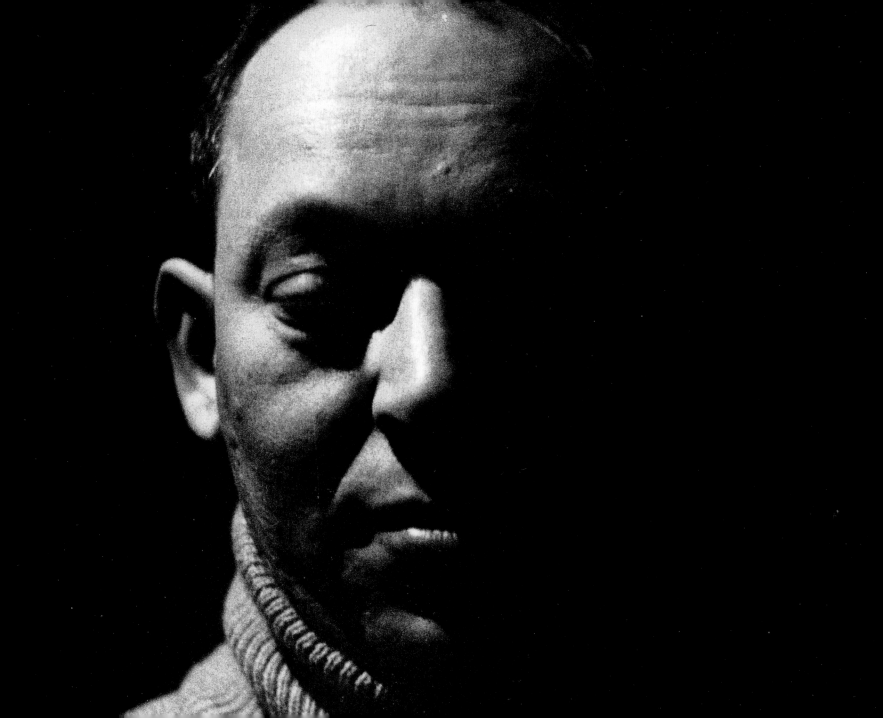

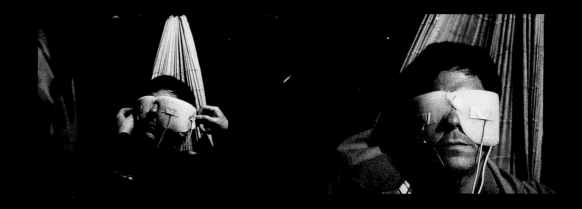

It was the starting point for a whole series of tests, in which he would meet her at different times.

C'était le début d'une période d'essais où il la retrouverait à des moments différents.

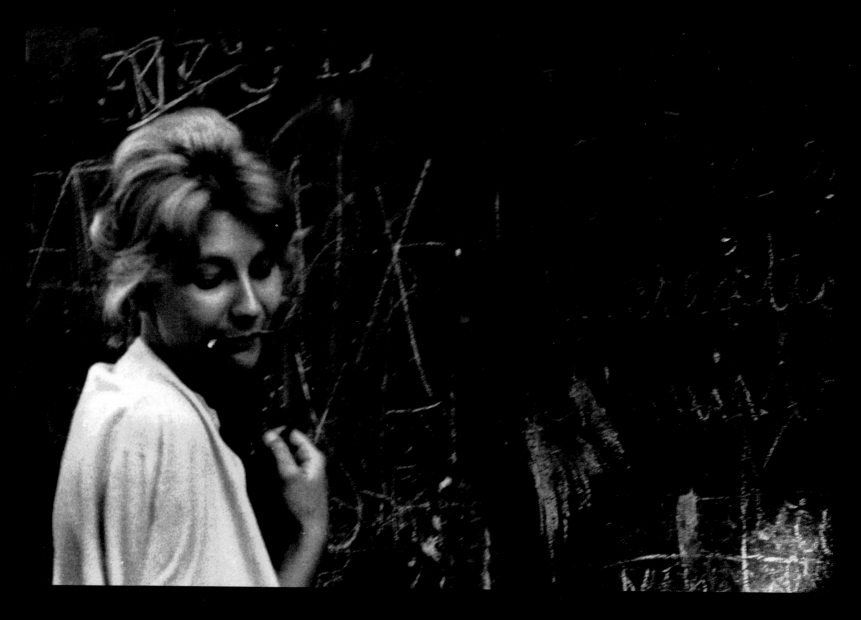

Sometimes he finds her in front of their markings.

Quelquefois il la retrouve devant leurs signes.

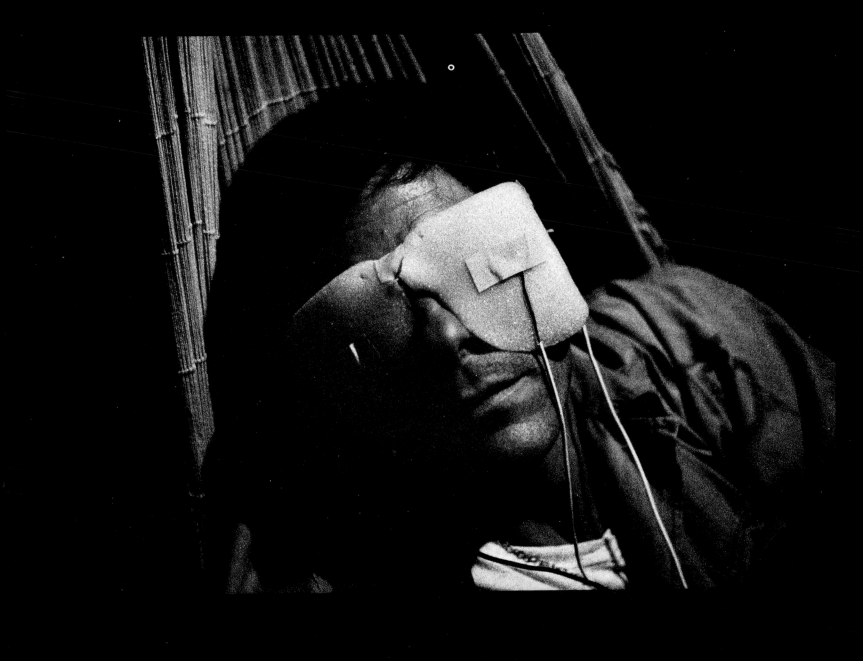

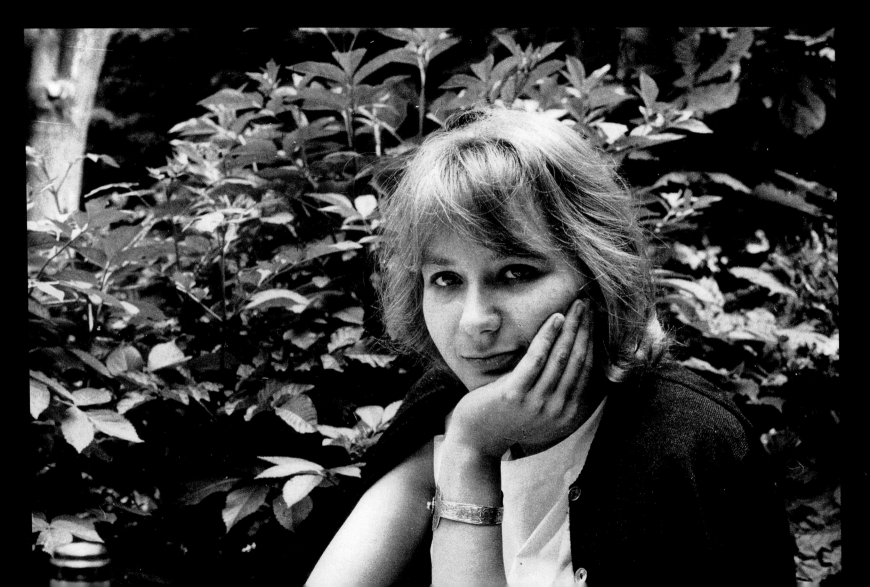

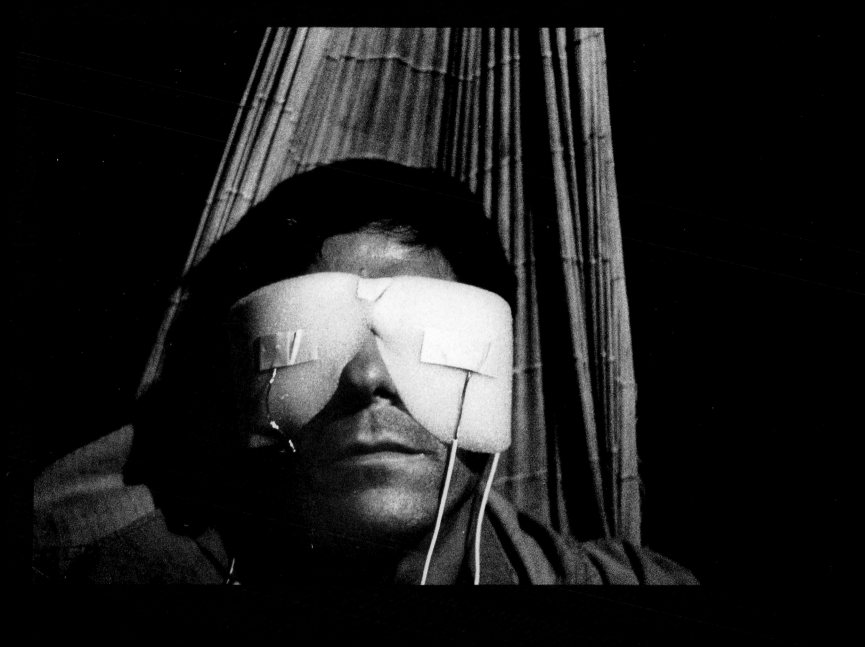

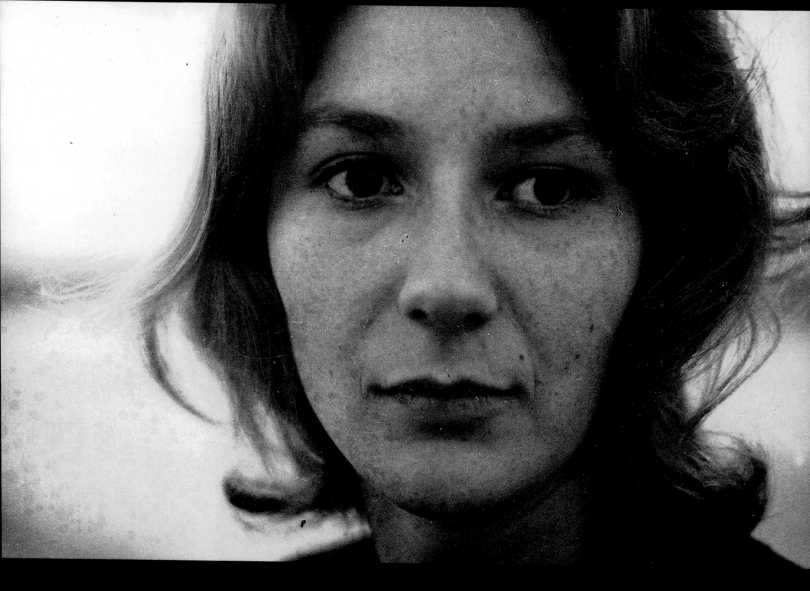

One day she seems frightened.

Un jour, elle semble avoir peur.

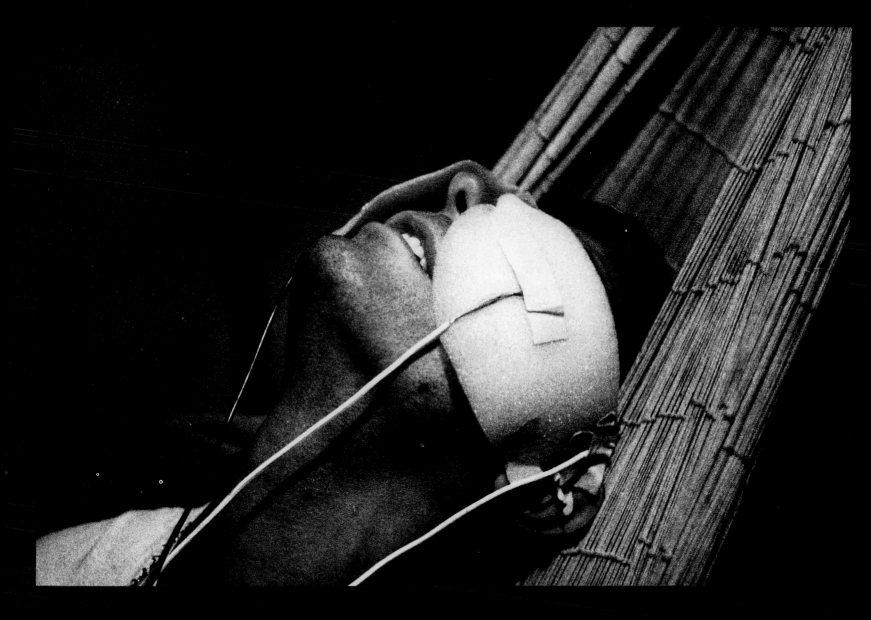

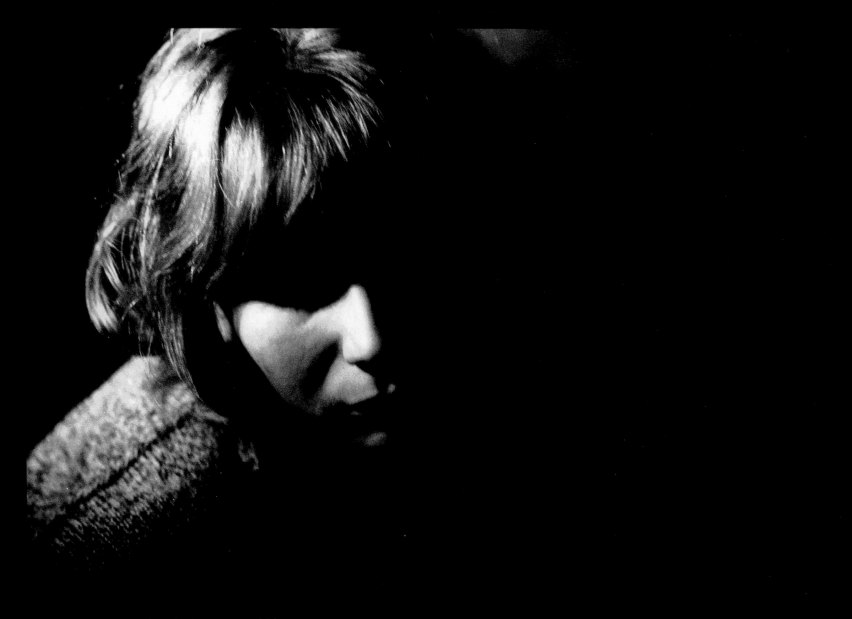

One day she leans toward him.

Un jour, elle se penche sur lui.

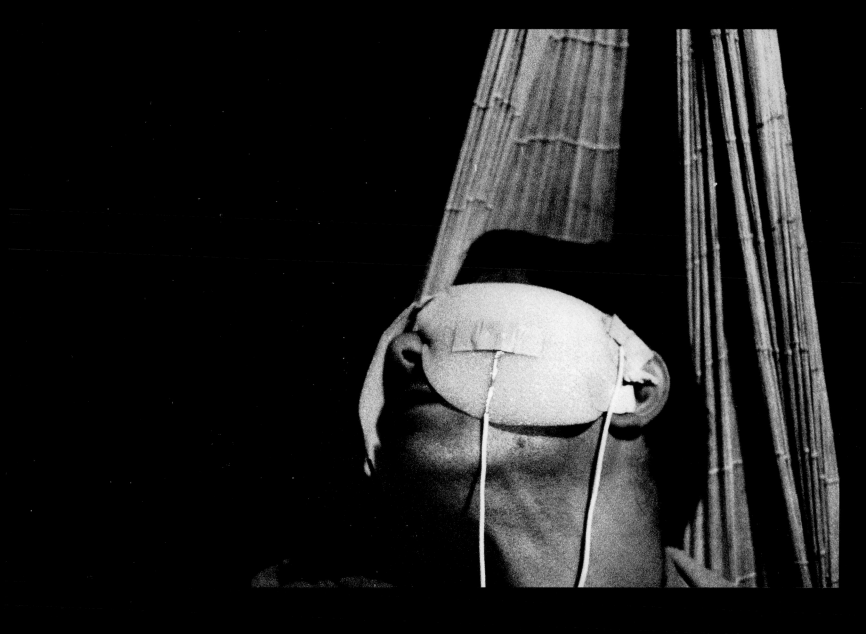

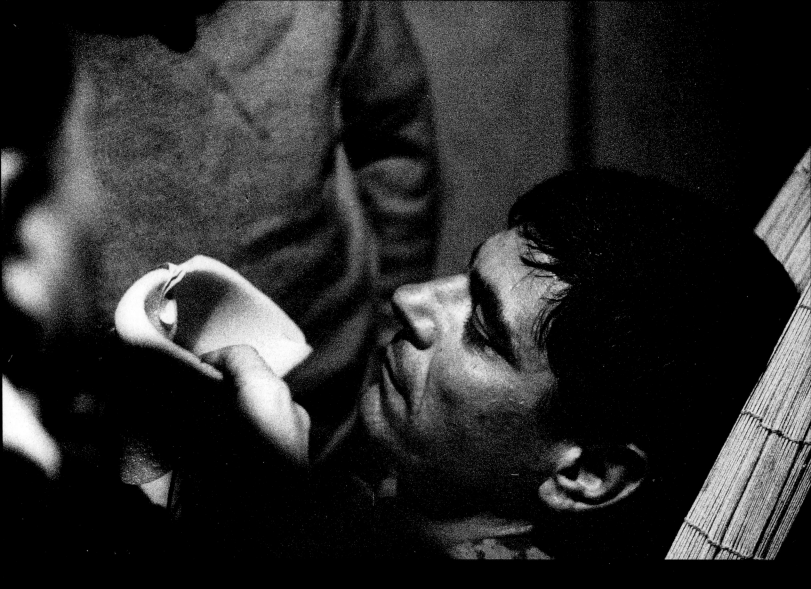

As for him, he never knows whether he moves toward her, whether he is driven,

Lui ne sait jamais s'il se dirige vers elle, s'il est dirigé,

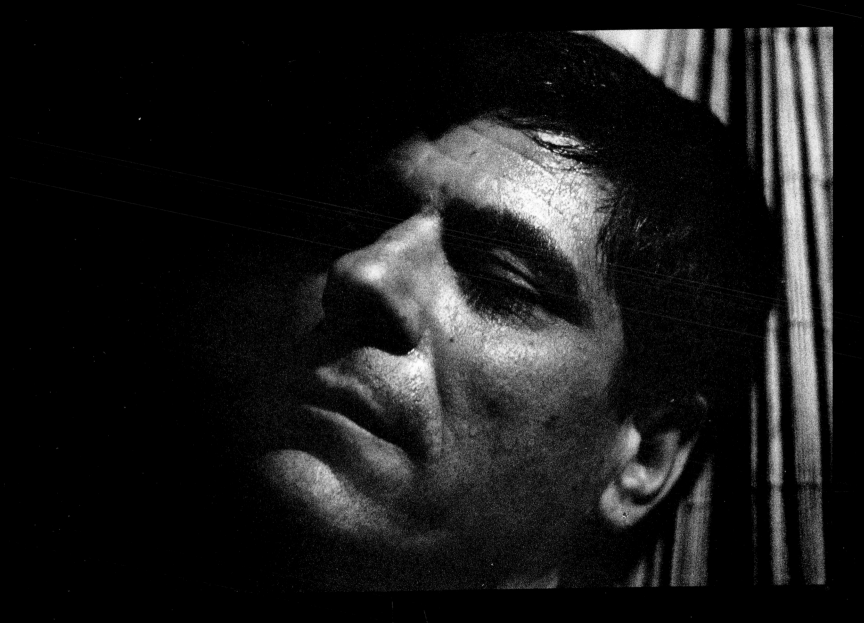

whether he has made it up, or whether he is only dreaming.

s'il invente ou s'il rêve.

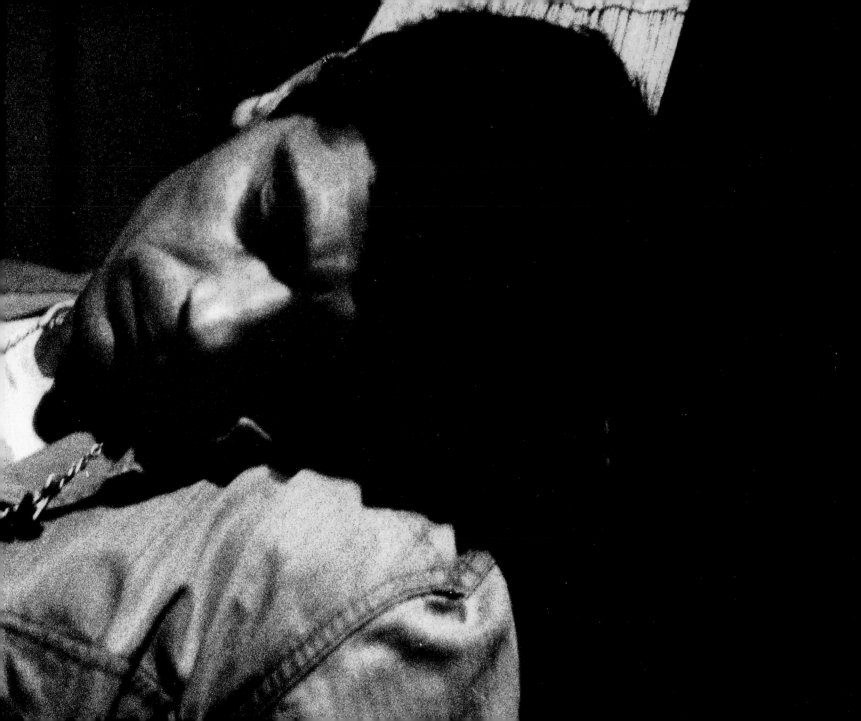

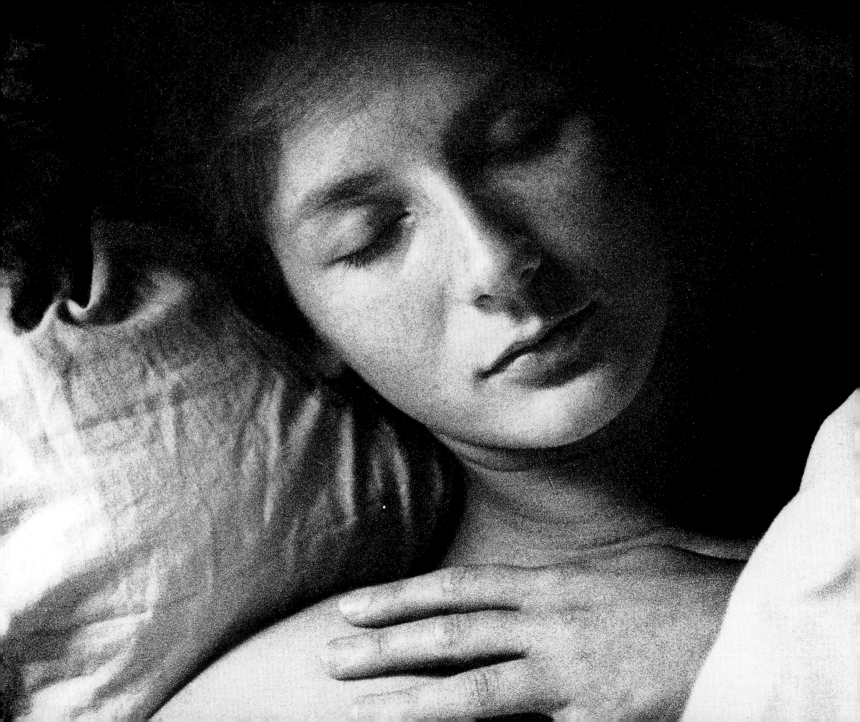

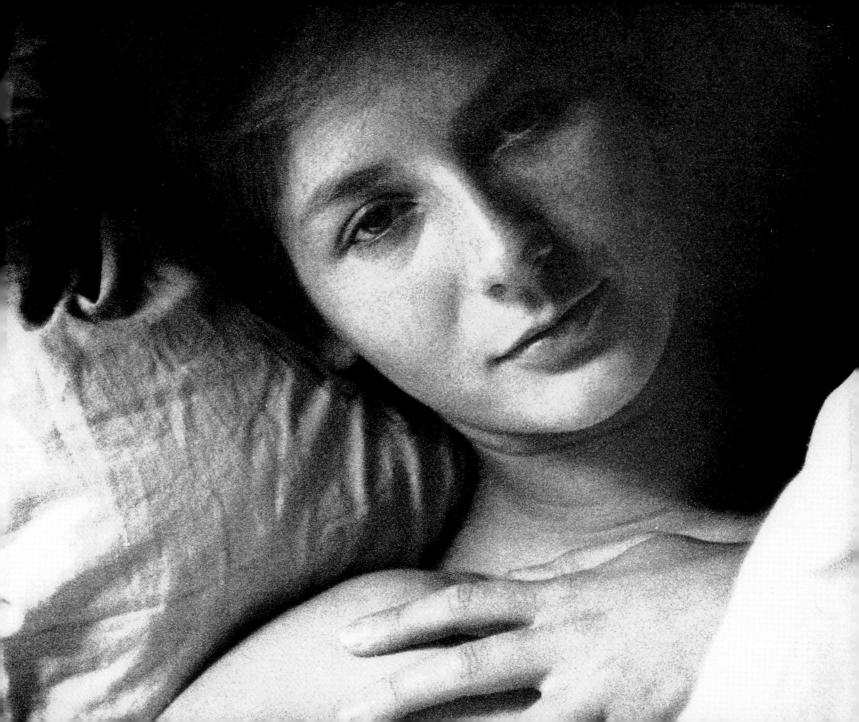

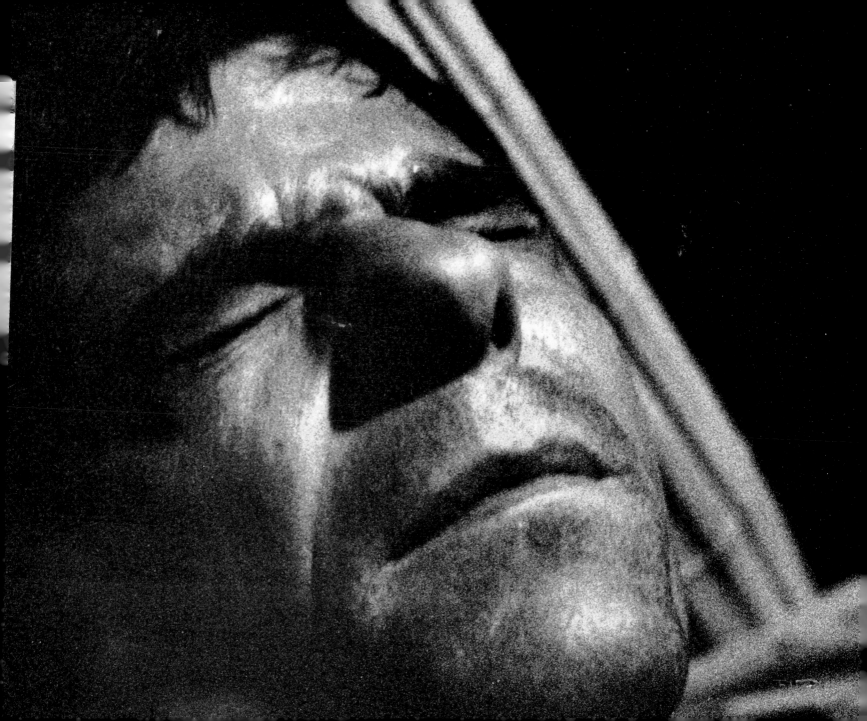

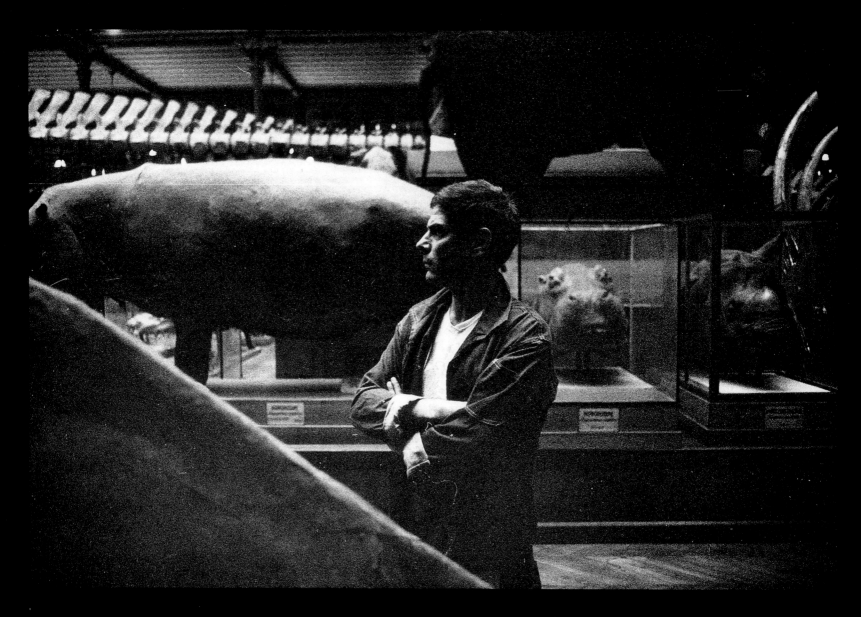

Around the fiftieth day, they meet in a museum filled with timeless animals.

Vers le cinquantième jour, ils se rencontrent dans un musée plein de bêtes éternelles.

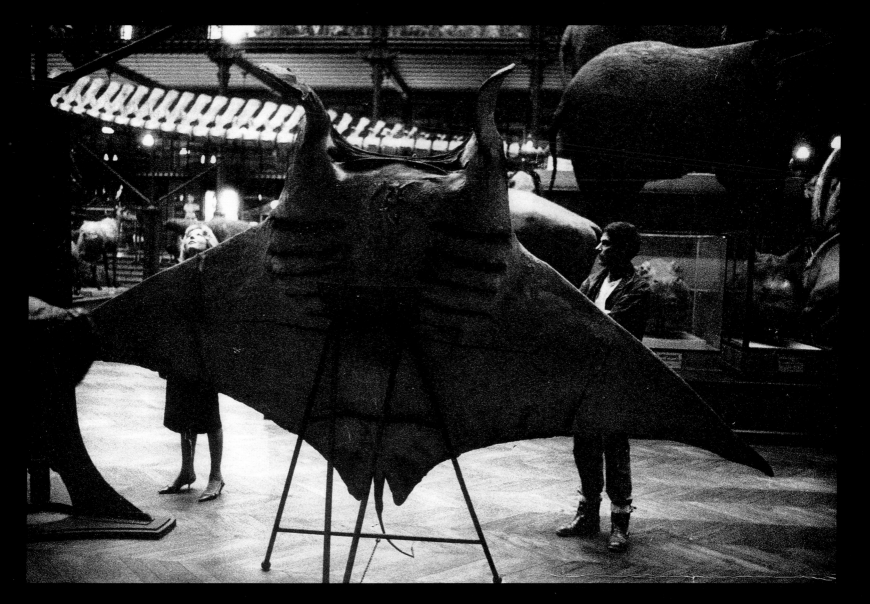

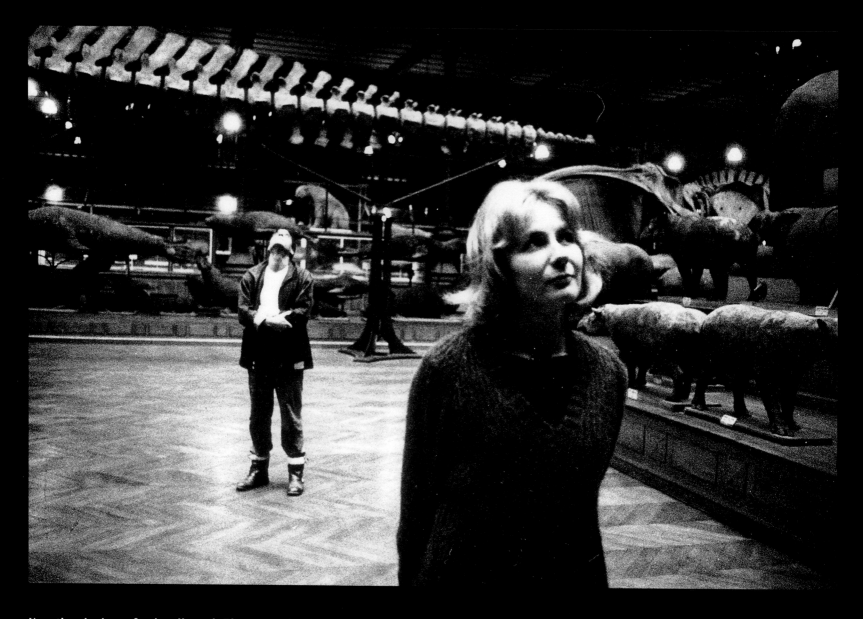

Now the aim is perfectly adjusted. Thrown at the right moment, he may stay there and move without effort.

Maintenent, le tir est parfaitement ajusté. Projeté sur l'instant choisi, il peut y demeurer et s'y mouvoir sans peine.

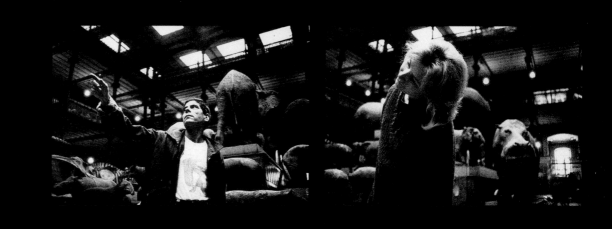

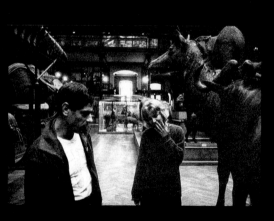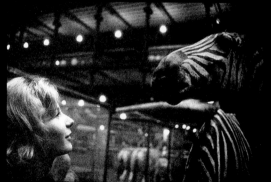

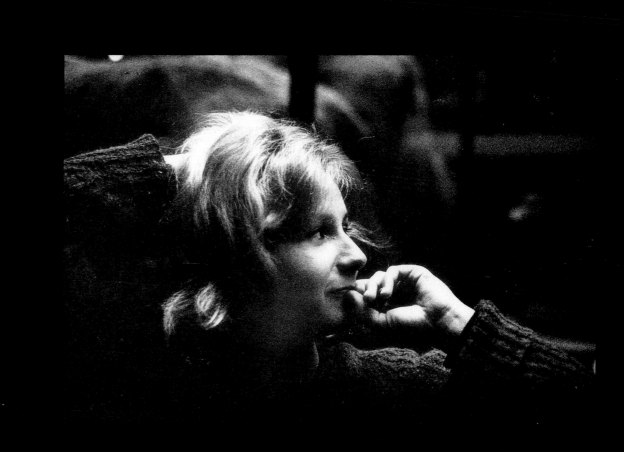

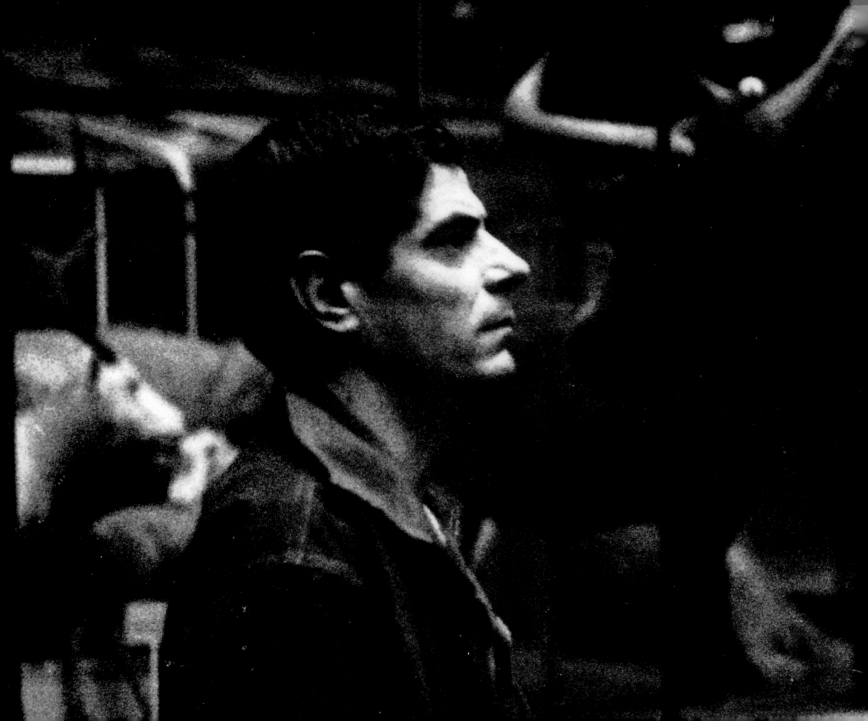

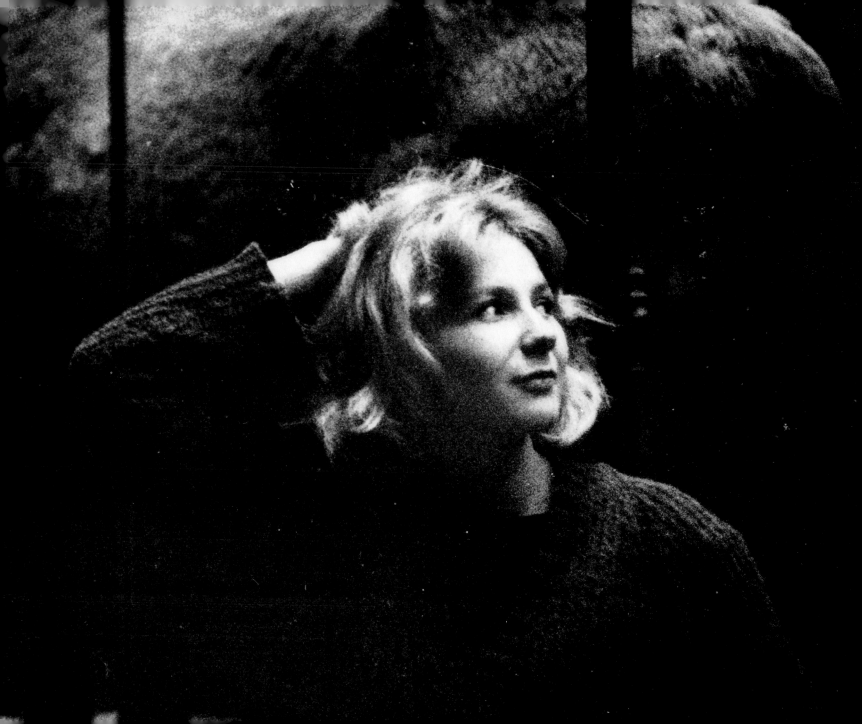

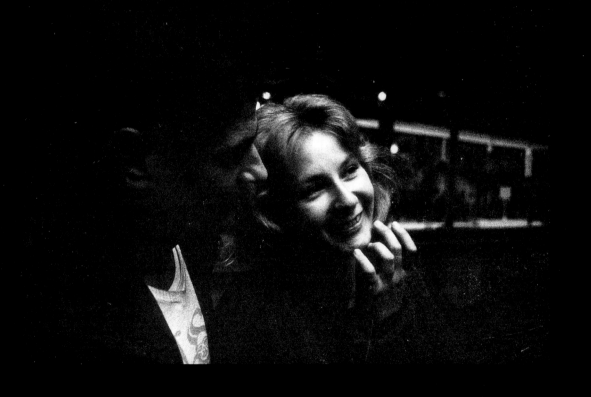

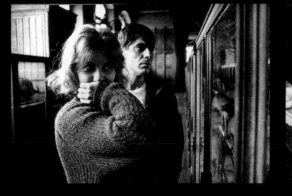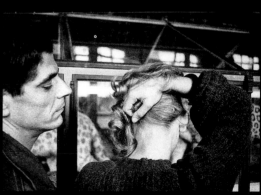

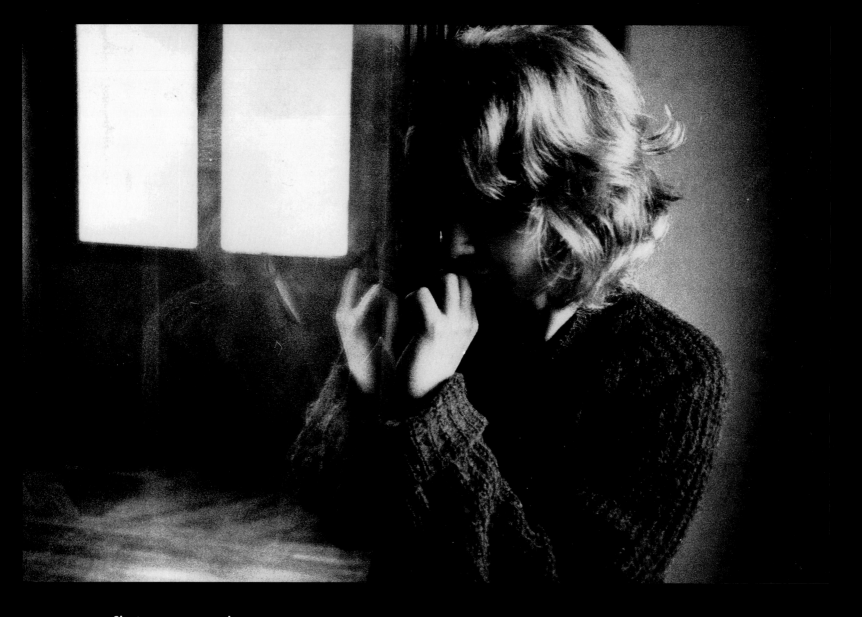

She too seems tamed.

Elle aussi semble apprivoisée.

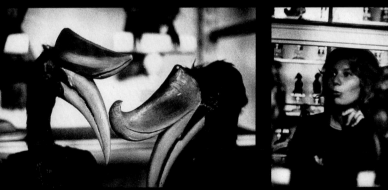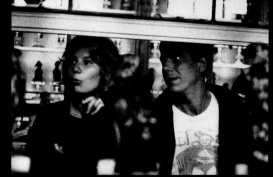

She accepts as a natural phenomenon the ways of this visitor

Elle accepte comme un phénomène naturel les passages de ce visiteur

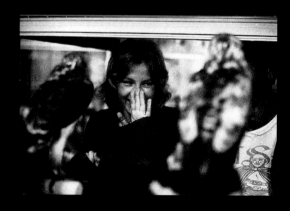 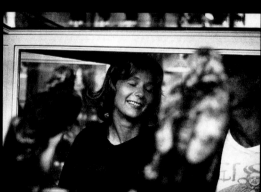 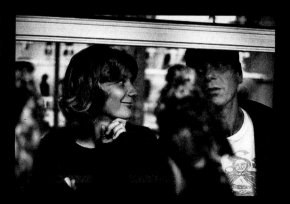

who comes and goes, who exists, talks, laughs with her, stops talking, listens to her, then disappears.

qui apparaît et disparaît, qui existe, parle, rit avec elle, se tait, l'écoute et s'en va.

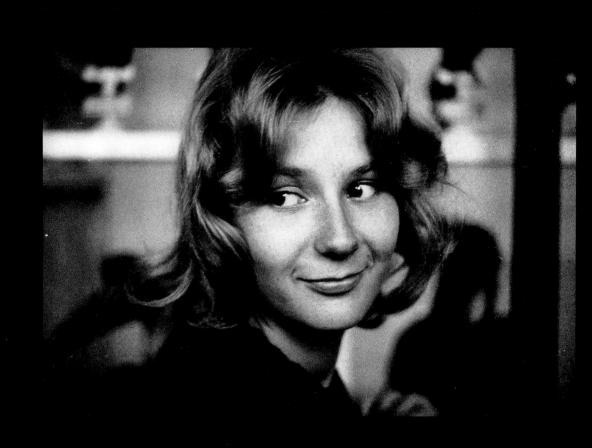

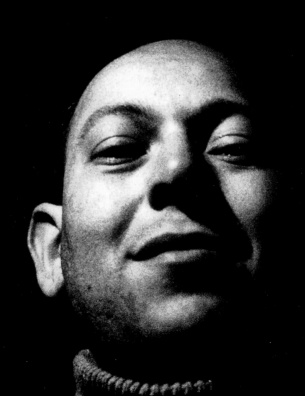

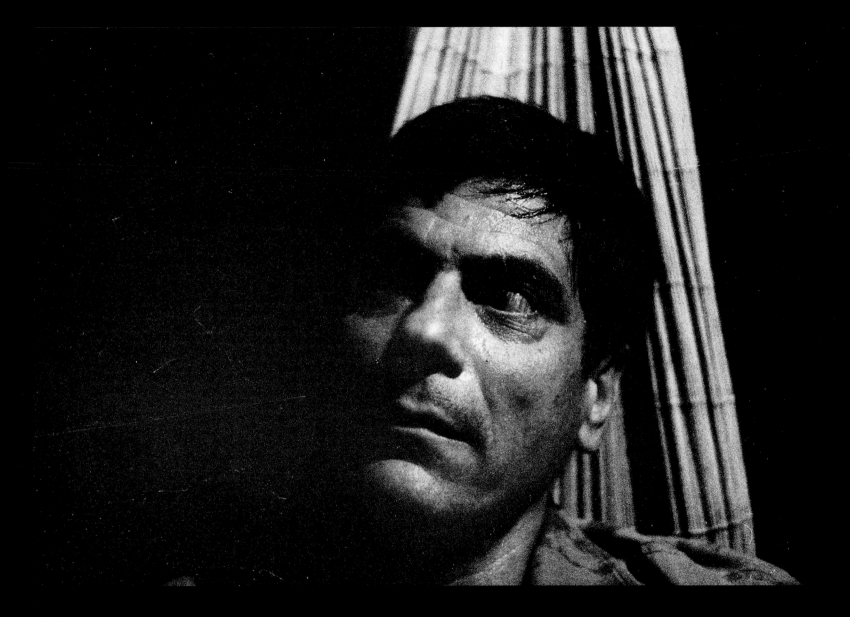

Once back in the experiment room, he knew something was different.

Lorsqu'il se retrouva dans la salle d'expériences, il sentit que quelque chose avait changé.

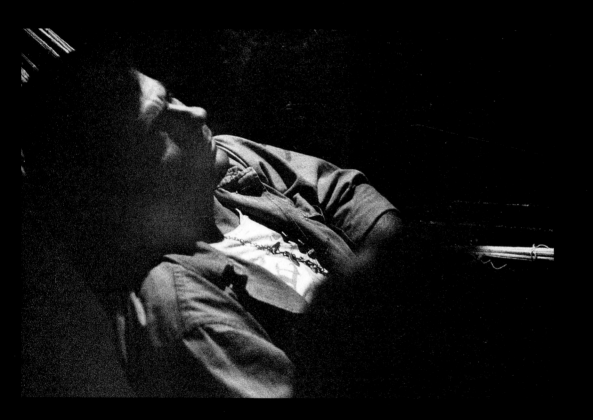

The camp leader was there. From the conversation around him,

Le chef du camp était là. Aux propos échangés autour de lui,

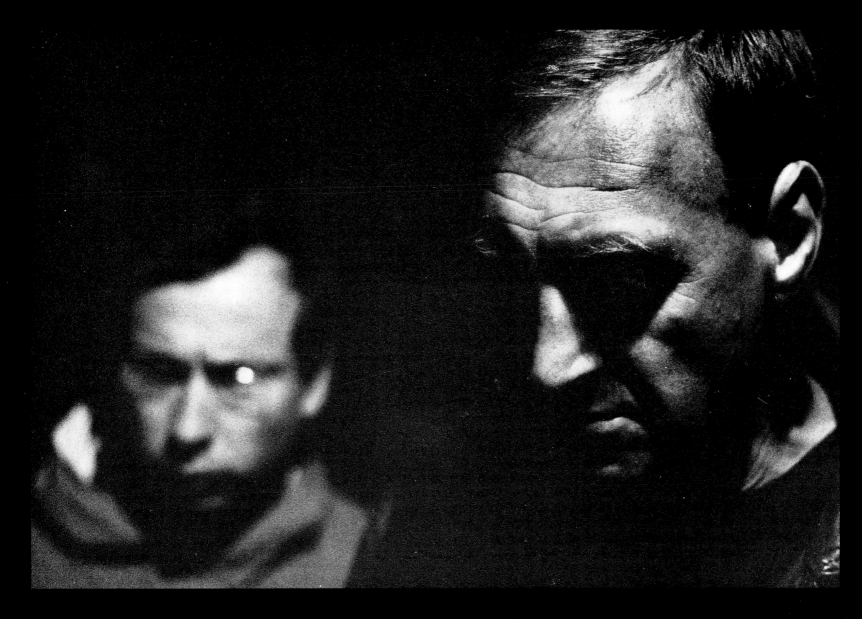

he gathered that after the brilliant results of the tests in the Past, they now meant to ship him into the Future.

il comprit que, devant le succès des expériences sur le Passé, c'était dans l'Avenir qu'on entendait maintenant le projeter.

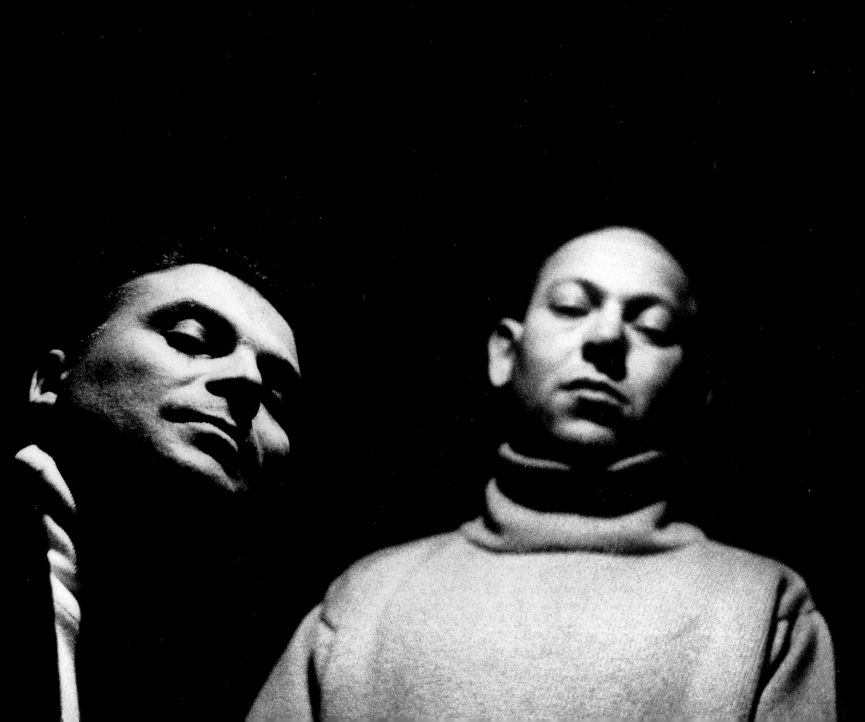

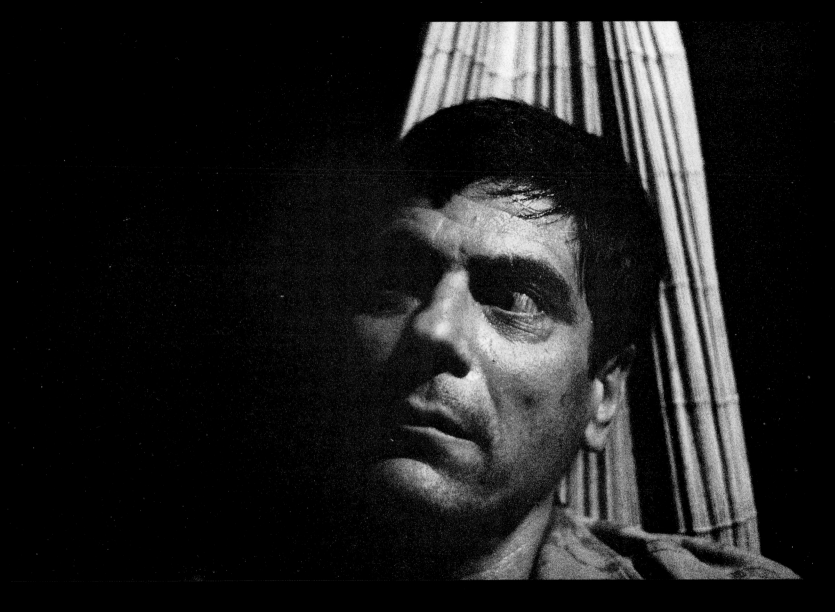

His excitement made him forget for a moment that the meeting at the museum had been the last.

L'excitation d'une telle aventure lui cacha quelque temps l'idée que cette rencontre au Muséum avait été la dernière.

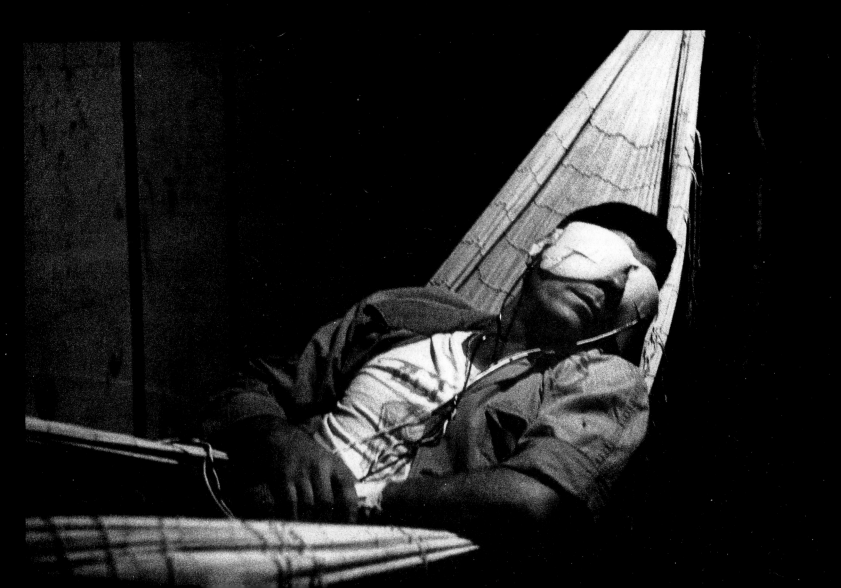

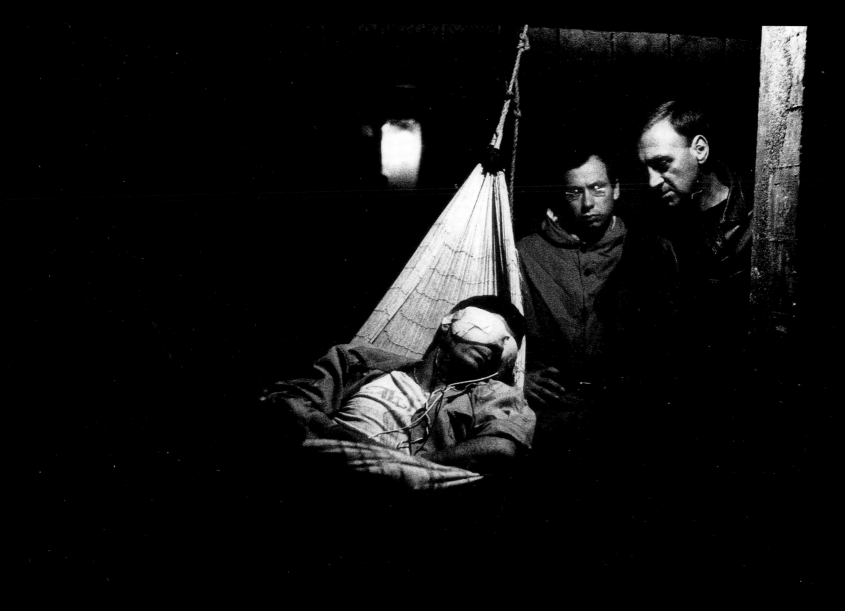

After more, painful tries, he eventually caught some waves of the world to come.

Au terme d'autres essais encore plus éprouvants pour lui, il finit par entrer en résonance avec le monde futur.

He went through a brand new planet, Paris rebuilt,

Il traversa une planète transformée, Paris reconstruit

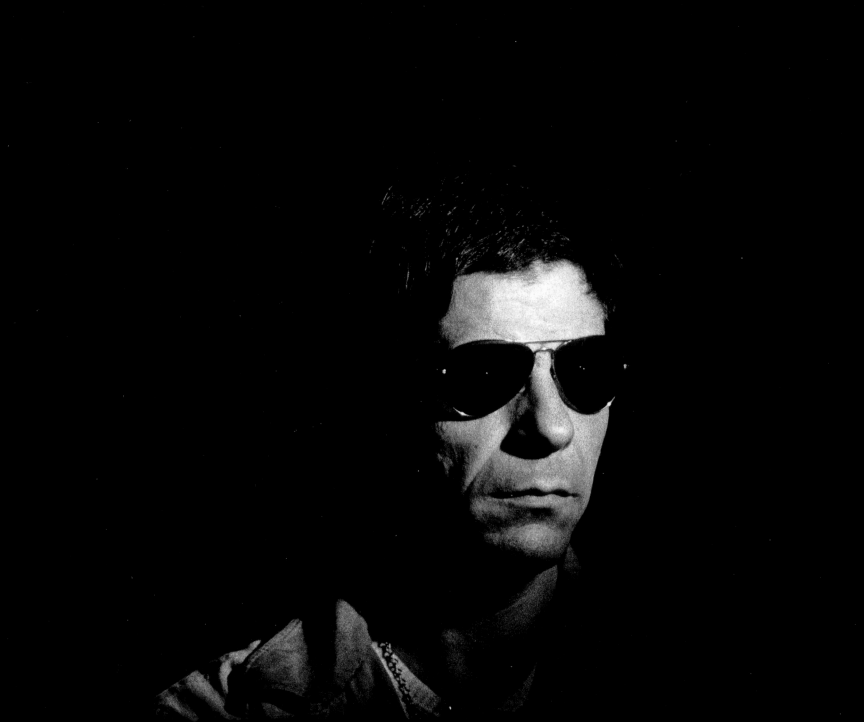

Others were waiting for him. It was a brief encounter.

D'autres hommes l'attendaient. La rencontre fut brève.

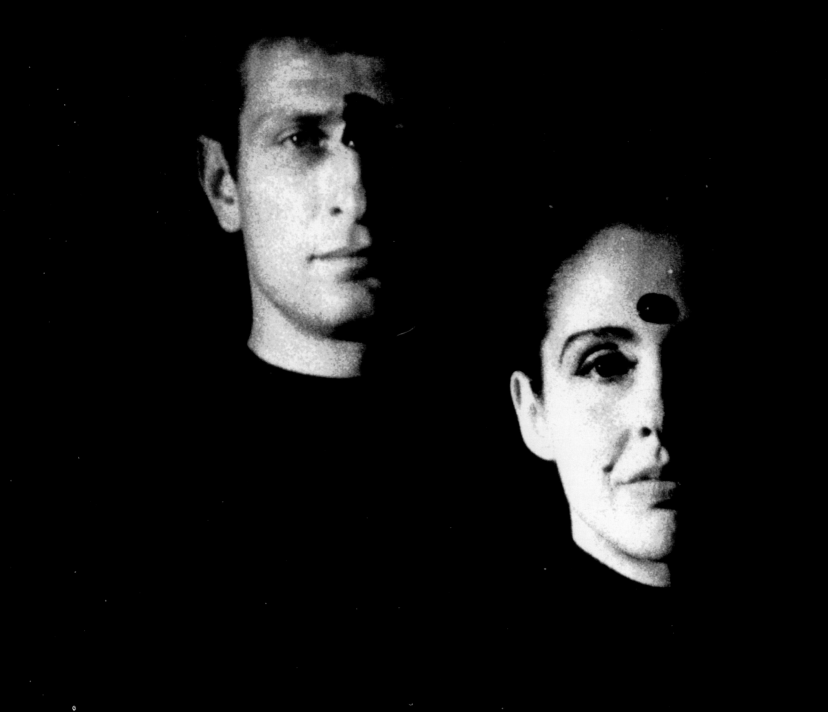

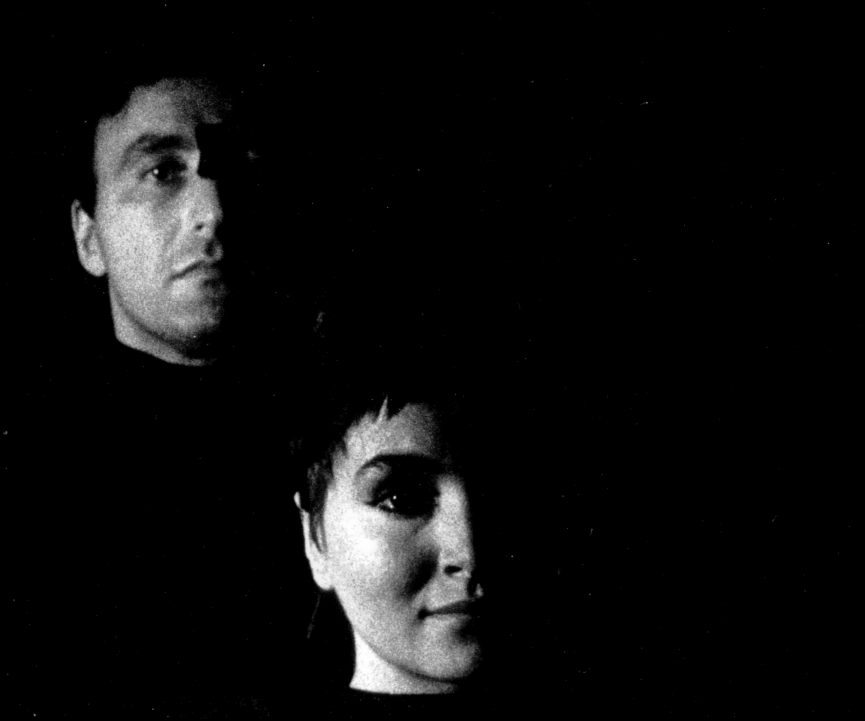

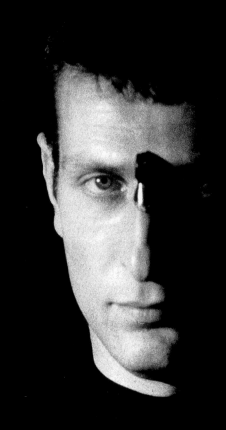

Obviously, they rejected these scoriae of another time.

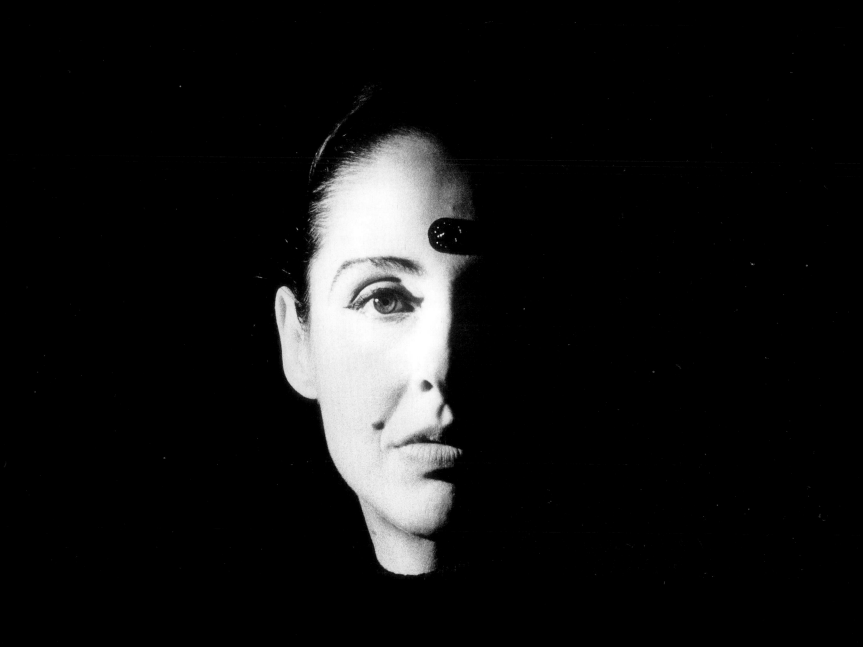

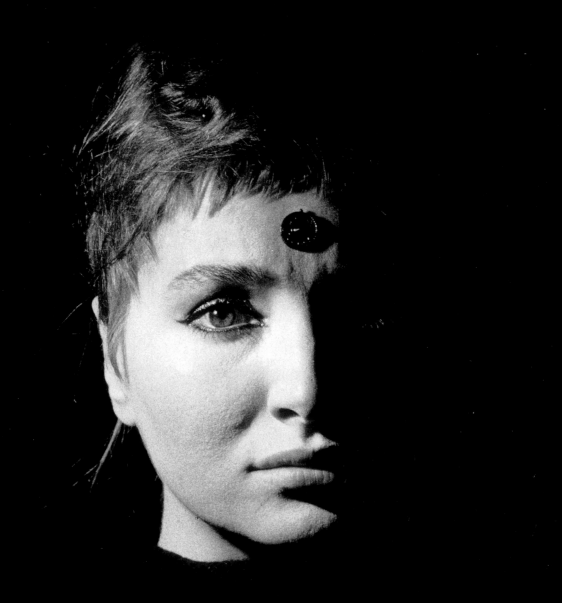

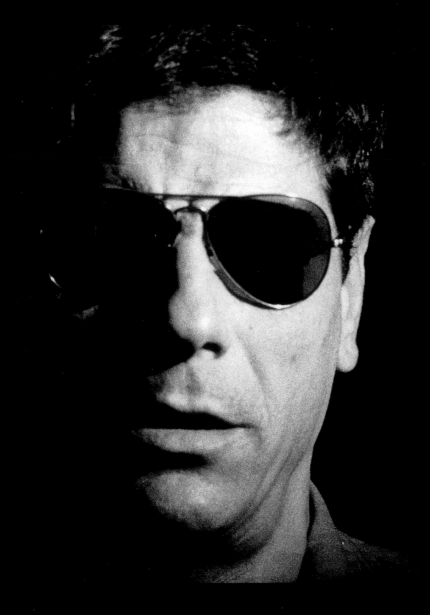

He recited his lesson:

Il récita sa leçon.

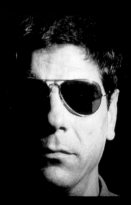

because humanity had survived, it could not refuse to its own past the means of its survival.

Puisque l'humanité avait survécu, elle ne pouvait pas refuser à son propre passé les moyens de sa survie.

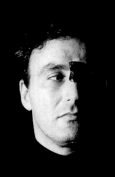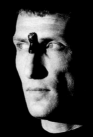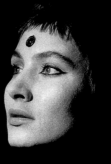

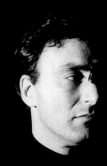
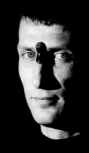
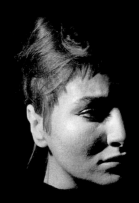

This sophism was taken for Fate in disguise.

Ce sophisme fut accepté comme un déguisement du Destin.

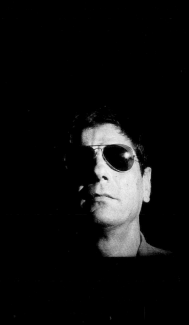

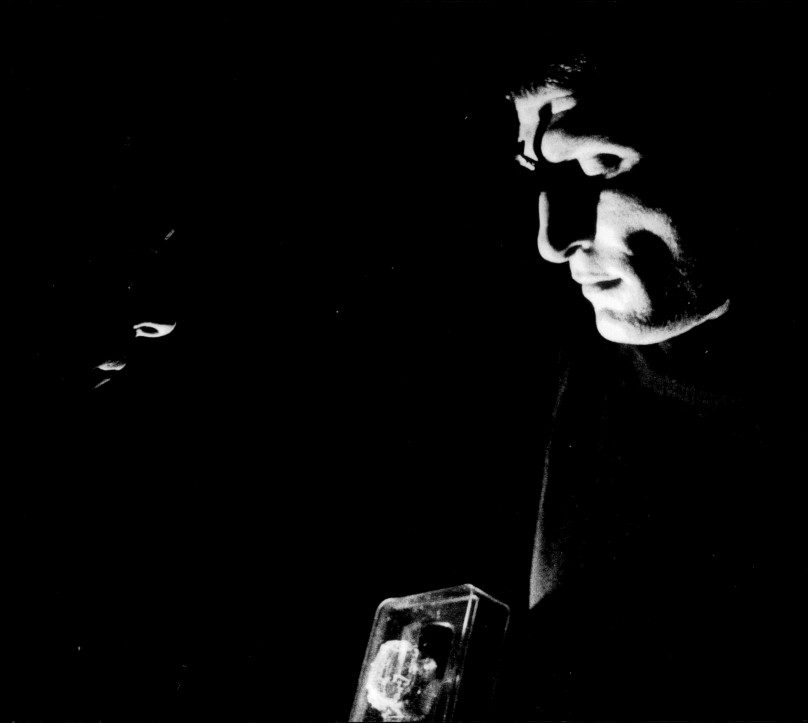

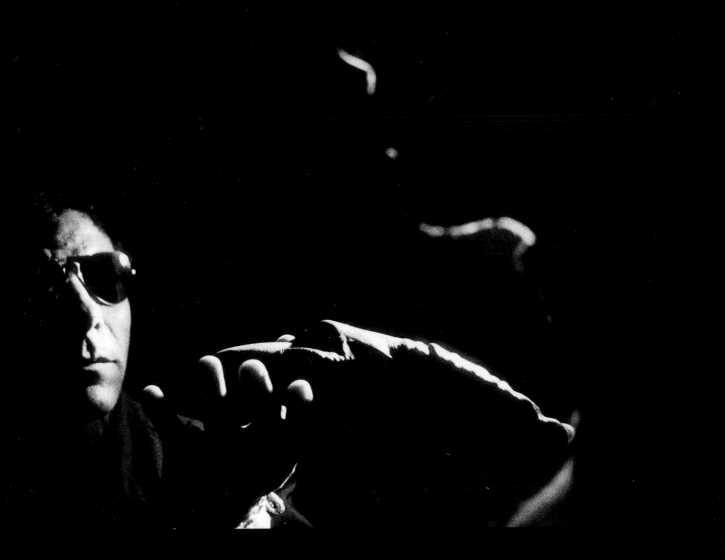

They gave him a power unit strong enough to put all human industry back into motion,

On lui donna une centrale d'énergie suffisante pour remettre en marche toute l'industrie humaine,

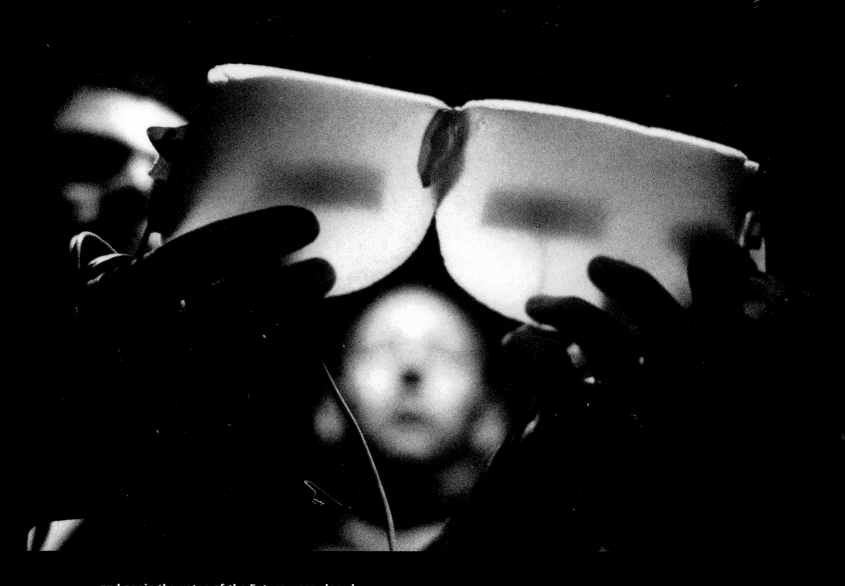

and again the gates of the Future were closed.

et les portes de l'Avenir furent refermées.

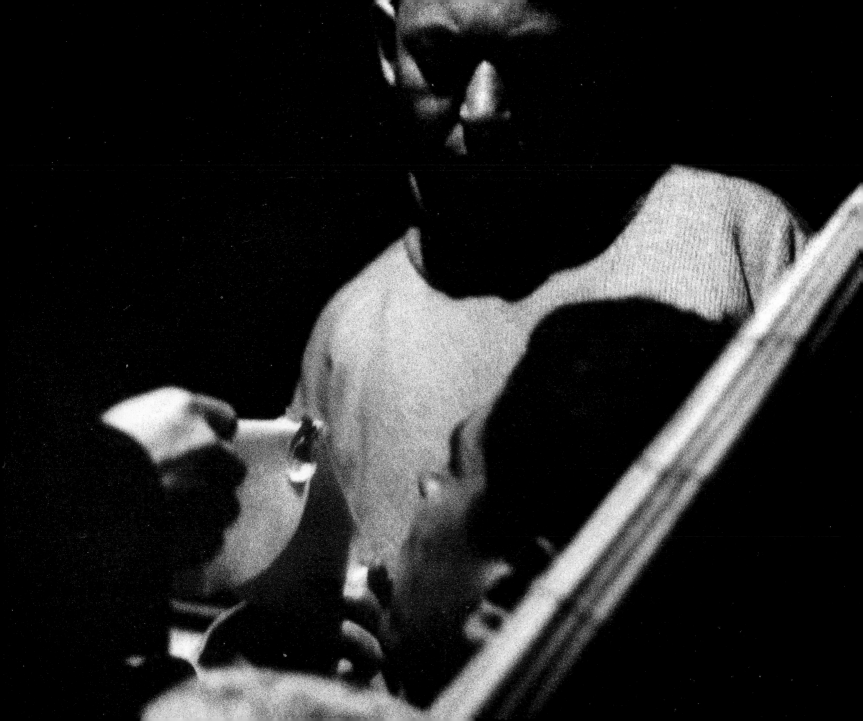

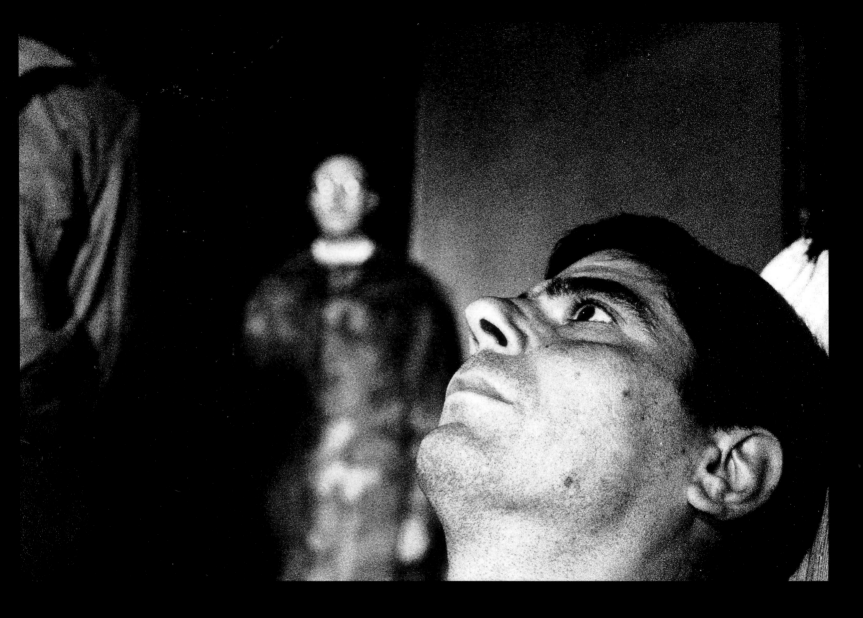

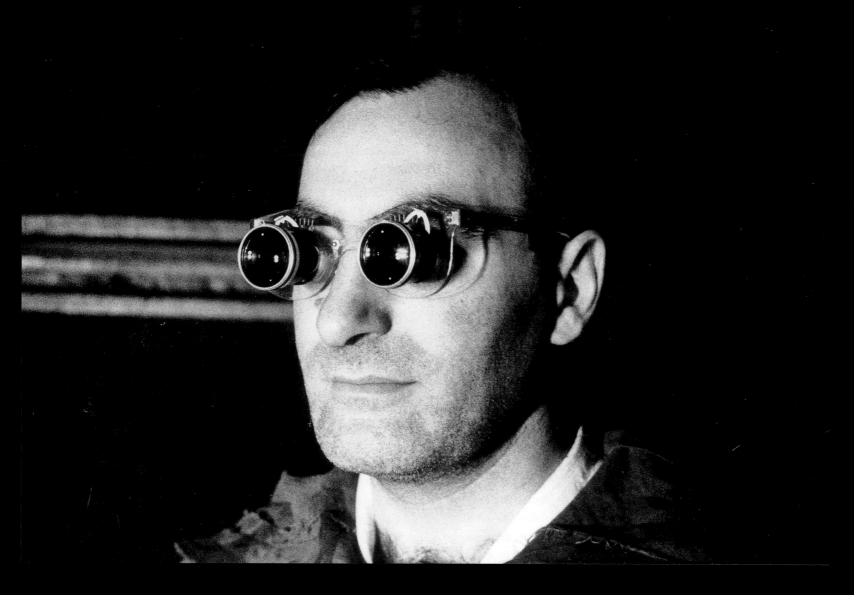

Sometime after his return, he was transferred to another part of the camp.

Peu de temps après son retour, il fut transféré dans une autre partie du camp.

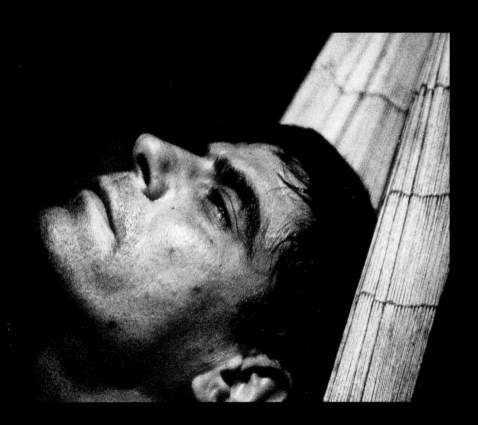

He knew that his jailers would not spare him. He had been a tool in their hands, his childhood image had been used as bait to condition him,

Il savait que ses geôliers ne l'épargneraient pas. Il avait été un instrument entre leurs mains, son image d'enfance avait servi d'appât pour le mettre

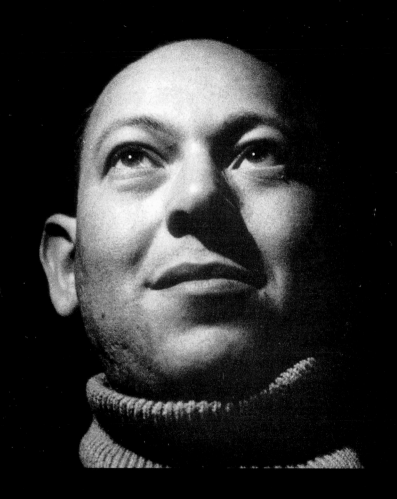

he had lived up to their expectations, he had played his part.

en condition, il avait répondu à leur attente et rempli son rôle.

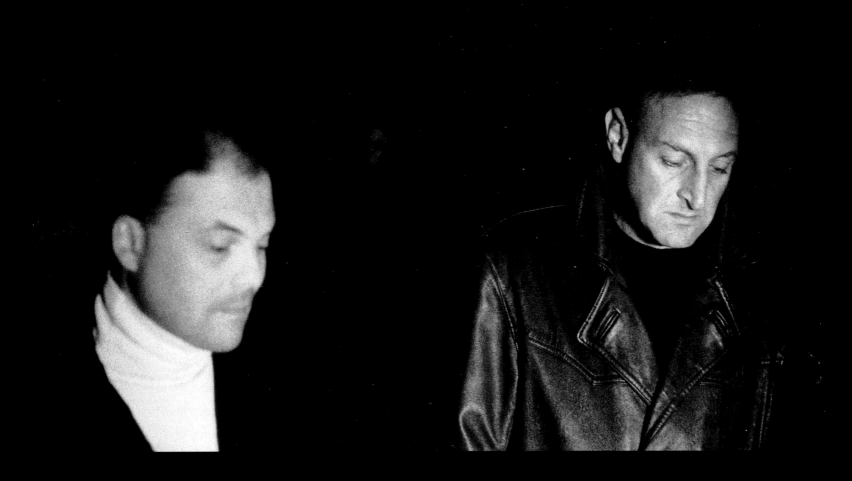

Now he only waited to be liquidated with, somewhere inside him, the memory of a twice-lived fragment of time.

Il n'attendait plus que d'être liquidé, avec quelque part en lui le souvenir d'un temps deux fois vécu.

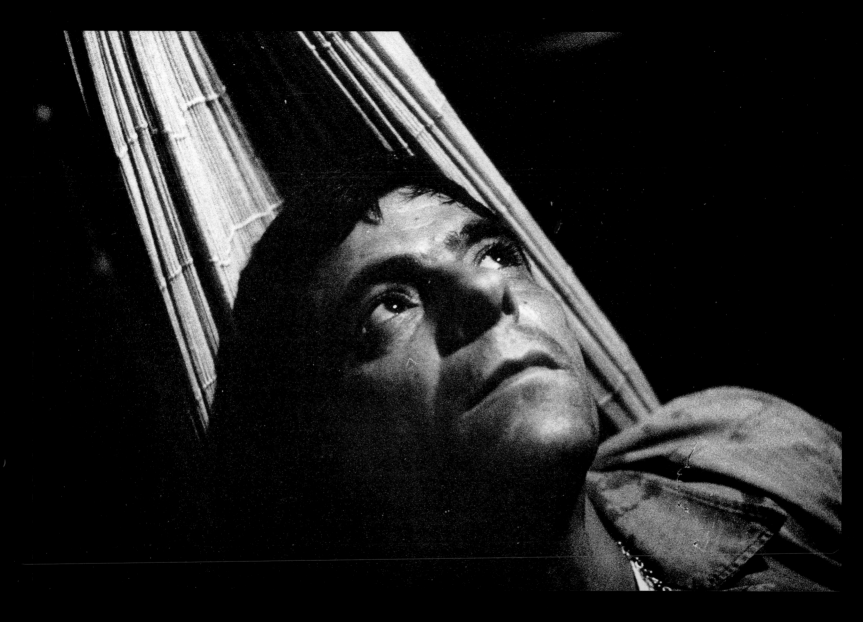

And deep in this limbo, he received a message from the people of the world to come.

C'est au fond de ces limbes qu'il reçut le message des hommes de l'avenir.

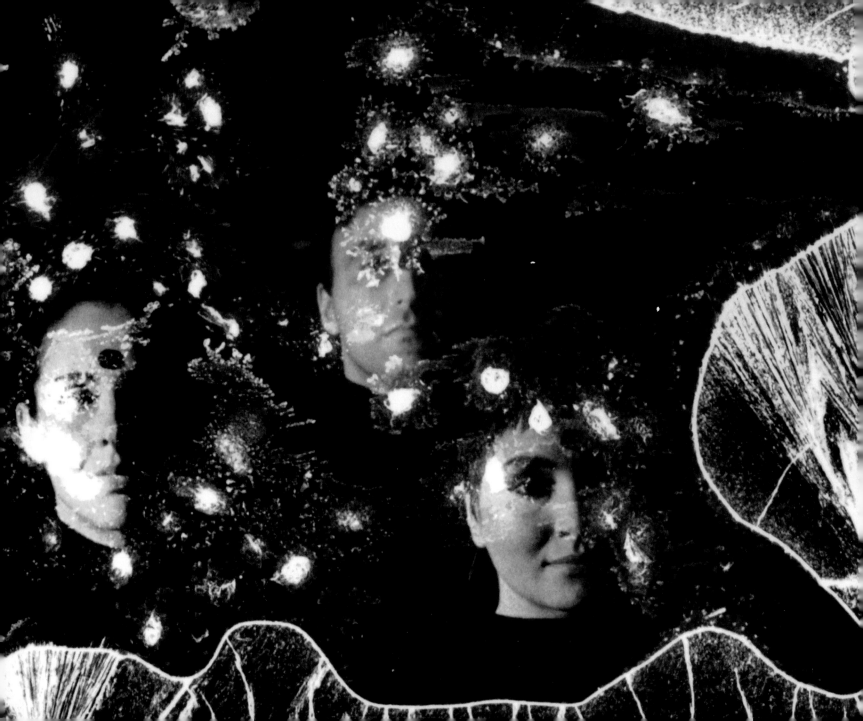

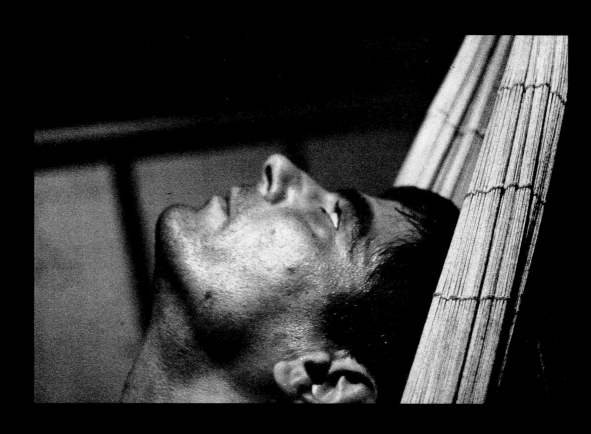

They too traveled through Time, and more easily.

Eux aussi voyageaient dans le Temps, et plus facilement.

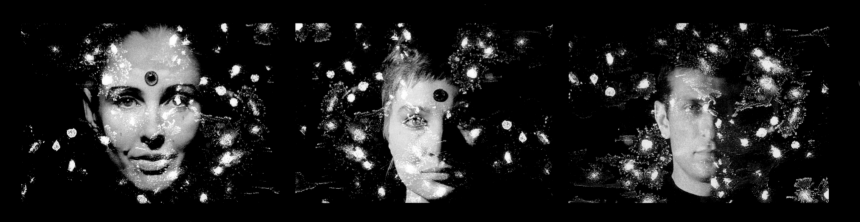

Now they were there, ready to accept him as one of their own.

Maintenant ils étaient là et lui proposaient de l'accepter parmi eux.

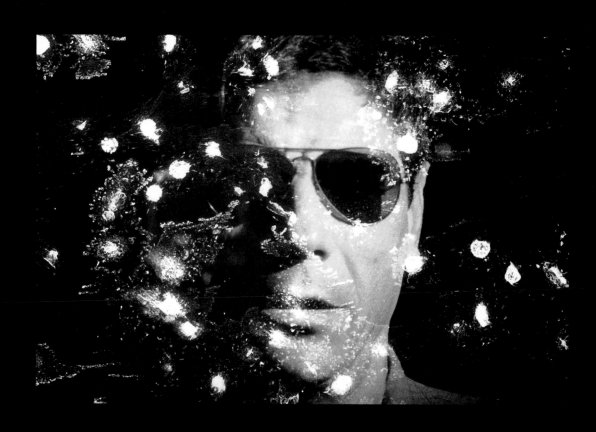

But he had a different request:

Mais sa requête fut différente:

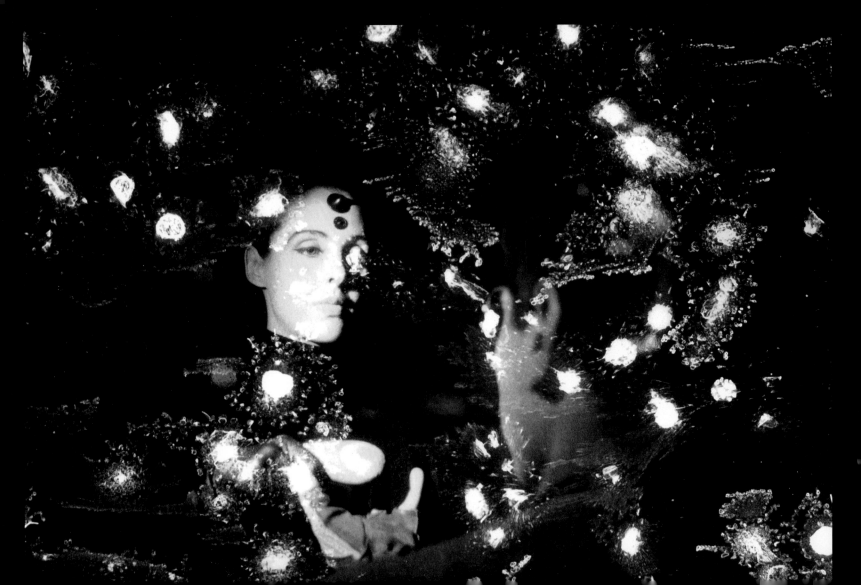

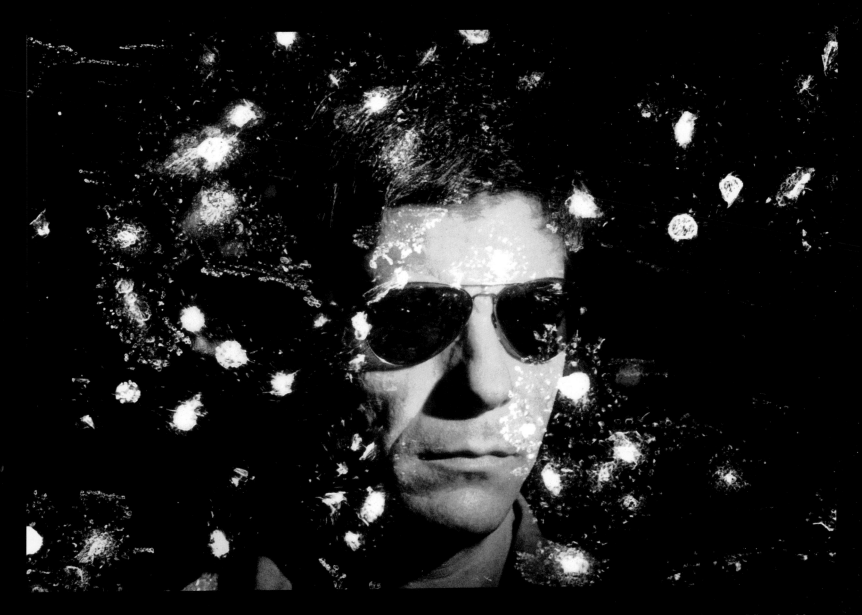

he wanted to be returned to the world of his childhood, and to this woman who was perhaps waiting for him.

il demandait qu'on lui rende le monde de son enfance, et cette femme qui l'attendait peut-être.

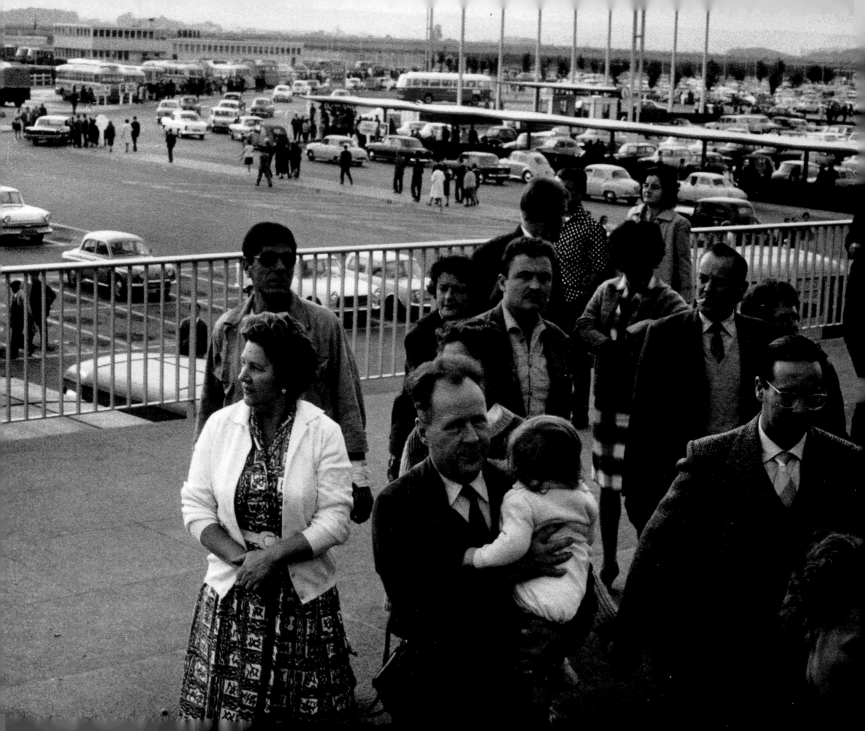

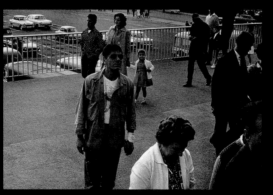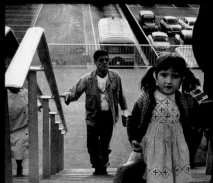

Once again on the main jetty at Orly, in the middle of this warm pre-war Sunday afternoon where he could now stay,

Une fois sur la grande jetée d'Orly, dans ce chaud dimanche d'avant guerre où il allait pouvoir demeurer,

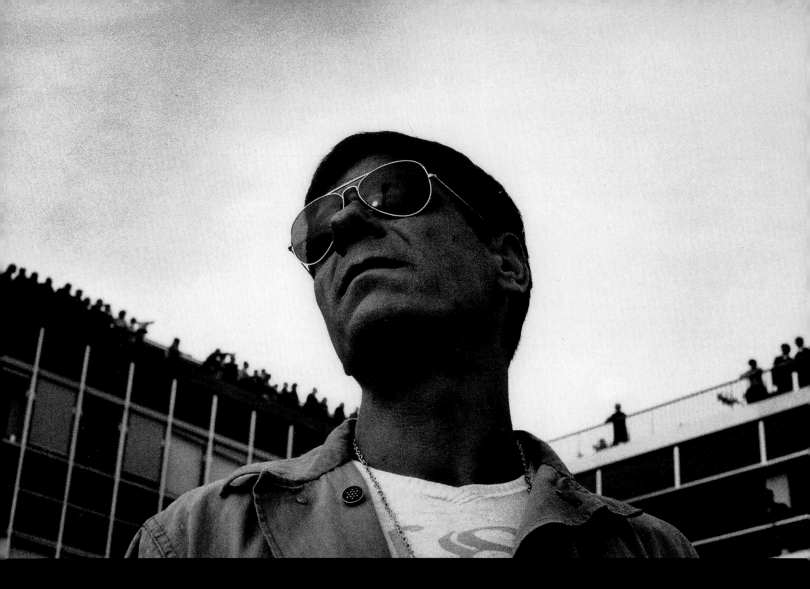

he thought in a confused way that the child he had been was due to be there too, watching the planes.

il pensa avec un peu de vertige que l'enfant qu'il avait été devait se trouver là aussi, à regarder les avions

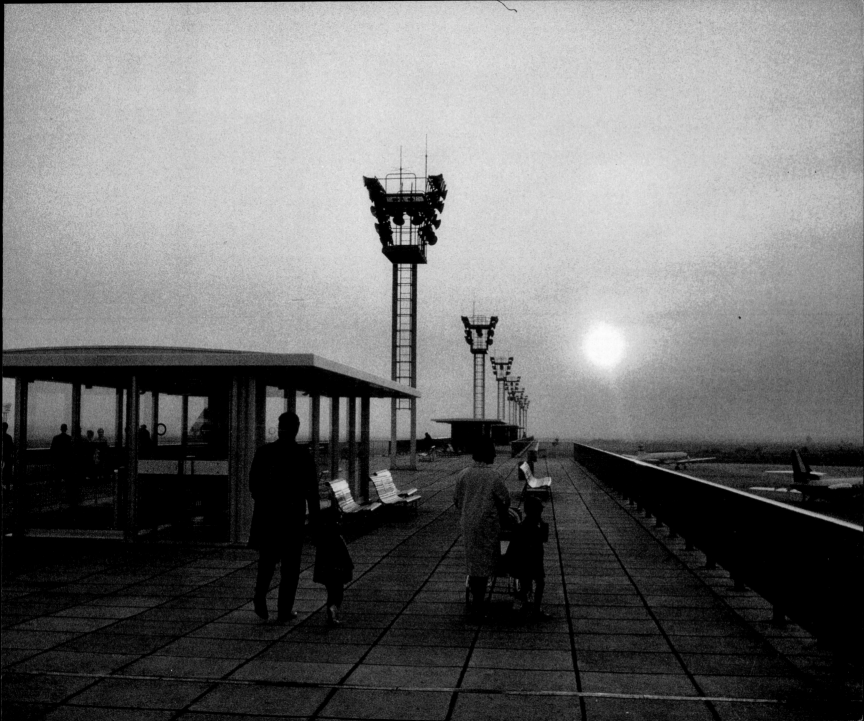

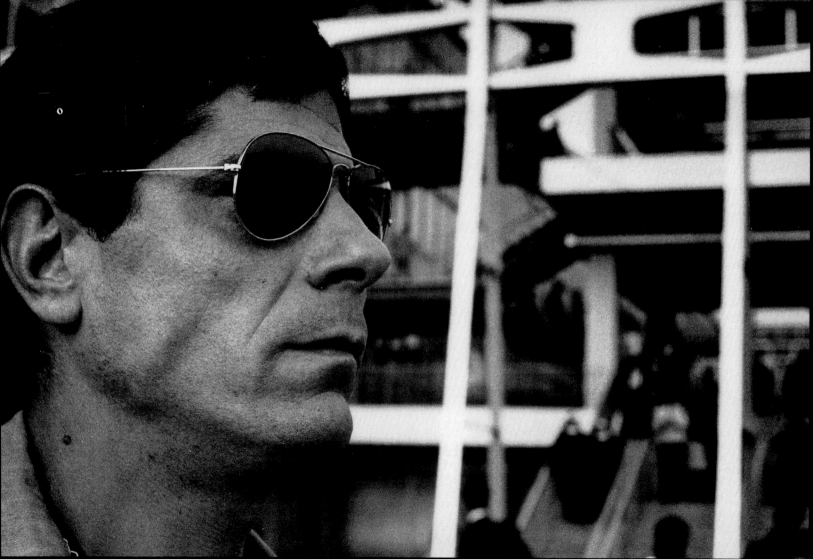

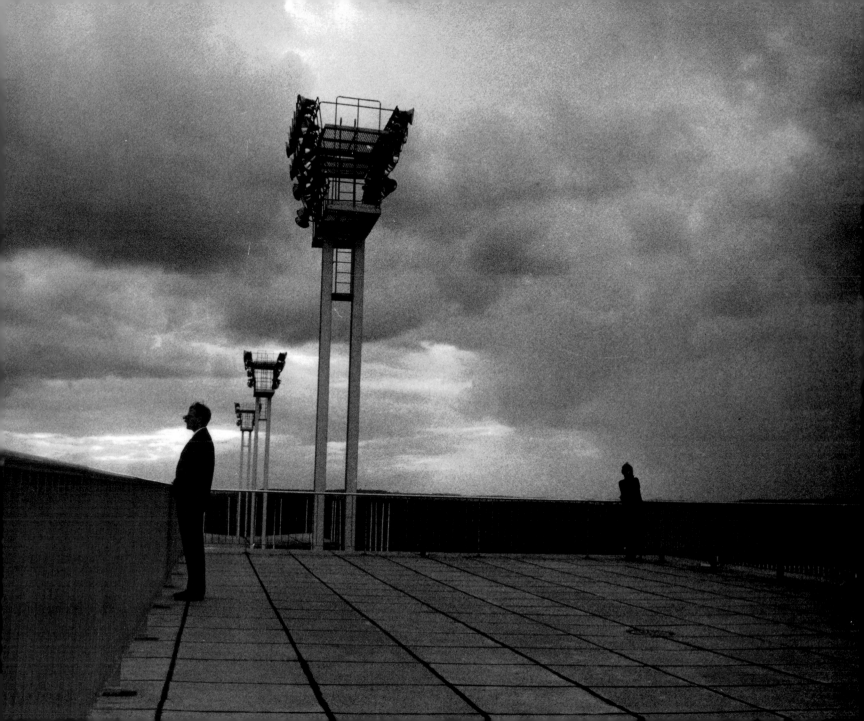

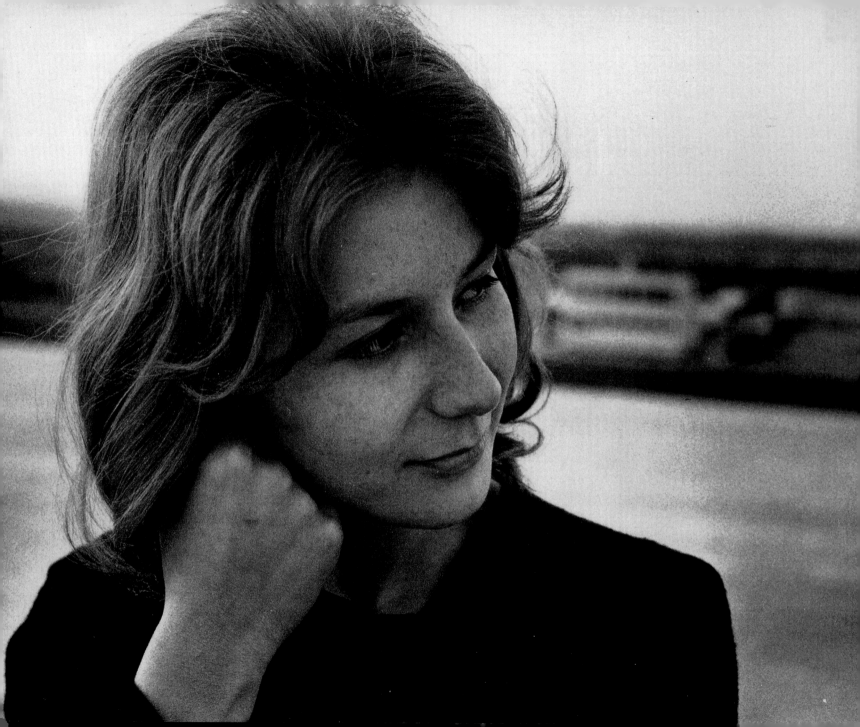

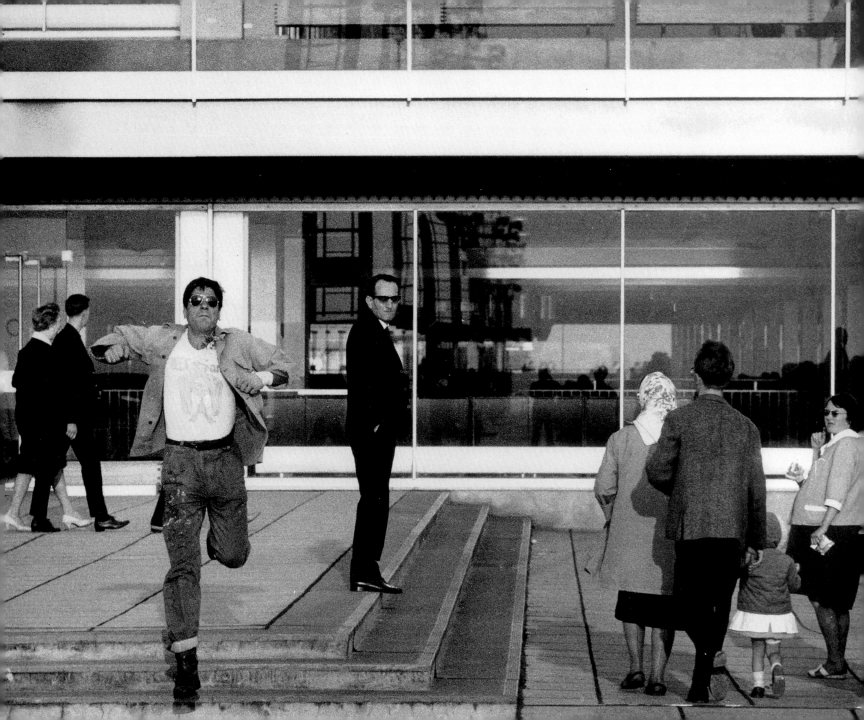

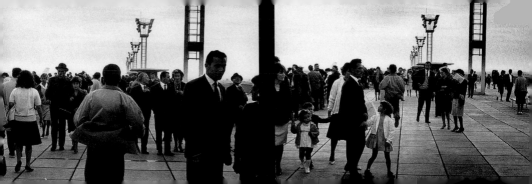

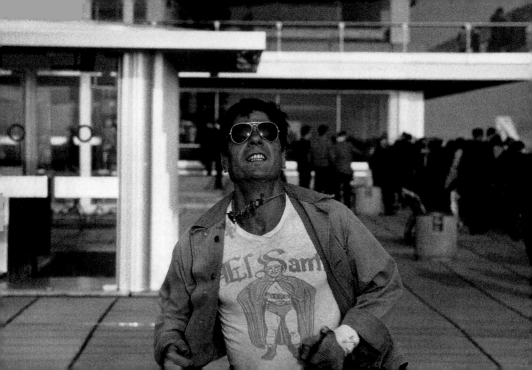

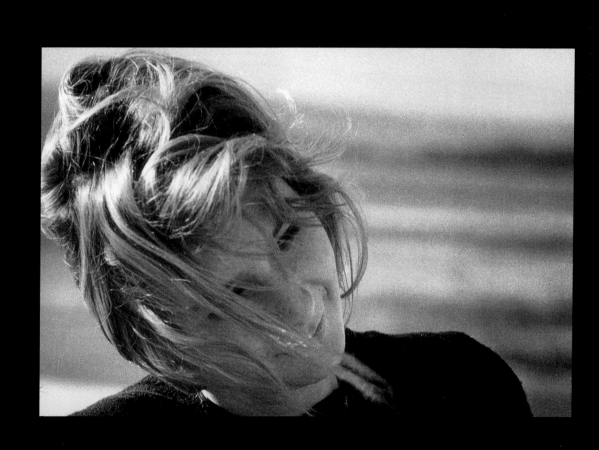

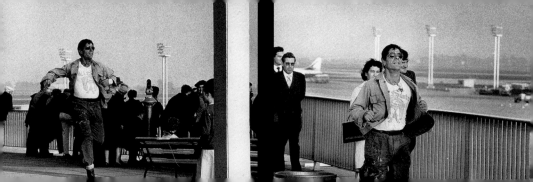

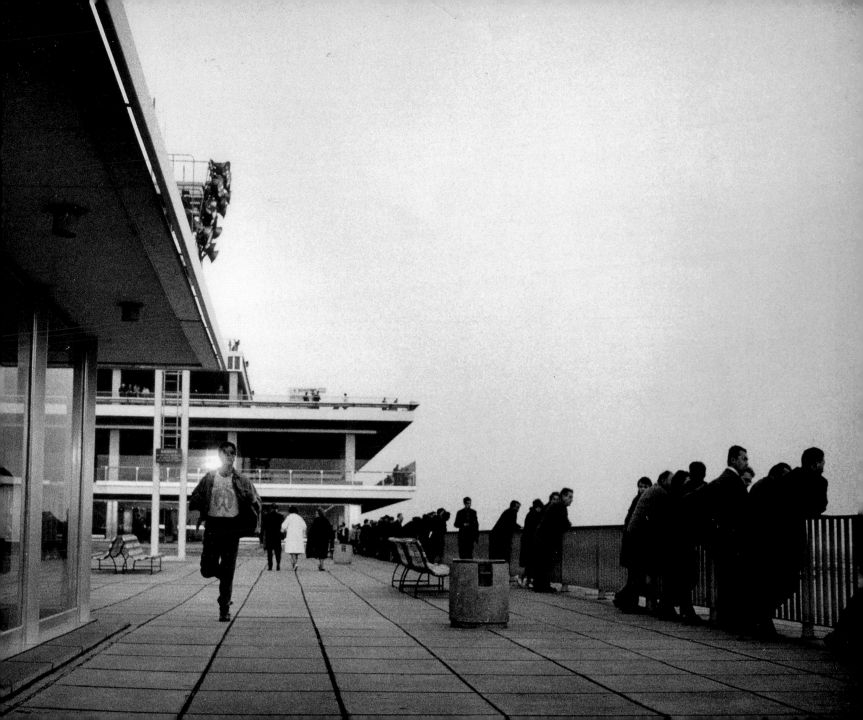

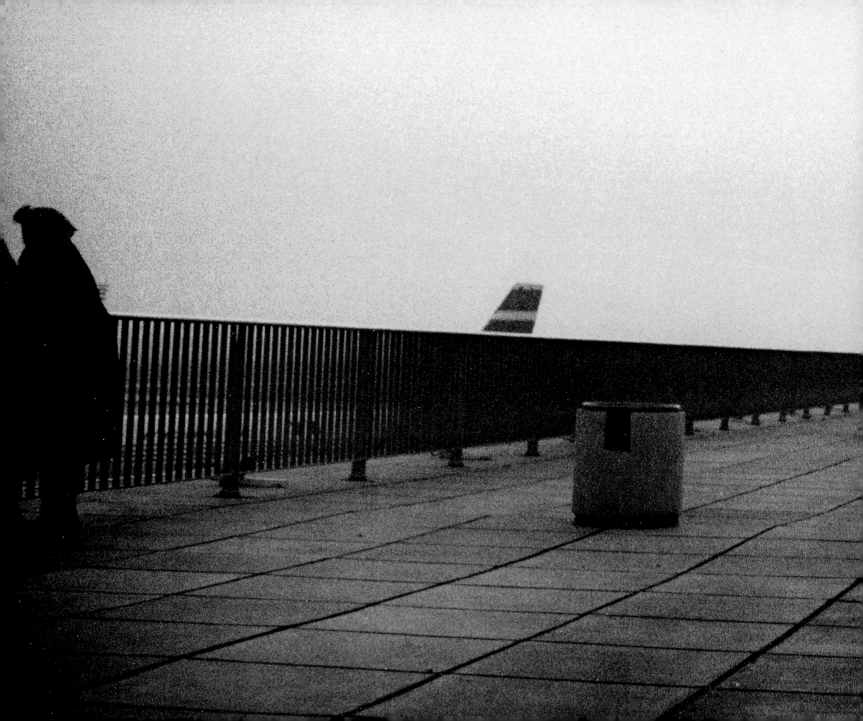

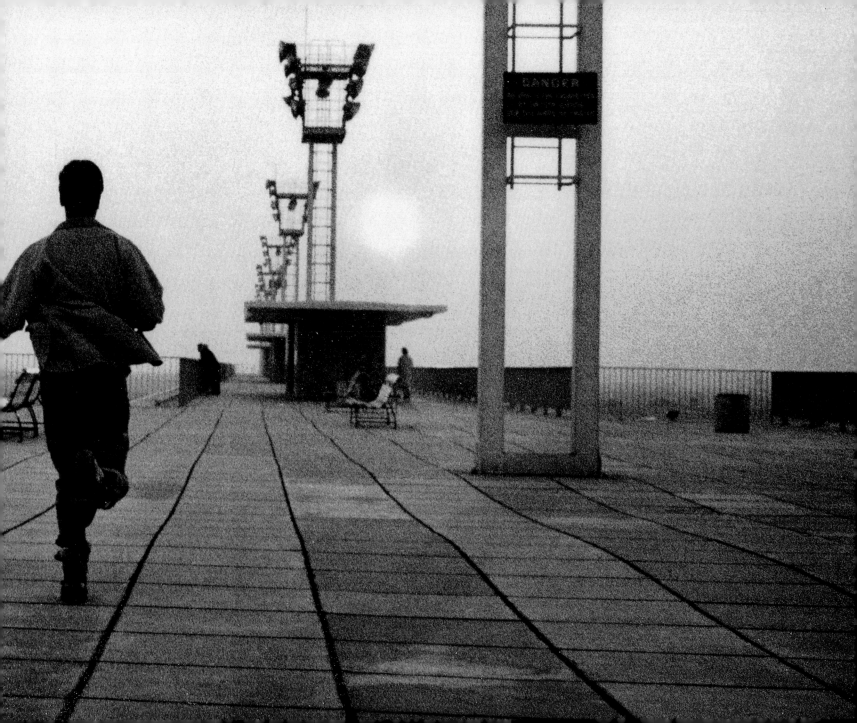

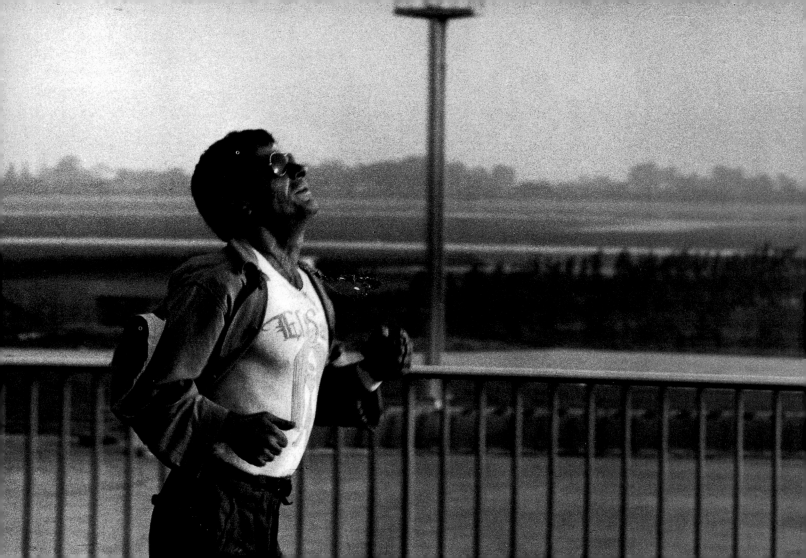

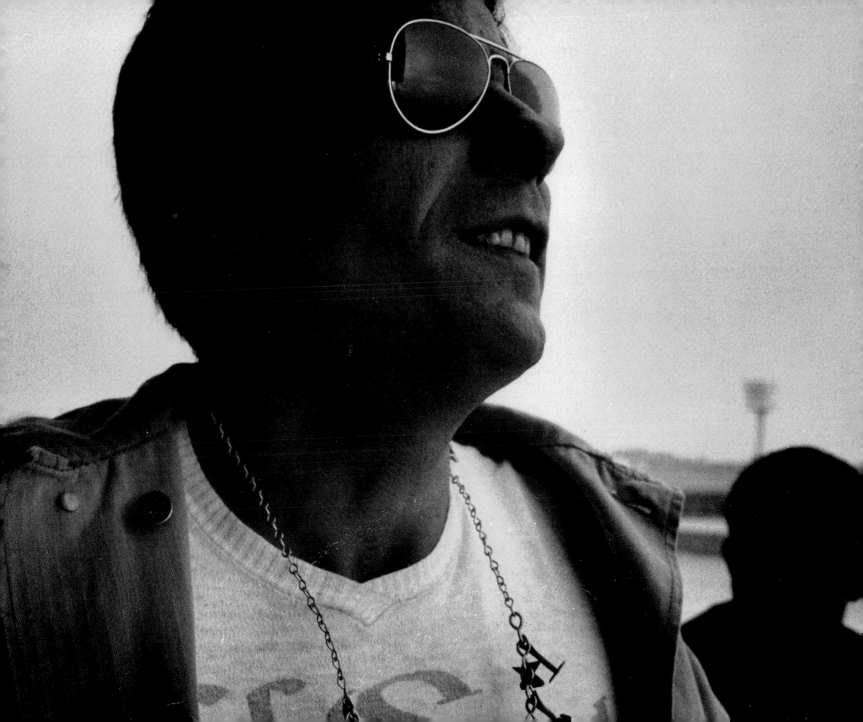

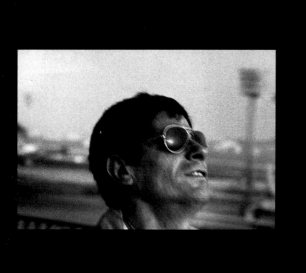

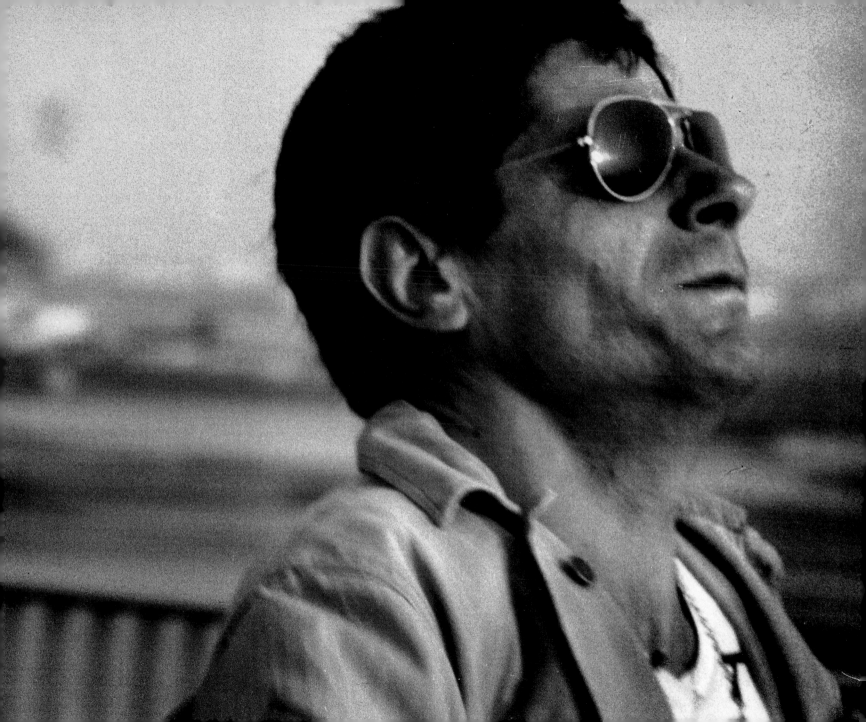

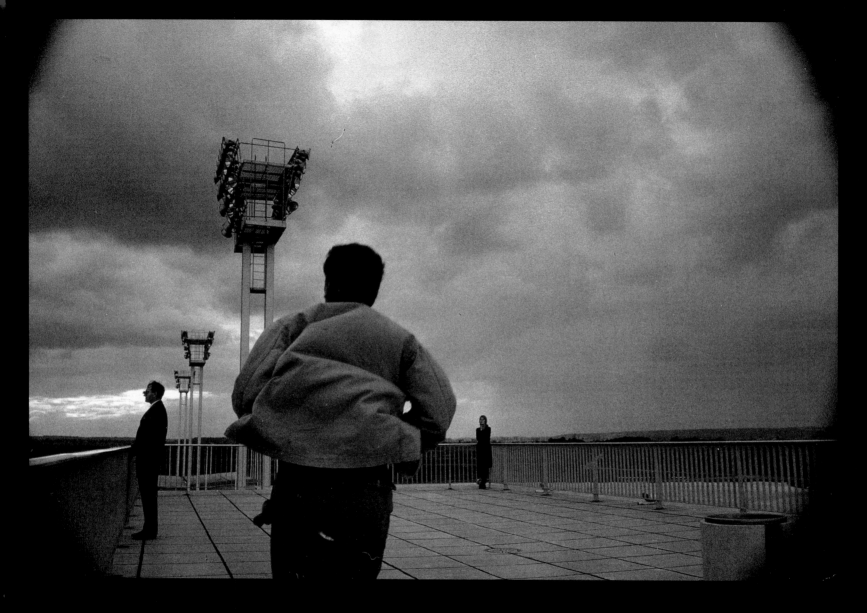

And when he recognized the man

Et lorsqu'il reconnut l'homme

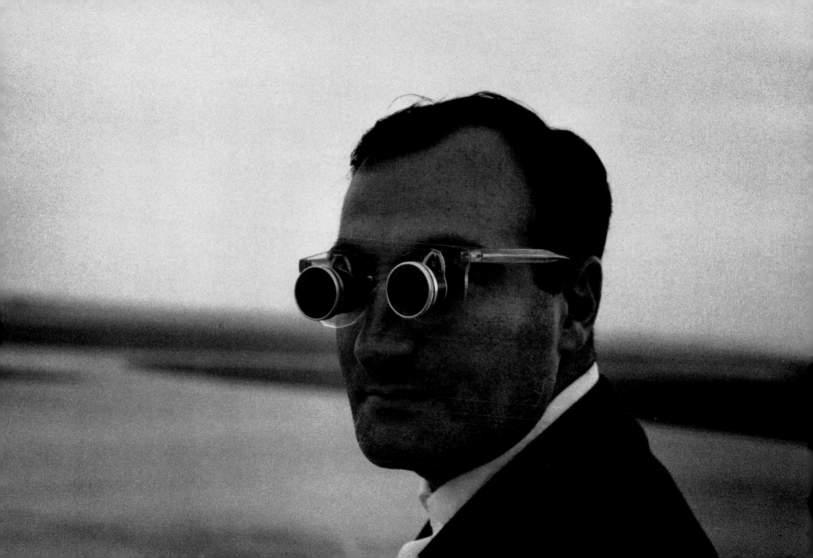

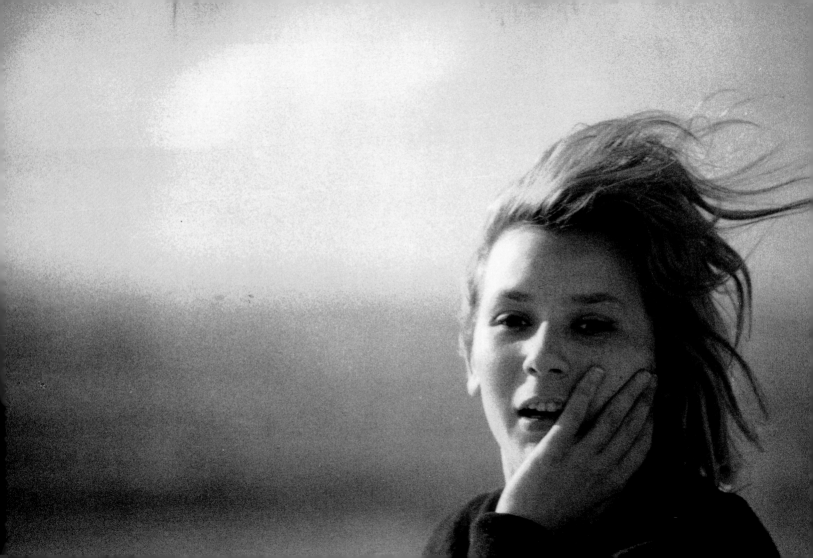

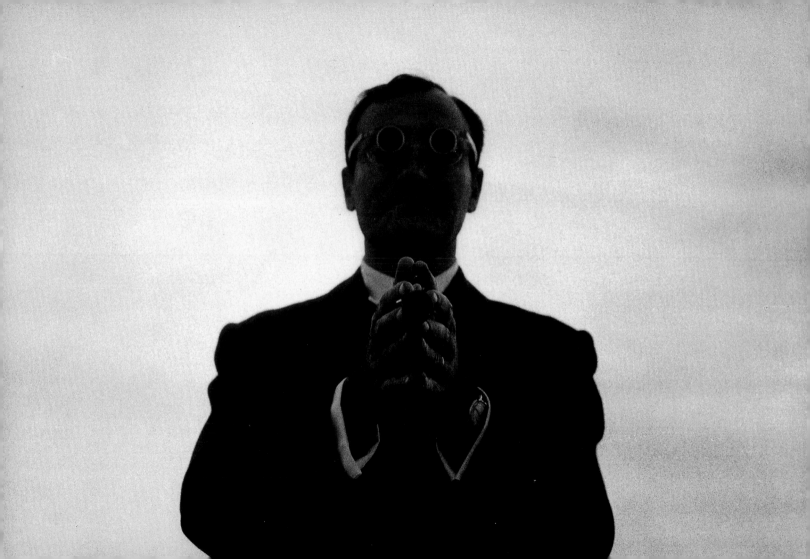

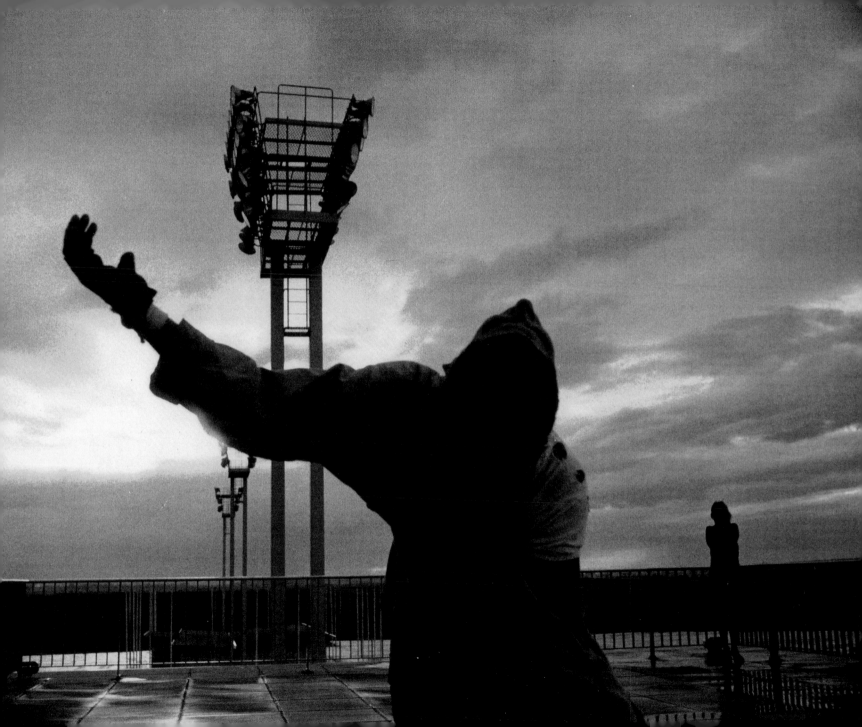

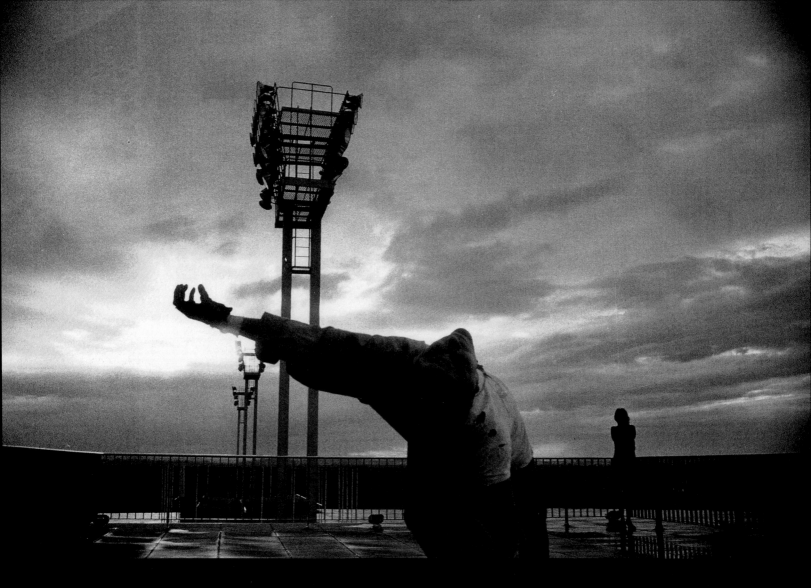

and that this moment he had been granted to watch as a child,

et que cet instant qu'il lui avait été donné de voir enfant,

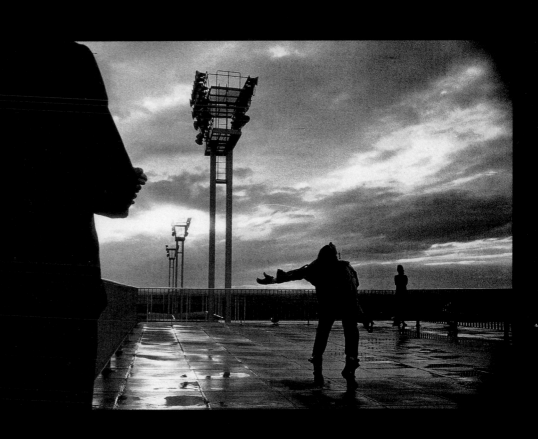

which had never ceased to obsess him,

et qui n'avait pas cessé de l'obséder,

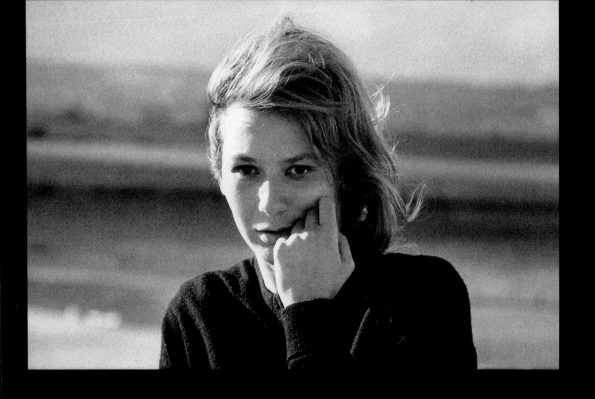

was the moment of his own death

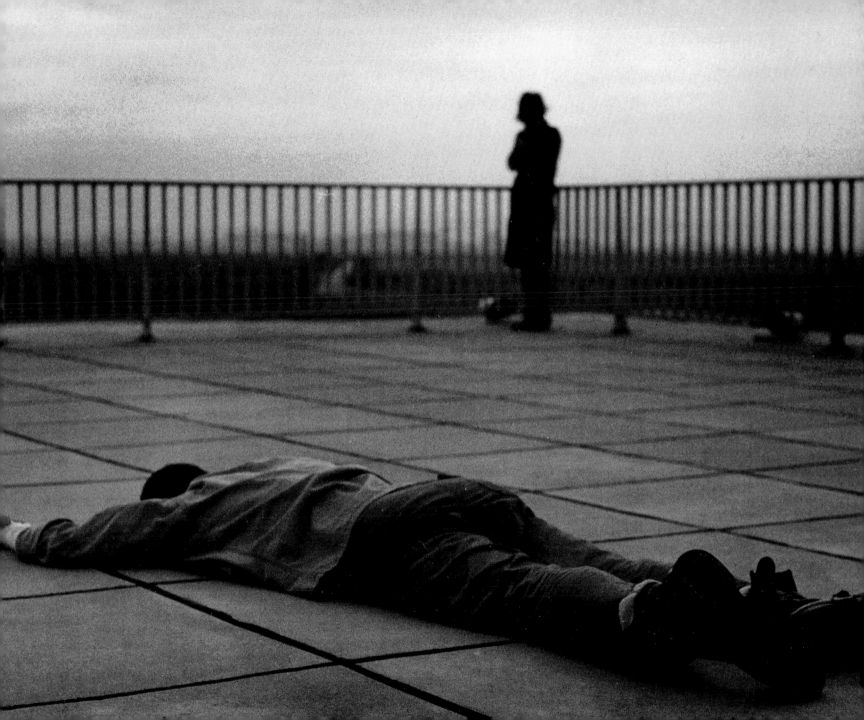

La Jetée (1962)
Written and photographed by Chris Marker

Actors
Hélène Chatelain
Davos Hanich
Jacques Ledoux
André Heinrich
Jacques Branchu
Pierre Joffroy
Etienne Becker
Philbert von Lifchitz
Ligia Borowczyk
Janine Klein
William Klein
Germano Facetti

Editing
Jean Ravel

Scenic Artist of the "world to come"
Jean-Pierre Sudre

Music
Trevor Duncan
and music from *Russian Liturgy of the Good Saturday*

Sound Mix
Antoine Bonfanti

Production
Argos Films

Filmography*

Feature Films

1952 *Olympia 52*, 82 min, Helsinki.

1958 *Lettre de Sibérie* [*Letter from Siberia*], 62 min.

1960 *Description d'un combat* [*Description of a Struggle*], 60 min, Israel.

1961 *Cuba Si*, 52 min.

1962 *Le Joli mai*, 165 min, Paris.

 In two parts:

 1. *Prière sur la Tour Eiffel*.

 2. *Le Retour de Fantômas*.

1965 *Le Mystère Koumiko* [*The Kumiko Mystery*], 54 min, Tokyo.

1966 *Si j'avais quatre dromadaires* [*If I Had Four Dromedaries*], 49 min.

1970 *La Bataille des dix millions* [*The Battle of the Ten Million*], 58 min, Cuba.

1974 *La Solitude du chanteur de fond* [*The Loneliness of the Long Distance Singer*], 60 min (portrait of Yves Montand).

1977 *Le Fond de l'air est rouge*, 240 min [*A Grin Without a Cat*, 180 min].

 In two parts:

 1. *Les Mains fragiles* [*Fragile Hands*].

 2. *Les Mains coupées* [*Severed Hands*].

1982 *Sans soleil* [*Sunless*], 110 min.

1985 *AK*, 71 min (portrait of Akira Kurosawa).

Short Films

1956 *Dimanche à Pékin* [*Sunday in Peking*], 22 min.

1962 *La Jetée*, 28 min.

1969 *Le Deuxième procès d'Artur London*, 28 min.

1969 *Jour de tournage*, 11 min (after Costa-Gavras's *The Confession*).

1969 *On vous parle du Brésil*, 20 min.

1970 *Carlos Marighela*, 17 min.

1970 *Les Mots ont un sens*, 20 min (portrait of François Maspero).

1971 *Le Train en marche* [*The Train Rolls On*], 32 min (portrait of Alexander Medvedkin).

1973 *L'Ambassade* [*Embassy*], super-8mm, 20 min.

1981 *Junkopia*, 6 min, San Francisco.

1984 *2084*, 10 min (one century of unionism).

Television

1989 *L'Héritage de la chouette* [*The Owl's Legacy*], thirteen 26 min segments.

1990 *Berliner ballade*, 25 min (Antenne 2 "Envoyé Spécial").

1992 *Le Tombeau d'Alexandre* [*The Last Bolshevik*], two 52 min segments.

1992 *Le Facteur sonne toujours Cheval*, 52 min.

* Locations following titles indicate where particular works were filmed.

Multimedia

1978 *Quand le siècle a pris formes*, multiscreen
video, 12 min (included in the *Paris-Berlin*
exhibition at Centre Pompidou).

1985-92 *Zapping Zone*, video/computer/film (included
in the *Passages de l'Image* exhibition at Centre
Pompidou).

Video

(Included in *Zapping Zone*: 1985-1992)

Matta '85, 14 min 18 sec.

Christo '85, 24 min.

Tarkovski '86, 26 min.

Eclats, 20 min.

Bestiaire, 9 min 4 sec.

In three parts:

 Chat écoutant la musique, 2 min 47 sec.

 An Owl Is an Owl Is an Owl, 3 min 18 sec.

 Zoo Piece, 2 min 45 sec.

Spectre, 27 min.

Tokyo Days, 24 min.

Berlin '90, 20 min 35 sec.

Photo Browse, 17 min 20 sec (301 photos).

Détour Ceausescu, 8 min 02 sec.

Théorie des ensembles [*Theory of Sets*], 11 min.

Azulmoon, loop.

Coin fenêtre, 9 min 35 sec.

Music Video

1990 *Getting Away with It* (for *Electronic*),
4 min 27 sec, London.

Co-Directed Films

1950 *Les Statues meurent aussi* (with Alain Resnais),
30 min.

1968 *A bientôt j'espère* (with Mario Marret), 55 min.

1968 *La Sixième face du Pentagone* [*The Sixth Face
of the Pentagon*] (with François Reichenbach),
28 min.

1972 *Vive la baleine* (with Mario Ruspoli), 30 min.

Collective Films

1967 *Loin du Viêt-Nam* [*Far From Vietnam*], 115 min.

1974 *Puisqu'on vous dit que c'est possible* (Lip),
60 min.

1975 *La Spirale* [*Spiral*], 155 min, Chile.

Narrations

1956 *Les Hommes de la baleine* (for Mario Ruspoli).

1957 *Le Mystère de l'atelier quinze* (for Alain
Resnais).

1959 *Django Reinhardt* (for Paul Paviot).

1963 *A Valparaiso* (for Joris Ivens).

1966 *Le Volcan interdit* (for Haroun Tazieff).

This edition designed by Bruce Mau
Design Associate: Greg Van Alstyne
Printed by Quebecor Printing/Kingsport

Distributed by The MIT Press,
Cambridge, Massachusetts, and London, England.

Library of Congress Cataloging in Publication Data
Marker, Chris, 1921–
 La Jetée / Chris Marker. – 1. ed.
 p. : ill. ; cm.
 French and English.
 "The book version of the legendary (1964) science fiction film" – Flap.
 ISBN 0-942299-67-1 (ppbk)
 1. Jetée (Motion picture) I. Jetée (Motion picture) II. Title.
 PN1997.J444 1992
 791.43'72–dc20 92-14634
 CIP